花蓮縣政府 著

有機花蓮

有機花蓮，讓永續成爲生活的一部分

────── 花蓮縣縣長 / 徐榛蔚

永續，是花蓮縣政府最重要的核心理念，不管是有機農業、漁業、畜產、環保夜市、沼氣發電、減碳路燈等建設與措施，縣府團隊一步一腳印推動每項永續發展工作，爲了花蓮這片淨土生生不息，爲了與這方水土共存共好，同時也爲呼應聯合國氣候變遷綱要公約節能減碳以達到地球永續，衆人齊心努力往 2050 年淨零碳排的目標前進！

有機農業是永續且具前瞻性的產業，至 2022 年 5 月，花蓮縣經驗證的有機耕作面積高居全國之冠，達 2,974.3 公頃，占全國有機耕地面積約四分之一，堪稱「有機首都」，是台灣有機農業發展的典範。

2020 年 2 月 27 日，花蓮就成立全國第一個有機農業促進辦公室，不只宣示我們的決心，也代表花蓮將以更有系統的方式推廣有機農業。我們邀請了 20 位產官學專家擔任諮詢委員，由宜蘭大學有機產業發展中心主任鄔家琪擔任執行長，共同擘劃花蓮縣有機農業發展藍圖，擬定有機農業領航發展計畫，整合窗口等，成爲有心從事有機耕作的農友與返鄉靑農最大後盾。

赤柯山
小瑞士農場

有機農業本身就是減碳產業，即具有土壤碳匯（carbon sink）的效果，有機生產過程中能減少碳排，由於有機作物的收成比慣行農法少，成本也相對高，因此，我們利用政策輔助來達到目標，也讓農友更願意投入有機農業。例如，花蓮縣是全國第一個100% 補助有機驗證費用的縣市；同時也透過補助有機資材、租地、溫網室設施等方式，提高農民投入的動力。我們鼓勵農友轉型爲有機生產，以有機耕作面積每年成長 10% 爲目標，並拓展到文旦柚、苦茶、梅子等多元型態的有機作物，爲土地有機轉型努力。

花蓮發展 # 精緻農業 # 精品農業
這也成爲我們推動環境永續的最大支撐點

位於玉里鎮的璞石閣生質能源中心，是集中處理畜牧糞尿沼氣發電設施，將豬牛隻的糞尿排泄物集中處理，甚至轉化成能源，堪稱「黃金」變「綠金」的最佳案例，是花蓮在推動 SDGs 永續農業的指標性案例。

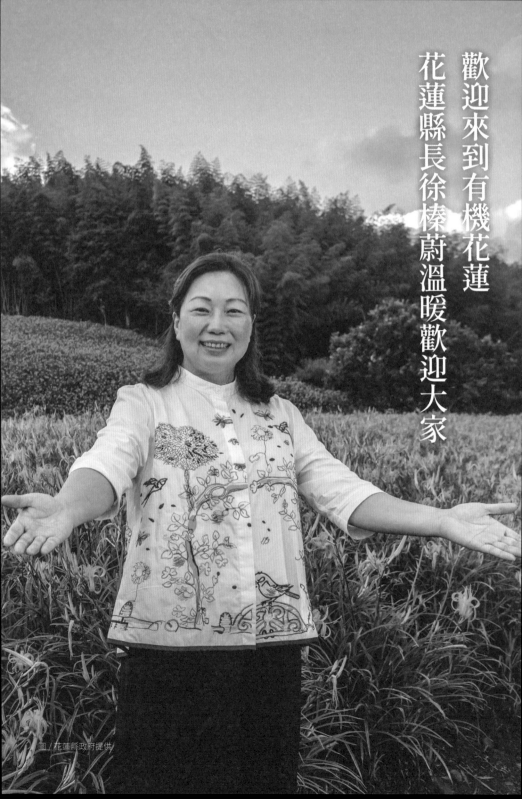

歡迎來到有機花蓮
花蓮縣長徐榛蔚溫暖歡迎大家

圖／花蓮縣政府提供

我們持續與世界各國一起推動有機農業，在 2020 年同時加入「國際有機運動聯盟亞洲分部」（IFOAM ASIA）及「亞洲地方政府有機農業促進會」（ALGOA）等國際組織，發展綠色餐廳跟義大利接軌慢食；參加亞洲最大食品展「東京國際食品展」等。

我們希望，透過 # 國際交流 # 相互見學
讓世界看見花蓮農業的美好

未來，花蓮將持續深化有機農業，除了參與有機國際組織、同步有機農業促進區、進行集團栽培區全面調查、首創有機秧苗場、設置冷鏈物流區。花蓮縣政府團隊跨部門整合，努力促進有機畜產、水產、林下經濟等全面性的農業永續發展。

花蓮發展有機的核心價值就是「人法地、地法天、天法道、道法自然」，跟二十四節氣融為一體；花蓮的有機味就是「本璞真味」，希望讓民眾享受大自然的滋味跟撫慰，感受花蓮簡單的幸福、快樂與豐盛。

來吧！來一趟花蓮有機體驗之行吧！

————財團法人台灣綠色食品暨生態農業發展基金會顧問／陳文德

當全球人口不斷擴張，為應付食指浩繁的糧食需求，大量土地的開發栽培作物，衍生雨林的減少，影響溫室氣體吸存排放功能；而且肥料、農藥等農業資材的過度利用，造成環境汙染與人類健康等問題。全球在歷經幾次的能源危機後，喚醒大眾關注資源有限、必須重視資材的循環使用議題。人類的危機意識與自省，帶動有機農業的興起與發展。

地球孕育人類，人類需要保護地球！最近全球關注溫室氣體的排放導致氣候變遷的嚴肅議題，要求全球在 2050 年應設法達到溫室氣體淨零排放的目標，各國農業部門莫不積極研究紓緩與調適對策。根據研究，有機農業強調不使用化學農藥與肥料，以及農業資源的循環使用，比慣行農法減低溫室氣體四成排放量，有機農業生產方式對溫室氣體減排貢獻將再度受到重視。國內亦宣示2050 年達到溫室氣體淨零排放的目標，如何強化有機種植及友善環境種植，將是國內施政上一項重要與嚴肅的課題。

花蓮縣受限於地形與地理環境，農業發展受到侷限，但歷任縣長帶領農業部門的殫精竭慮擘劃下，尋找地方發展的特色。首先推動無毒農業，導入農民經營觀念，再積極推動有機農業，目前有機農業茁壯成長，穩居國內翹楚地位！為持續保持有機領先發展，花蓮縣政府在徐榛蔚縣長帶領下，邀集國內專家學者研訂「花蓮縣有機農業領航計畫」，將花蓮打造為幸福樂活園地；並成立「花蓮有機農業促進辦公室」規劃有機產業區塊發展，結合中央與縣府資源，整合產官學研力量共同為這塊寶地的發展加持。

為擴大花蓮縣有機農業的視野

花蓮縣於 2020 年爭取加入國際有機運動聯盟的轄下組織──「亞洲地方政府有機農業促進會」（ALGOA），隔年徐縣長應邀在該組織做專題演講，報告花蓮有機農業發展，爭取國外觀光客到花蓮欣賞好山好水及體會有機的饗宴！

爲進一步將有機農業發展成果呈現給消費者

花蓮縣政府特別編著《有機花蓮：永續環境，純樸返眞》一書，介紹花蓮有機農業發展過程，AI 技術導入、智慧化管理等措施；並就當地有機產品特質如有機米、紅糯米；營養均衡的紅藜、黃豆雜糧作物；特用作物如蜜香紅茶、香醇咖啡、風味十足的肉桂、薑黃；與著名有機蔬菜如山蘇、龍鬚菜等網羅介紹。除了有機產品外，也介紹有機產品釀造好物如文旦啤酒、桑葚汁、苦茶油等不勝枚舉；本書也指引有機生態園與休閒體驗農場資訊，將花蓮食衣住行育樂形塑有機化。期待您的花蓮行有滿意的行程與收穫，也來花蓮爲生產者加油打氣，讓辛苦的農民朋友在付出貢獻時，也得到消費者的回饋！

\# 花蓮好山好水會洗滌您的視野與心靈
\# 滿滿的有機產品會滿足您的味覺，深化內心的感受
\# 來吧！來一趟花蓮有機體驗之行吧！

領先全台的有機花蓮

──── City Bear 農場有機農夫／南華大學榮譽教授／
農委會有機農業大使　陳世雄

2018 年以前，我國有機農業經過 20 多年的推動，耕作面積占比卻還一直低於世界平均水準，這樣緩慢的進展，引起許多有機農業先驅者，包括我在內的憂心。我從 1997 年接任中興大學農業試驗場場長開始，投入大半輩子致力推動有機農業的教學研究推廣，其後與志同道合的朋友創立「台灣有機產業促進協會」，我們的目標是建設台灣成為一個有機國家。所幸在前行政院游錫堃院長領導之下，2011 年開始推動制訂《有機農業促進法》，前後歷經 7 年時間，遭遇很多困難，終於在 2018 年 5 月 8 日三讀通過，這是台灣有機農業發展的重要里程碑。

很高興看到花蓮縣長徐榛蔚為配合國家政策，於 2020 年成立「花蓮有機農業促進專案辦公室」，積極建設花蓮縣為台灣有機農業首都。以我數十年來推動有機農業的經驗，深知「產官學」一起努力，才能真正促成產業的發展。

以農業而言，台灣民間的產業活力，毋庸置疑，乃世界第一。學術科技的研發，也有非常豐碩的成果，不容小覷。但過去政府部門投入的程度，積極度似嫌不足。我一向認為「產官學」之中，「官」最重要，正所謂「身在公門好修行」，政府部門能不能有前瞻的眼光和願景、足夠的魄力，提出優良的政策並且徹底執行，是政策能否成功的關鍵所在。

過去，花蓮縣因為獨特的地理位置，有機農業的發展在全台灣一直處於領先的地位。近兩年來，花蓮縣在有機農業的全方位努力更是令人佩服，除了大幅增加有機農業驗證面積、增加有機農戶數、舉辦「國際有機論壇」，更出版有機農業專書《有機花蓮：永續環境，純樸返真》，詳實記錄了花蓮縣內多樣化的有機產業發展。本書介紹眾多敬業的花蓮有機農民，不但呈現出琳瑯滿目的高品質農產品，更有本土及原住民文化和藝術融入其中，散發出既柔和又燦爛的光芒。

優質的旅遊勝地，不只需要好山、好水、好空氣，更要有好人、好食物和好文化特別是沒有農藥和工業污染的空氣、飲水和食物。花蓮得天獨厚，具備了這些好條件。此書不僅宣傳花蓮縣有機農業發展，鼓勵更多農民投入有機農業，也是吸引國人到花蓮旅遊很好的參考書。本書既能提升花蓮的形象、促進國家整體有機產業的發展，更有助於人文藝術旅遊水準的提升，讀之令人感到欣喜，且振奮人心。至盼其他縣市也能效法，讓台灣早日達成「有機國家」的目標。

有機花蓮，職人加值，幸福樂活

━━━━ 花蓮縣有機農業促進專案辦公室執行長／
國立宜蘭大學生物資源學院副院長　鄔家琪

「淨」、「勁」、「境」、「靜」、「靚」花蓮，有純淨的空氣與環境品質，是人間的淨土，也是孕育眾生的天堂。一群有機職人在此使勁地耕耘，投入畢生心血，以 AI 加值、一起 GO、文化 Light、快樂 Reserve，胼手胝足打造有機新境界，讓我們在好物好釀中呼吸有機芳香氣息，啜飲盡藏自然奧妙的茶與咖啡，品嚐擄獲人心的有機好滋味；在花蓮好行中漫步靚麗有機廊道、走訪有機社區，樂活身心、沉靜心靈，感受花蓮有機自然之美。

有機農業是維持土壤、生態系統和人的健康的生產系統；其依靠適應當地生產條件的生態過程、生物多樣性和週期，不使用具有不利影響的生產方式與資源投入。有機農業將傳統、創新和科學相結合，有利於共享環境，促進公平關係及提高所有參與者的生活品質。在《有機花蓮：永續環境，純樸返真》這本書中，都可發現花蓮有機的共好共善，認識有機領航者——花蓮。

花蓮不是後山
是有機農業首都

立足台灣東部，面對太平洋，放眼國際，引領有機產業，將有機農業跨足食衣住行育樂，結合觀光、健康、文化產業等創新元素，深化於教育、食育、體育等面向，打造有機農業廊道等方案，朝「生產、生活、生態」全方位發展，將花蓮打造成有機農業首都、樂活幸福城市。

\# 成為全國推動有機農業的典範
\# 深耕友善行旅的希望種子

4,628 平方公里的花蓮，藉由這本書帶你一同領略花蓮有機真善美，認識花蓮好山好水、好人好物，走讀有機花蓮，樂活人生，幸福加值。

目錄 | Contents

職人花蓮

Chapter **02**

AI加值

一起GO

有機飛越領航

Chapter **01**

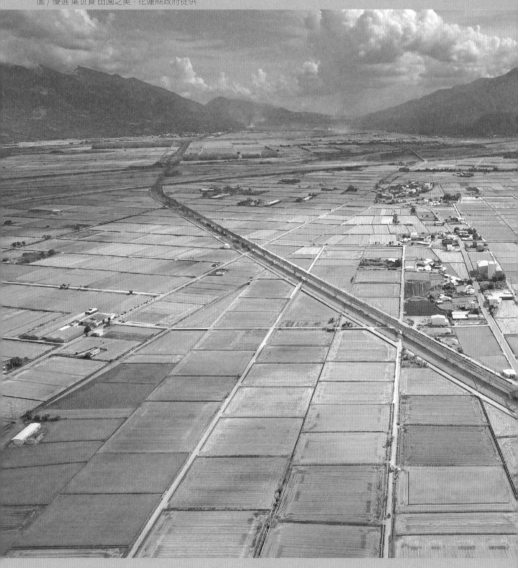

圖／優選 葉世賢 田園之美 - 花蓮縣政府提供

提起「有機」，自然而然讓人聯想起好山好水的花
蓮。如果說，花蓮＝有機農業，有機是花蓮的代
名詞，可說是實至名歸。

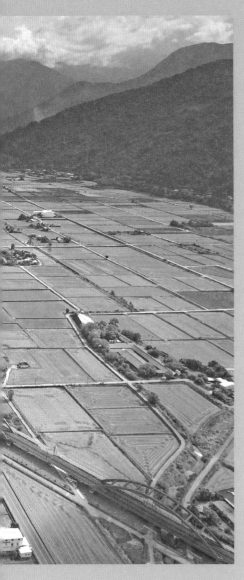

花蓮＝有機領航者，有機就是花蓮的 **#代名詞**

全國第一個有機村

在有機農業推廣面向，花蓮縣可說是先行者，很早即開始投入有機農業的發展，例如位處富里鄉的羅山村 18 年前即成為台灣第一座有機示範農村；全國第一家推廣有機農業的國際酒店、第一座有機農業研究中心也都是位在花蓮縣，足以稱為有機領航者。

在有機農業政策推動上，花蓮縣從 2015 年起，首創有機農業驗證費用差額補助政策，嘉惠許多農友，鼓勵更多人投入有機栽種，成績顯著；有關花蓮縣推廣有機農業推廣的亮眼好成績，透過數字來說話既實在又具說服力。

有機面積全國第一

根據行政院農委會農糧署臺灣有機農業全球資訊網統計資料，2022 年 5 月花蓮縣有機驗證戶數現已突破 647 戶、有機驗證面積也持續累進至近 2974.3 公頃，有機驗證面積、農戶數都排名全國之冠，整體面積約占全臺四分之一，遙遙領先第二、三名的高雄、嘉義等縣市。

> 花蓮有機面積擴增達
> **2974.3 公頃**
> 有機農戶數達
> **647 戶**

花蓮縣整體的有機農業面積持續成長中。其中富里鄉、壽豐鄉與玉里鎮的有機面積與農戶數居花蓮縣各鄉鎮的前三名，縣政府也正積極促成全國第一個有機促進區在花蓮，已獲得相關主管單位與農友們的熱烈響應。

環顧全國農地通過有機驗證的面積
其中 25% 位於花蓮

純淨土地種植出的新鮮蔬果早已聞名各地，享有「有機農業首都」美譽。尤其有機水稻，花蓮縣更長期穩坐全國冠軍寶座，全臺有機米 4 成來自花蓮縣；花蓮生產的有機蔬菜、茶、水果分別占全國總量 10%、15%、15%，優良品質廣受都會區消費者青睞，供不應求。另外，花蓮出品的有機特作雜糧類（黃豆、黑豆、小麥、蕎麥、咖啡、油茶、牧草等）面積在 2020 年成長爲全國之首，目前約佔三成，表現出色。

六級產業蓬勃發展

自 2004 年開始，花蓮縣開始推動有機農業經營，在中央行政院農業委員會與行政院花東基金的支持，以及花蓮縣政府與有機農友齊心合力的努力下，才能創造領先全台的佳績，並在一級產業之外，結合加工、休閒等領域，邁向六級化產業發展，且投入規劃有機產業聚落，結合花蓮先天獨特的地質、地理、自然風光與生態環境，找出觀光、健康、養生與休閒產業發展的優勢，再搭配在地文化、風俗與民情等特質，一步步開創出今日花蓮有機農業的新天地。

花蓮有機種植面積 全國第一

花蓮有機占全台比重

台灣各縣市有機驗證面積占比（民國111年5月）

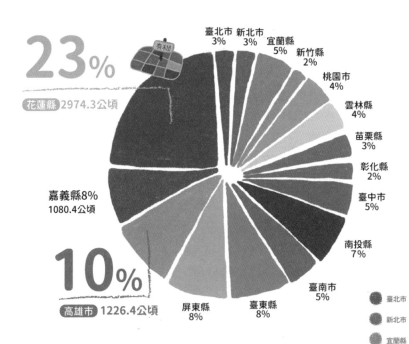

23%
花蓮縣 2974.3公頃

臺北市 3%　新北市 3%　宜蘭縣 5%　新竹縣 2%
桃園市 4%
雲林縣 4%
苗栗縣 3%
彰化縣 2%
臺中市 5%
南投縣 7%
臺南市 5%
臺東縣 8%
屏東縣 8%

嘉義縣 8% 1080.4公頃

10%
高雄市 1226.4公頃

臺北市　臺中市
新北市　南投縣
宜蘭縣　臺南市
新竹縣　臺東縣
桃園市　屏東縣
雲林縣　高雄市
苗栗縣　嘉義縣
彰化縣　花蓮縣

2020年2月
花蓮縣成立有機農業促進辦公室
縣長更指示每年10%成長
朝向有機首都的目標前進

資料來源：農糧署、臺灣有機農業資訊網

各鄉鎮有機戶數、面積

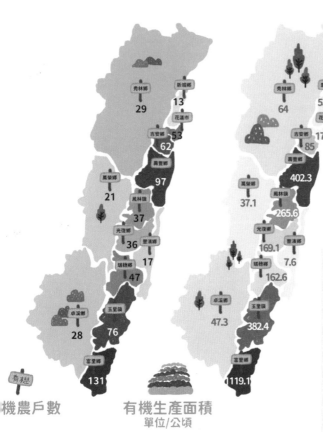

機農戶數　　　有機生產面積
　　　　　　　　單位/公頃

民國111年5月農糧署統計資料

鄉鎮市區	合計	
	戶數	種植面積/公頃
合計	647	2,974.3
花蓮市	53	178.8
新城鄉	13	53.4
秀林鄉	29	64.0
吉安鄉	62	85.0
壽豐鄉	97	402.3
鳳林鎮	37	265.6
光復鄉	36	169.1
豐濱鄉	17	7.6
瑞穗鄉	47	162.6
萬榮鄉	21	37.1
玉里鎮	76	382.4
卓溪鄉	28	47.3
富里鄉	131	1119.1

花蓮縣近年
有機驗證面積趨勢圖

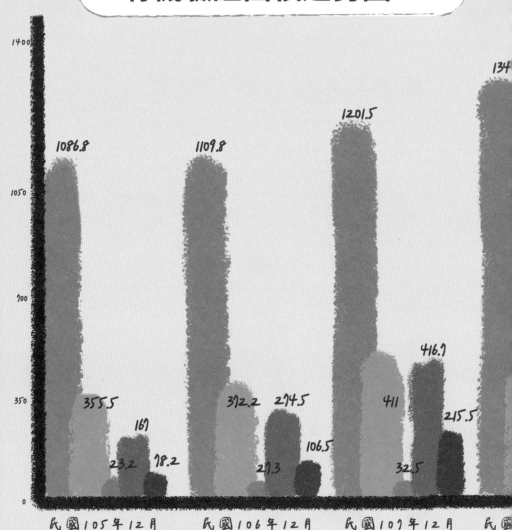

1400					134
	1086.8	1109.8	1201.5		
1050					
700			416.7		
350	355.5 167	372.2 274.5	411 215.5		
	23.2 78.2	27.3 106.5	32.5		
0	民國105年12月	民國106年12月	民國107年12月	民國	

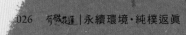

資料來源：農糧署、臺灣有機農業資訊網
面積單位 / 公頃

- 有機水稻面積
- 有機蔬菜面積
- 有機茶面積
- 有機其他雜糧特作面積
- 有機水果面積

1378.6

1329.5

1359.8

56.5

860.5

636.3

756.7

324.9

319.4

379.5

424.8

314.3

400.5

277.6

53.9

54.6

75.9

2 月　　　民國109年12月　　　民國110年12月　　　民國111年5月

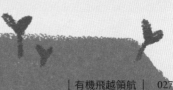

花蓮縣近年有機戶數趨勢圖

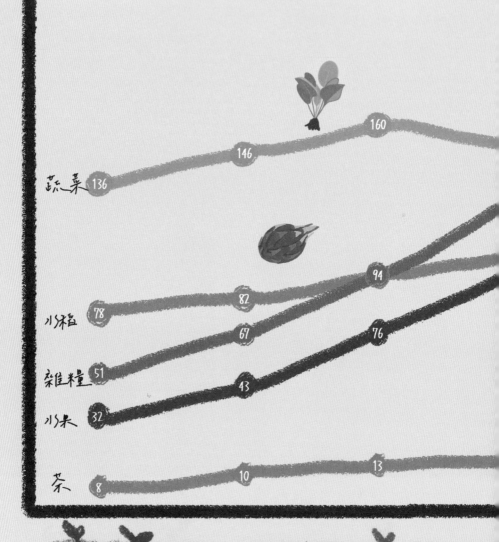

蔬菜 136　146　160

小稻 78　82　94
　　　67　76

雜糧 51　43

小米 32

茶 8　10　13

民國105年12月　　民國106年12月　　民國107年12月

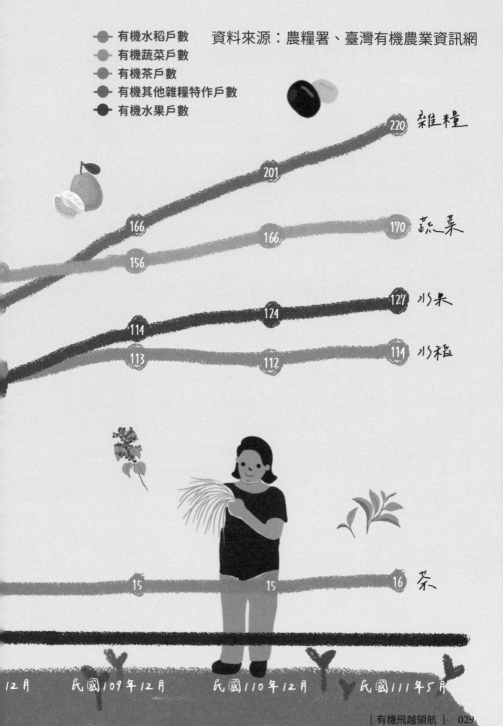

有機水稻戶數
有機蔬菜戶數
有機茶戶數
有機其他雜糧特作戶數
有機水果戶數

資料來源：農糧署、臺灣有機農業資訊網

雜糧
220
201
166

蔬菜
166 170
156

水米
127
124
114

水稻
113 112 114

茶
15 15 16

12月　　　民國109年12月　　　民國110年12月　　　民國111年5月

率先祭出「補足驗證金額」

為鼓勵農友轉型有機生產、積極驗證，花蓮縣政府自 2015 年提出有機農業驗證費用差額補助政策，也就是花蓮縣的有機農友，在中央補助之外，另可獲得花蓮縣政府 10% 補助，花蓮從事有機生產的農企業則可以獲得 5 成補助。率先祭出補足驗證金額農友驗證**零**負擔，此舉不僅大大減輕農友與農企業投入有機驗證的成本，也因此連結實現花蓮縣內國中、小學午餐每週一天「有機蔬菜日」活動，培養學生從小消費優質有機農產觀念，獲得熱烈迴響。

2018 年，花蓮縣政府與農糧署合作，再加碼推動學校午餐「有機米月」，2019 年擴大為每年兩次，此舉不僅協助種植有機米的農友有效行銷農產，也拉近學生與在地優質有機農產品的距離，養成有機飲食習慣。

至於有機食農教育，花蓮縣每年舉辦約 100 場次，安排學童或參與者親近土地、實際體驗農業現場甘苦，另方面藉此強化有機農產品行銷，深化花蓮有機農產品印記。這些輔導措施大幅提升有機生產者的信心和銷售網絡，連結吉安銨廷有機農場、壽豐奇萊美地有機農場、玉里東豐拾穗農場等攜手投入食農教育，回饋滿滿。

鋪設市集、超市直銷站

為促進有機農友與消費者之間更多交流，花蓮縣政府積極輔導有機農友跨縣市參與消費地農夫市集，例如台北希望廣場、台北花博農民市集或台北水花園市集等，亦在各大食品展表現亮眼，增加農民與消費者面對面互動機會，透過直接說明有機品質與種植理念，強化消費意願和信心，進而成為長期契作夥伴，藉由口碑宣傳創造更多效益，位在鳳林的「溫伯力生物科技」產品即是最佳例證。此外，花蓮縣政府與部分農會超市設置農民直銷站，提供小農有機農產品寄賣服務，在新冠疫情期間，隨著健康意識抬高，有機產品的整體銷售業績急速飆升，一舉打響「花蓮＝有機」的品牌形象。

在網路電商平台銷售方面，花蓮縣政府輔導農會與農友透過電商平台銷售，規劃網路行銷相關課程，鼓勵登錄網家（如PChome）、郵局網路商城與有機中心電子商店等，同時整合各農會網路商城的銷售平台系統，以及小農市集網路商城等，積極打造花蓮有機產業線上商城。在實體通路上，藉由在里仁有機商店、新光三越百貨等消費地通路鋪設專櫃，拉近產地和消費者之間的距離。

近年更邀請外貿協會赴花蓮舉辦「花蓮農產食品國際貿易行銷研習會」，分享農產品出口國際市場的業務與秘訣傳授，包括產品包裝設計、行銷通路、定價策略等，推動數位轉型，且經由線上洽談、線上拓銷團等方式進行國際媒合，提升參與全球銷售活動機會，已有日本、美國、香港、紐西蘭、澳洲等買家表示合作意願，成功打造「零接觸經濟」。

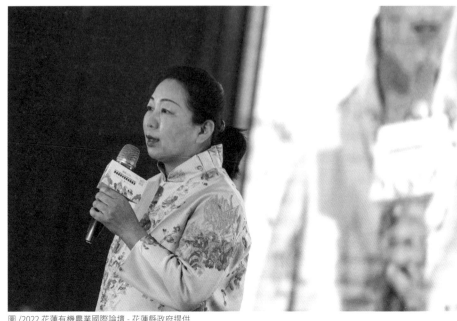

圖 /2022 花蓮有機農業國際論壇 - 花蓮縣政府提供

有機農業論壇連結國際

升級農務效率與強化行銷拓展之外，有機農業知識和研發成果的傳承、分享也很重要。2019 年，花蓮縣政府盛大舉辦「全國有機農業論壇」，邀集國內農業、水產與畜產專家，以及產業界等專家共聚一堂，分享成功案例與轉型契機，十分轟動；2022 年 1 月更進一步擴大舉辦「國際有機論壇」，儘管在疫情威脅下，仍吸引許多國內外產官學研專家聚集商討，針對有機轉型與發展等議題跨域交流，積極凝聚有機發展共識，形成互助社群。

國際論壇主軸為「永續花蓮」，針對「後疫情時代有機新生活、新挑戰」、「促進有機農業新方向」、「有機農業實踐樂活共好」等三大議題，就趨勢面、策略面及生活實踐面進行交流與探討。

有機農業促進辦公室領航

回顧過去台灣有機農業的管理,主要納入《農產品生產及驗證管理法》,但隨著國內外農業生產環境丕變、消費者對有機農產品的品質要求更形嚴格,以及國際有機同等性產品貿易規定等分歧的因素挑戰,我國於 2018 年立法通過《有機農業促進法》,期以專法促進有機產銷、保護生態環境,同時達成保障消費者權益等目的。

2019 年 5 月,《有機農業促進法》正式上路實施,旨在輔導地方及鼓勵民間共同自主參與設置「有機農業促進區」,藉由資源挹注和輔導措施,維護有機耕地的完整性,同時減少鄰田污染,更期望透過團體影響力,促成鄰近慣行農友轉型,促進農業生態及資源永續利用。

在擁有全台最多有機農地面積的優勢下,花蓮縣政府在中央政策鼓舞下,於 2020 年 2 月即成立「花蓮縣有機農業促進辦公室」,因應有機 3.0 浪潮,邀集產官學研共同擘劃花蓮縣有機農業發展藍圖,擬定有機農業領航發展計畫,負責籌辦有機相關企劃案的規劃與推動、管理與協調考核等事宜,更透過跨局處的通力合作,專責協助農民從生產、加工、行銷到六級產業申辦,可統一在單一窗口完成,成為有心從事有機耕作的農友與返鄉青農最大後盾。

1 / 花蓮縣政府提供

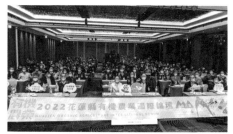

圖 /2022 花蓮縣有機農業國際論壇 - 花蓮縣政府提供

農機、AI 導入等多重補助

近年來，花蓮縣政府除了提供有機驗證補助外，在輔導有機農業上統整跨部門作業，提供農友一條龍全程的輔導措施，只要是投入有機農業的農產品經營者，不僅可獲得驗證費用補助，也可申領生產及加工設備或機具、資材補助，在有機資材方面，花蓮縣府特別在中央標準外，另外增加每年每公頃 1800 元補助，嘉惠農友。

而面對農業勞動成本高和人力不足問題，花蓮縣政府在 2020 年開始 AI 設備導入有機農業補助，協助農友搭配智慧科技減輕農務負擔，提高生產效能，這項措施已嘉惠有機蔬菜（鋑廷有機蔬菜農場）、有機咖啡（泥妲咖啡農場）或是有機稻米（東豐拾穗農場）、有機文旦（瑞穗興瑞農場）等農友，且持續發揮鼓舞其他人結合科技升級的效應。

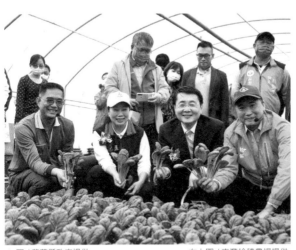

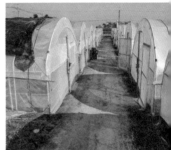

▲ 圖／花蓮縣政府提供

右上圖／東豐拾穗農場提供
右下圖／鋑廷有機農場提供

食衣住行育樂有機化

花蓮縣長徐榛蔚對此展現強烈企圖心，主張有機產品不侷限於飲食，還要跨足衣住行育樂，結合觀光、健康、文化產業創新元素，強化教育體育活動宣導，打造有機農業廊道等方案，朝「生產、生活、生態」全方位發展，將花蓮打造成有機農業首都、樂活幸福城市，成為全國推動有機農業的典範，深耕友善行旅的希望種子。

為推廣有機咖啡，花蓮縣政府農業處也從 2017 年開始舉辦精品咖啡評鑑比賽，廣邀各界專家一起品評來自緯度 23.5 線上的花蓮淨土咖啡，藉由評鑑鼓勵農友精進作為，強化田間管理，更透過與農改場合作，協助有機咖啡園改良土壤，邀請知名莊園主人指導，增強咖啡能量與多元風貌，花蓮出產的精品咖啡越來越受到老饕青睞。其中，來自花蓮秀林鄉的「泥姐咖啡」不僅連年拿下大獎，更藉由有機咖啡十年深耕，重新復振部落文化，吸引年輕人返鄉。

2020 年 7 月，在一場花蓮縣政府特別與花蓮市農會合辦「有機風食材便當競賽」，來自花蓮各地 14 組參賽隊伍大顯身手，烹製出具在地特色、色香味俱全的有機食材便當，除增加各鄉鎮特色農產曝光外，縣府也藉由競賽設計，鼓勵有機產業升級，引領朝向二級加工、養生、休閒等六級化發展，吸引餐飲及相關服務業加入有機聯盟，多多應用有機食材，形成共好生活圈，提升花蓮縣健康品牌形象，一步步實現有機花蓮的生活夢想。

花蓮有機願景：

打造有機首都與幸福城市，讓有機生活成爲花蓮 STYLE

藝術家優席夫說「食物是愛，是大地餵養我們的禮物」。2019 年他與策展人鄭崴文攜手以食農策畫地方創生，扮演轉譯者角色，以食物為橋梁，創造出慶典活動與空間，鼓勵旅人參與活動活絡地方，藉此凝聚在地人情風土。一杯咖啡、一把野菜就能吸引人更關注部落小農的處境，進而擴及其他部落議題，引領饗食人好奇當中的故事。

食物作為一種橋梁，延伸出的不僅是一道菜色，不只是色香味，還有食物背後的生產過程、產業鏈、空間網絡與文化傳承議題，因此，自詡為有機代名詞的花蓮縣，保持的企圖心和未來願景十分強大，想做的，不只是生產環境、土地轉型有機化，而是矢志打造花蓮成為台灣有機首都與樂活幸福城市，更企盼引領台灣躍升全球熱帶、亞熱帶地區的有機農業發展中心與新生活文化領航員。

具體實踐步步高升

爲了實現有機領航發展願景
花蓮縣政府設定每年往前邁進目標

（一）　花蓮有機農糧作物面積每年提高 **10%**

（二）　畜產和水產動物有機驗證養殖示範場一處以上

（三）　評估規劃與推動有機農業促進區一處

（四）　打造有機樂活幸福健康園地，並於每兩年滾動檢討評估

　　　　設置有機農業促進區一處

（五）　定期舉辦國際研討會、座談會

（六）　加速輔導已登記休閒農場取得有機驗證

在花蓮縣長徐榛蔚帶領下

花蓮縣農業處處長陳淑雯聯手跨部門團隊,擬定多面向實施策略,多管齊下,積極迎向「花蓮＝有機」目標,從食衣住行育樂全方位努力著手,除了已於 2020 年初成立「花蓮有機農業促進專案辦公室」,針對有機產品的產、製、儲、銷等業務提供單一服務窗口,統合與協調縣府有關有機產業跨局處業務,並邀集專家學者成立有機農業顧問團,協助規劃相關領域發展策略與實施方案,也連結農業試驗改良所及大學院校合作,投入有機產業科技研發與推廣教育訓練等領域。

強化有機產能

發揮優勢區塊鍊結

根據花蓮有機產業現況分析，縣政府將從幾面向強化有機產業發展。首先，擴張有機農糧產業，透過原有區塊特色產物，成立特色有機促進區，例如有機稻米區、茶區、咖啡區或休閒區等區塊，凝聚集體能量，打造整體品牌形象。此外，針對花蓮特殊氣候條件，加強輔導強化型溫網室栽培與智能化管理，從 2021 年聚焦提升生產效能，轉型休閒行銷，以及鼓勵農產品加工加值。

2022 年則在既有效能提升基礎上，進一步突顯地區特色產業，並透過導入智慧科技農業，解決農村長期面臨的人力資源問題，也創造更多吸引青農進駐的誘因。以花蓮茶葉試行現代化設備生產為例，試行 12 公頃以機械種茶、採茶等，『智慧化』勢必也將成為有機農業新趨勢，把智慧科技應用於農地管理，但前提須有完整的田地才適合運行，因此統整區塊亮點和農田量能，以發揮機械設備功能與集中產銷等模式，勢必成為接下來有機農業的新趨勢。

創生有機種苗基地

花蓮也正積極創生全台灣首座有機種苗生產基地，優勢的條件來自於現有境內已有多位有機農友長期投入培育種苗有成，加上花蓮縣有機農產項目多元，種苗培育理念推行有

圖／奇萊美地有機農場提供

成，在成立有機種苗場上占有相當優勢，再搭配花蓮區農業改良場技術突破，未來也將輔導有機種苗及繁殖材料驗證，同時建置種苗育種與生產基地，讓在地原生種苗得以延續分享，且藉由在地育種，一方面減輕農友的成本壓力，另方面採適地適性栽培，有助於產能穩定和保種。

圖／立川魚場提供

畜產、水產周邊循環

在有機畜產方面，鼓勵優先以放牧方式人道飼養，或採取圈養方式，先行輔導農戶改善放牧生產環境，並引導飼料穀物符合有機相關規定，鼓勵飼養戶和有機戶契作有機玉米、大豆等產品做為飼料來源，且協助農戶種植特殊草藥作為疾病防治等用途。此外，輔導農民

圖／TJ有機農場提供

或農企業建置有機質肥料製作中心，將禽畜排泄物和農產品下腳料融合製作有機堆肥，促進循環善用。

至於水產養殖，則率先輔導如黃金蜆等業者技術升級，推動有機水產驗證機制，讓優質的水產品能獲得國家認證，導入科技研發，提升附加價值。

林下經濟豐富生態

達蘭埔部落的有機段木香菇成功案例，吸引周邊部落嚮往學習，適逢國家政策推動林下經濟，鼓勵在維護生態與生物多樣性前提下，在國有林地下發展養蜂生產蜂蜜或種植其他有機產業，同時也鼓勵原住民保留地或私有林地中，可適地適性種植有機茶或咖啡，以及雜糧等特色農作物。

圖／宇環地提供

在花蓮有機農友中，許多人也嘗試在林下試種中草藥，或者培育段木香菇、養蜂增加授粉機會等，形成生態多樣性和產生自主永續循環圈，也經常成為食農體驗教育中吸睛的一環，藉由實體生態鏈解說，讓參訪者更認識生物多樣性的珍貴性，同時能增加農友的其他收益，事半功倍。

圖／東豐拾穗農場提供

加乘智能化管理與創意銷售

創新開發加工品

農產品一級生產難免受限於產季和保存期限，如何有效加工製成二級加工品，延長農產品壽命，在花蓮縣有機產品已推行多年，例如山苦瓜加工品，柚子啤酒等都是經典伴手禮。如今，有機農業轉向六級產業發展，也就是結合一級、二級與三級休閒產業概念，加總成為六級產業鏈，農友不僅是第一線生產者，同時扮演二級產品研發人，更是在地食農、小旅行和休閒農業區的靈魂人物。

花蓮縣政府規劃協助農產品經營者升級有機相關加工技術，並透過產學研合作，提煉出有機產品的獨特性和健康成分，提升有機機能性和銷售說服力，例如低蛋白米、肉桂產品、山苦瓜、蜜香紅茶或 GABA 茶的研發等，藉由輔導農友團體購置加工設備和取得有機驗證，強化有機加工產品的品質與產量。

圖 / 農民與縣府積極開發產品及拓展通路 - 花蓮縣政府提供

新鮮直送突圍

「花蓮＝有機」品牌形象打響後，受到貨運限制而出現供不應求的現象，成為有機農量能拓展的挑戰。花蓮縣政府正積極研究、完善有機農產品冷鏈物流，輔導具規模的有機農場，從產地集貨預冷處理、低溫儲存倉庫、運送冷藏車、冷凍貨櫃等，進行生態性、示範性與系統性的企業化經營管理，期能提供例如有機蕈菇、吉安蔬果類急鮮及時送抵消費地的可靠物流通路，增加產地直銷的效能，大幅提升花蓮有機農產品的銷售力，消費者也可望取得更新鮮食材，拉高食安規格。

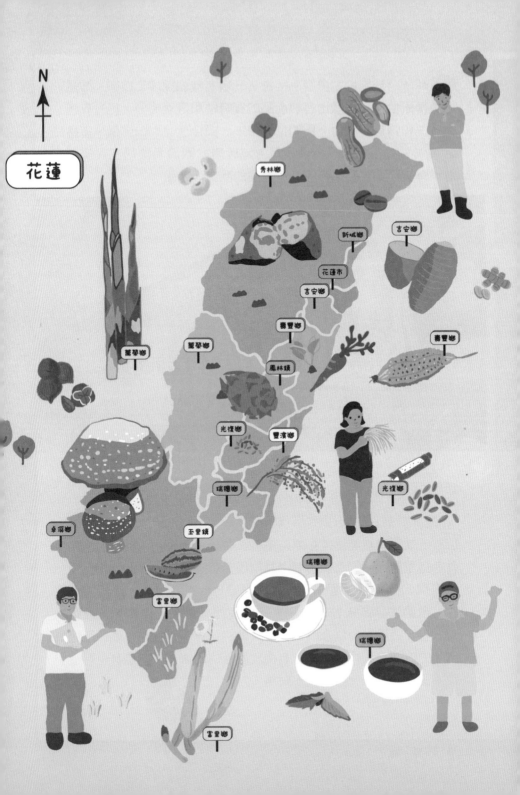

花蓮

N

秀林鄉

新城鄉

吉安鄉

花蓮市

吉安鄉

壽豐鄉

壽豐鄉

萬榮鄉

萬榮鄉

鳳林鎮

光復鄉

豐濱鄉

瑞穗鄉

光復鄉

玉里鎮

卓溪鄉

瑞穗鄉

富里鄉

瑞穗鄉

富里鄉

各鄉鎮市有機及精緻農特產

新城鄉 秀林鄉	咖啡、地瓜、花生、酸菜 中藥作物、定置漁場		
吉安鄉	稻米、韭菜 芋頭、龍鬚菜 薑黃、中藥作物	壽豐鄉	西瓜、香蕉 吳郭魚、豬肉 放山雞、有機蔬菜 山苦瓜、南瓜
鳳林鎮	西瓜、大豆、花生 玉米、香蕉、肉桂 南瓜、火龍果	萬榮鄉	箭筍、雜糧 印加果
光復鄉	稻米、箭筍 樹豆、南瓜 咖啡、印加果 黑糯米、紅糯米	豐濱鄉	稻米、魚、紅藜
卓溪鄉	苦茶油、稻米 段木香菇	瑞穗鄉	文旦柚、牛乳 咖啡、鳳梨 蜂蜜、蜜香紅茶
玉里鎮	稻米、西瓜、金針 愛玉、小油菊	富里鄉	稻米、金針 有機梅子

深化故事力

物流通路改善外,花蓮有機農產品的包裝設計也持續升級中。花蓮縣政府亦媒合推薦在地資源或符合環保精神的設計廠家,協助有機農友設計美觀、實用又符合環保標準的產品包裝,並融入好故事,善用新媒體(例如 FB、IG、YOUTUBE、電視牆等)和網路直播等形式,加入創意元素,塑造農友獨特意象,提升產品價值,加深消費者好感度,拉抬媒體行銷效能。

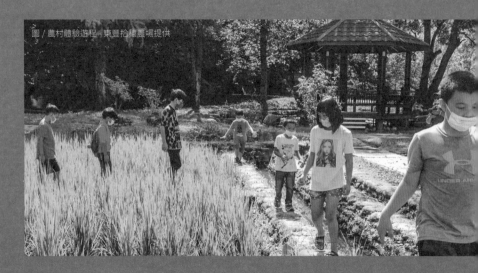

圖 / 農村體驗遊程。東豐拾穗農場提供

產地旅行體驗

近年來,花蓮縣政府籌畫有機農業主題大型活動,吸引遊客前來,同時結合規劃花蓮五大休閒區:壽豐、馬太鞍、舞鶴、東豐與羅山休閒區,設計有機農業體驗,從產地遊賞、玩樂中,不僅親近風土人情,更藉由農友現身說法、遊客親自採收現場 DIY 實作等過程,打開參與者五感、實地感受有機生活美好,無形中消弭對有機產品的疑慮,再透過網路社群、直播影片等分享,建立

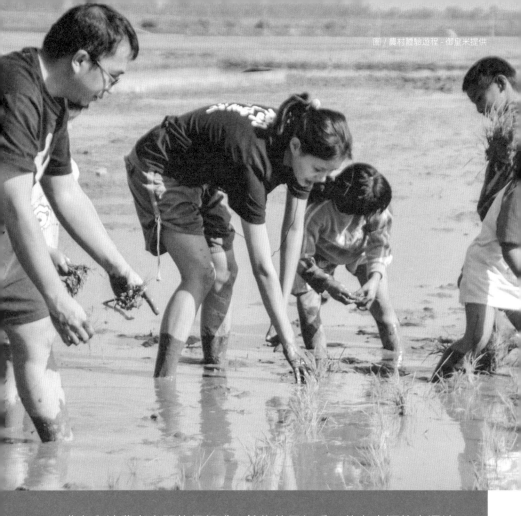

農友和消費者之間的信賴感，銷售效果加乘。位在富源的宇還地有機農場，即是透過小旅行深耕忠實顧客，消費者也因此更加認識季節性產物，更貼近自然節氣、吃得更健康。

此外，花蓮有機食材也登上花東大衆運輸餐盒，透過產季專案或地區限定方式，設計出花蓮獨特的有機食材飯包，區隔其他地區便當，融合飢餓行銷等限定款概念，吸引消費者追蹤關注，強化健康有機在花蓮的連結性，讓「有機＝花蓮」的意象更爲深化。

花蓮有機作物收穫時節

4~6月

 稻米　 紅藜　 段木香菇　 百合

 秀珍菇　 龍鬚菜　山苦瓜　 黃豆

 薑黃　 紅藜　 樹豆　 段木香菇

 秀珍菇　 龍鬚菜　 山蘇　 蜜香紅茶

1~3月

註：有機作物主要收穫時節僅供參考，作物收成受生長環境等因素影響，部分作物可供全年購買（如：茶、米），歡迎洽詢花蓮有機農友。

10~12月

稻米	芋頭	咖啡	小油菊花	愛玉	酪梨

山蘇	秀珍菇	龍鬚菜	段木香菇	黃豆	桑椹

蜜香紅茶	金針	丹蔘	紅龍果	酪梨	文旦	紅糯米

段木香菇	秀珍菇	龍鬚菜	山苦瓜	苦茶油	甜美人 (有機西瓜)	

7~9月

有機樂活健康園地

攜手健康醫療產業

每一位有機農的背後都隱藏許多動人故事，尤其定居、移民花蓮從事有機種植的過程，往往就是行銷花蓮最好的題材。換言之，花蓮不僅是有機的代名詞，也是健康樂活的象徵，如何跨域整合在地醫療護理系統、養生度假村、月子中心等膳食供應鏈，以及延伸與醫院或安養中心合作，規劃有機栽培作爲身體活動和心靈寄託的園藝療育等場域，都是指日可待的多元延伸可能性。

另外，透過和保健醫療產業研發合作，在花蓮開闢種植機能性有機作物，例如有機土人參、中藥材與有機放養雞等，也是未來重點發展項目，可望打造花蓮成爲健康養生的重要基地。

結合文創膳食精進

在地生產的有機蔬果，不僅遠銷都會區，在地餐廳更應率先響應和鏈結成爲友善溯源餐廳，讓遊客來到當地都能享受到在地新鮮食材。此外，花蓮在地擁有豐富的原住民文化，透過融合金針季、稻米收穫祭等部落文化或在地節慶活動，吸引消費者前來體驗、感受從食物延伸而出的文化內涵。例如馬太鞍的紅糯米季，背後富含部落老人家的農耕與傳統語言智慧，經過精心設計遊程和美食品嘗，拓展不一樣的有機小旅行，提供另一種文化體驗和旅遊新商機。

在食農教育上，花蓮縣政府鼓勵有機農友創新導覽活動設計，藉由培育社區媽媽說故事，舉辦作文和演講活動，以及導覽設計競

賽活動等，刺激參與者不斷精進內容，也無形中形成花蓮縣民對於有機產業的關注與榮譽感。而從小深耕的食農教育，可讓孩童從小深耕風土，親近土地則能加深他們對食物的情感，都是長遠且深具意義的活動。

就算再苦、再累，我也要回來表達對故鄉土地的感恩！

洄来了

花蓮農好生活節

圖 / 花蓮縣政府與水保局合辦結合農業、音樂、藝術 - 拿海呼農場提供

圖 / 花蓮縣政府提供

圖 / 東豐拾穗農場提供

研討會集思廣益
國際拓展

爭取加入國際運動聯盟

花蓮縣不僅自許爲台灣有機首都,也積極向「國際有機運動聯盟(IFOAM)」敲門,基於花蓮擁有豐富的原住民特色和有機農產,可對應於東南亞南島民族有機農業的窗口,總觀這些優勢,期許花蓮縣成爲台灣在國際有機產業和相關組織的領頭者,帶動整體議題與領先風潮,成爲名副其實的有機首都。

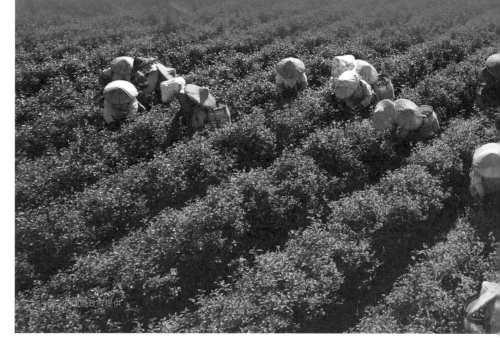

圖/花蓮縣政府提供

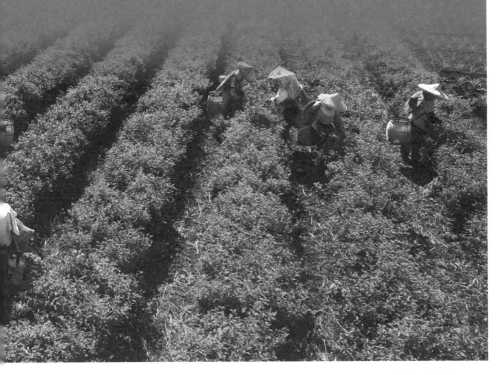

開拓國際商貿契機

近年花蓮縣政府將當地農產品推廣至東京國際食品展等，大幅提升花蓮有機農業的知名度和影響力。未來也將積極協助農民取得ISO22000、清真等驗證，搭起多元外銷管道，增加外銷競爭力，接軌全球有機平台，並與旅行業者合作伴手禮和包裝等開發，將「花蓮＝有機」的意象推展至全世界。

花蓮有機種植面積全國之冠，來自於遍佈 13 鄉鎮有機農業「職人」，
因為他們的堅持，確保了花蓮有機農產的好品質。

有結合智慧科技，農業生產現代化，讓 # 農業 AI 加值

透過群策群力，結合眾人力量或與在地社群共好 # 一起 GO

為了復振在地文化、部落經濟的 # 文化 Light

透過有機生產獲得念轉，純淨水土生長出正能量的 # 快樂 Reserve

由職人們共同打造的花蓮有機。

鉝廷有機農場
榮耀有機蕈菇場
明淳有機農場
溪畔聯合有機農場
奇萊美地有機農場
淺草堂
泥姐咖啡
伍佰戶有機農場
月眉橋生態農場
温伯力生物科技
TJ有機農場
眞美有機農場
太巴塱社區營造協會
宇還地有機農場
興瑞農場
東昇茶行
吟軒茶坊
伊禾茶
拿海呼農場工作室
東豐拾穗農場
917有機農場
清盛農場
御皇米
達蘭埠文化農業產業推廣協會
銀川永續農場
富里鄉農會

職人花蓮

Chapter 02

AI加值

興瑞農場

AI 帶來自由氣息，三代文旦園活出新希望

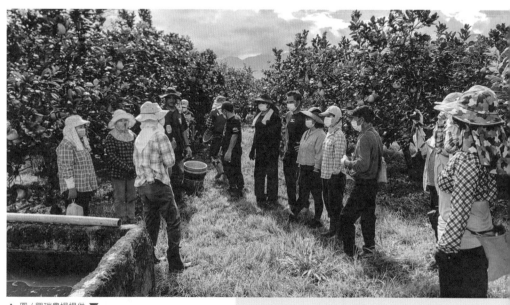

▲ 圖／興瑞農場提供 ▼

未曾務農，無法想像微小的動作對於果樹成長的重要性，遑論那些繁複瑣碎的農務操作歷程，無形中影響著農民好幾代的幸福。所幸，AI 智慧科技為傳統農業帶來新契機。

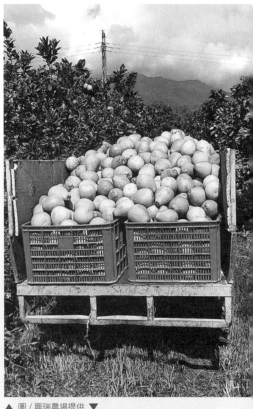

▲ 圖／興瑞農場提供 ▼

農場資訊

興瑞農場

🏠 花蓮縣瑞穗鄉溫泉路一段

📞 0937-976-379

傳承三代的花蓮瑞穗「興瑞農場」，如今由回家接手八年的游振葦，他和父親彷彿公務人員一般，天天定時到果園報到，兩個大男人各忙各的，從育苗、防治資材製作和試驗、砍草轉換種草，乃至於準備飼料餵養雞隻……，親力親爲謹慎堅持。數十年來，文旦園所在的河川地，在他們辛勤照顧灌溉下，逐漸長成一片綠色天地，有機無毒環境連貓狗都愛逗留打滾。

把果樹當人看待

回想從父親時期轉作有機歷程，由於石頭地的土壤較為貧瘠，因此自行研製環保酵素和堆肥，強化土壤根基，然而，氣候太冷或太熱均會影響吸收效益，效果不彰，十分苦惱。

幾經觀察，發現當果園裡的草長高時，有助於土壤降溫、保溼，蟲害也隨之降低，「把果樹當作人來看待，感受它對天候的感應，當身心舒爽，吸收酵素效果自然變好」，親身感受土壤和果樹在溫度上明顯的改善，讓游振葦重新肯定植被的好。

然而，有一好沒兩好，長高的草導致農機運作困難，除了設備磨損，人行走其間的危險性也提高。好不容易看見一線曙光，卻又隱藏著大難題。

人、果樹和草之間如何和平共處，游振葦百般苦思。

▲ 圖／興瑞農場提供 ▼

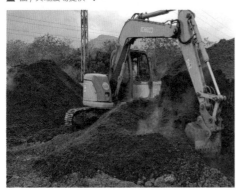

領悟草的好與壞

後經求助花蓮區農業改良場，在專家建議之下，他開始嘗試轉種「草毯」，白話一點說，就是將原來的雜草，透過連根拔起的體質改變，轉以培育更適合石頭地、較為低矮、網狀莖絡的魚腥草取代。如此不僅能

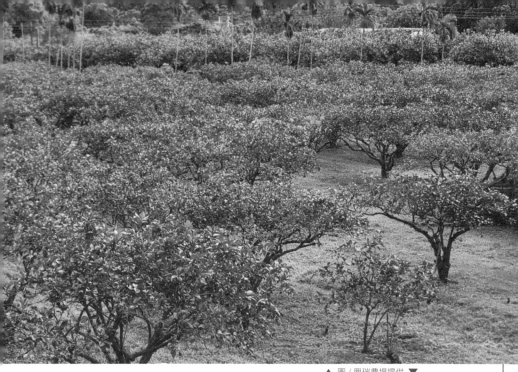

夠保有草的優點，兼具減低人行走其間遇蛇侵擾的危險性，更棒的是，草毯還會開出點點小白花，也可熬煮作為清毒補品，增添文旦園許多驚喜。

不過，看起來三言兩語的草毯培育過程，可是游振葦以無數次的彎腰、揮汗等繁複動作才換來的。「我趴在地上將雜草一根一根拔起，然後插上試驗性草種」，經過多年的嘗試，才從五種建議草項中終於找出最合適的魚腥草，一寸一草、一點一露，有機農家的生活從來不是外界以為的閒散隨興，而是兢兢業業、頭腦與耐力並用的馬拉松賽。

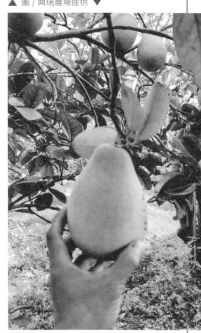

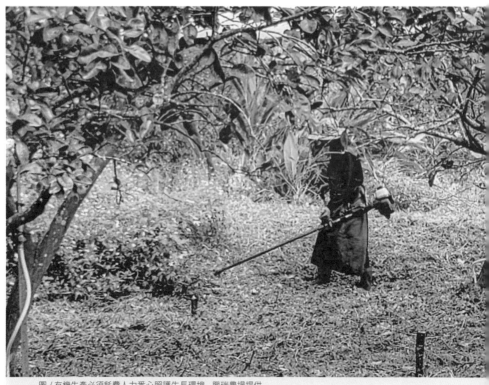

圖 / 有機生產必須耗費人力悉心照護生長環境 - 興瑞農場提供

有機文旦園解決了惱人的雜草問題，一片軟綿的綠色地毯，賞心悅目又適人宜樹，文旦長成漸入佳境，果園生態教育導覽更上軌道，一切往正向前進。只不過，游振葦心中仍有個願望：期望農園勞務能夠再降低，可以騰出更多時間面對消費者，提高行銷上的力度。

開關水動作繁瑣驚人

細數有機文旦園的主要農務，一爲除草，已經獲得解決，其次是灑水、保溼保溫問題，因此，他從 2015 年開始架設半自動灑水系統，以噴灌式取代過去父執輩使用的淹灌式，更爲省時省力，並規劃分區定時定量噴灌，根據不同的天候、溼度進行調整，同時每日細項記錄，幾年下來不斷改良噴灑設備外，亦累積相當可觀資料，可進行年度預測分析和事先規劃參考。

只是，每一回澆灌過程，48 排、上千個噴頭，光是開水、關水就是個極具體能與時間消耗的歷程，在農忙 4 到 8 月期間，加總起來共需要一萬多次的開、關水重複動作，數字驚人。此外，噴水期間須隨時觀察現場變化，已進行水量調控，在勞務人力越來越吃緊的現在，幾乎都是獨力操作，日夜不停歇地守護，等於「被綁在果園中」，這些傳統做法刺激他不斷思索如何改善管理流程，「這樣後代才會有意願接班，不再過度辛勞」，整體農家生活也才有可能改變。

圖 / 游振葦期望可以騰出更多時間面對消費者，提高行銷力度 - 興瑞農場提供

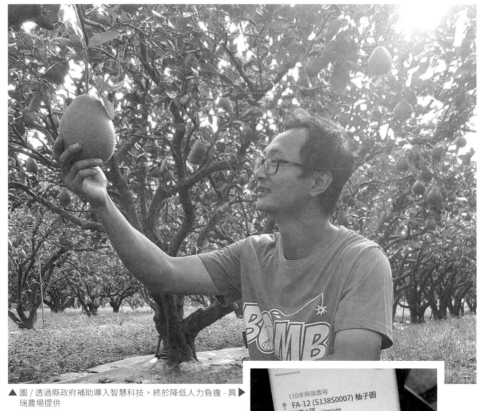

▲ 圖 / 透過縣政府補助導入智慧科技,終於降低人力負擔 - 興瑞農場提供

AI 監控系統實現夢想

所以,興瑞農場在 2020 年,接受花蓮縣府 AI 轉型輔導,引入氣象站及土壤感測器系統,連結原來的半自動灑水裝置,整合成爲全自動監測灌溉系統,如今透過手機隨時監看、遠端操控,卽使人不在果園現場,依然仍夠掌握各區水量多寡,並且透過監控系統卽時回報的土壤溫度資料,馬上進行水量與時間調控,不再需要一排一排、一區一區親身測量演算,大大節省人力和時間資源,達成遠距管理管理目標,把農務管理效率大幅度提升。

如今，「終於有更多時間可以坐下來聊聊天」，自由移動、去做想做的事，也能夠提高和消費者互動的質密度，在包裝行銷上投入更多心思。說到此，游振葦像是鬆了一口氣，臉上露出滿意微笑地說，「更令人欣慰的是，未來後輩務農不用再那樣辛苦」，享受現代農業帶來的便利性。

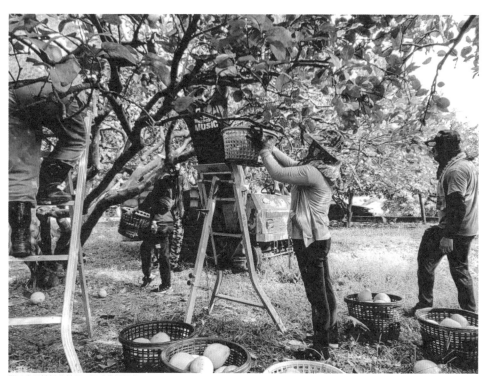

圖／文旦柚採收情景－興瑞農場提供

AI加值

銨廷有機農場

智慧化管理——把務農變快樂了

圖／徐縣長考察智慧設備導入有機生產成果 - 花蓮縣政府提供

當年，多數人都認為他瘋了，如今，朋友們都羨慕他轉身得早！吉安「銨廷有機農場」主人廖中豪望著眼前一大片溫室農園，露出得意的笑，對於妻女圍繞身邊、合力奮鬥的生活，再苦都變得甜蜜。

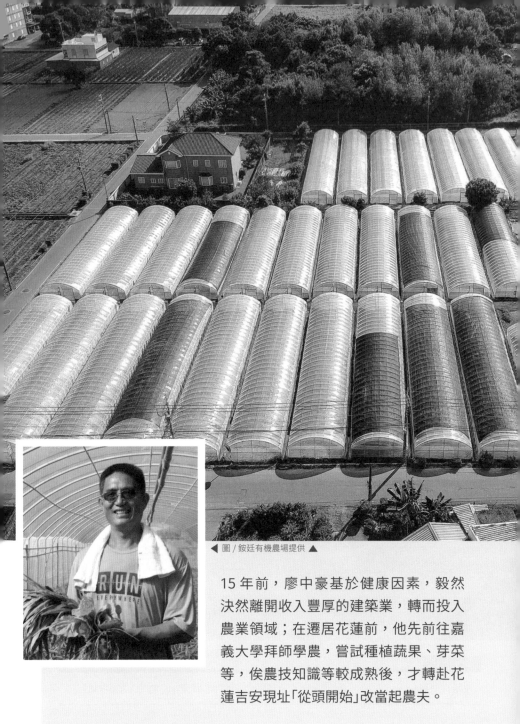

◀ 圖／銨廷有機農場提供 ▲

15 年前，廖中豪基於健康因素，毅然決然離開收入豐厚的建築業，轉而投入農業領域；在遷居花蓮前，他先前往嘉義大學拜師學農，嘗試種植蔬果、芽菜等，俟農技知識等較成熟後，才轉赴花蓮吉安現址「從頭開始」改當起農夫。

圖／鈺廷有機農場提供

耐心養地，鬆軟美麗如花園

由於鎖定有機種植模式，因此，前五年幾乎主要在進行「養地」工作，也就是土壤改良，透過休耕、轉作等方式，讓土地逐漸恢復原來樣貌、土質踩起來鬆軟舒服，並透過各樣蔬果品種試種，挑選適地適性的作物，並時時請教農改場專家建議，一步步開墾出適合花蓮的「有機樣貌」，同時朝他自許「有機農場要像花園」的心願邁進。

「有機農場要像花園」的言外之意，就是農場應要整理得宜、乾淨舒適，避免落入許多人以為的「有機就是亂糟糟、雜草叢生」的刻板印象。廖中豪的這番話別具況味，為此，他選用溫室種植蔬果，設計改良育苗方式，以達到更省力省時的栽種與採摘流程，同時不斷研究如何融合生物多樣、萬物相生相剋的概念，藉由培育特定花草或有益昆蟲，有效降低溫室裡的蟲害，並且減少雜草叢生可能造成的困擾。

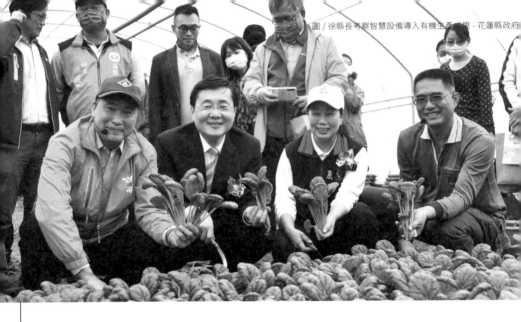

AI 大助力，賺到健康很滿足

經過多年潛心研究，廖中豪種植的有機蔬果產量如今已位居花蓮數一數二，並受到花蓮市農會的青睞，引薦作為北花蓮營養午餐的食材，除了開心種植的蔬果有了穩定銷售管道外，對自己的產品能進入校園，帶給師生健康，更深感驕傲滿足。這也正是轉做有機農夫後，廖中豪認為收獲最多、也最值得的部分：「從最根本的飲食調整體質」，由內延伸到外，不僅自己賺到健康，連帶也幫助別人吃得更健康。

然而，如同其他有機農友一樣，一路走來，在理想之前，免不了人力、資源與金錢的考驗。面對一大片農園，廖中豪在雇工不容易情況下，幾年前即接受清華大學、農試所與縣政府等單位陸續輔導協助，架設 AI 智慧化灑水裝置，一方面減輕 81 棟溫室灑水作業的時間與人力負擔，另方面，藉此累積天候與水量控制等大數據資料，再據此分析不同季節的適當水量，甚至運用以噴水滅蟲等，達到準確管控、省力又省錢的多重效益，把務農從傳統苦勞形象，升級為現代科技、科學管理意象，輕省、愜意許多。

食農教育，讓孩子愛上吃菜

在農務之外，「銨廷有機農場」經常與花蓮縣政府等單位合作食農教育推廣，每當看見孩童們踩在乾淨、軟鬆的土地上，種菜、拔菜露出純真笑容，原本嚷嚷絕不吃蔬菜的竟也忍不住嚐了一口，甚至碗底清光光，廖中豪更是打從心裡笑開懷！由衷感激生命轉折帶來的有機喜樂。

隨著外界需求量增加，農園面積和產量逐年擴增，廖中豪也不斷思索如何改善運送流程，同時拓展多元行銷通路。畢竟，花東蔬果雖然廣受西部消費者青睞，但運送距離遠、成本高昂的現實，始終是個大問題；此外，如何透過打造品牌，增加知名度，強化直接將農產送到消費者家裡的量能，持續考驗著他的智慧。

幸運的，出外就學的女兒眼見廖中豪農園業績蒸蒸日上，終於答應返鄉協助行銷推廣；而過去仰賴人工包裝的流程，也逐步規劃機械分裝等系統，可預期接下來農園新鮮收成，將能在快速整裝後出貨，並且驕傲地貼上「銨廷有機農場」品牌 LOGO，成功攻佔重視健康、本質的顧客內心。

圖／銨廷有機農場提供

圖／銨廷有機農場提供

AI加值

奇萊美地有機農場

蔡志峰的苦瓜哲學——人生吃點苦有益身心

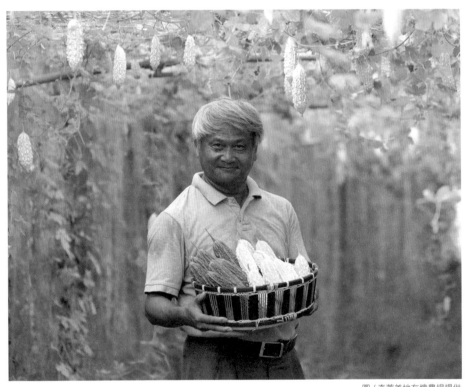

圖 / 奇萊美地有機農場提供

農場資訊

奇萊美地有機農場　　🏠 花蓮縣壽豐鄉豐坪路三段 1411 巷 36 弄 52 號　　📞 03-866-3311

人生，有時候吃點苦是好的。奇萊美地有機農場的主要負責人蔡志峰滿懷誠意分享著。

奇萊美地有機農場位在花蓮壽豐鄉木瓜溪邊，地處台灣奇萊山下，水源來自於高山上，透過層層地岩脈過濾，蘊育出美泉，水質甘甜純淨，富含有機微量元素，山泉水與花蓮溪在洄瀾灣交會處，沖積出富含水源的美地，特別適合有機種植，農場取名因此而來，望文生義，即能感受到這是一片自然福地，生機盎然。

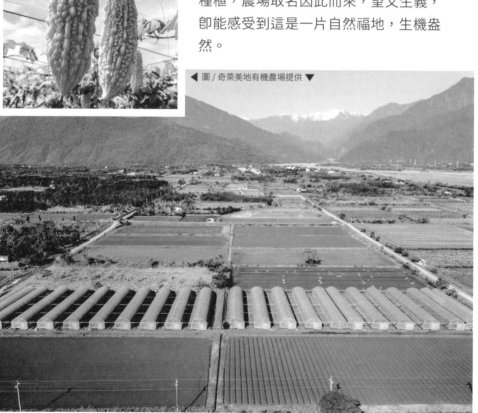

◀ 圖／奇萊美地有機農場提供 ▶

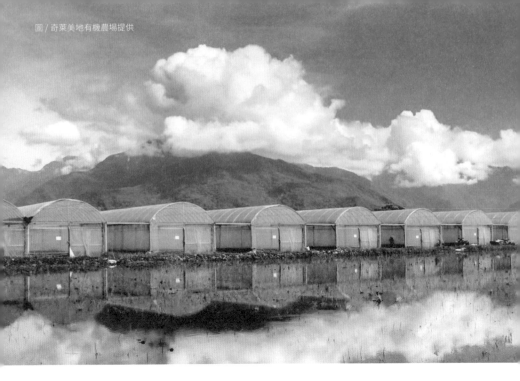

不過，美地雖擁有先天本質，但仍舊需經過經過多年的墾荒、栽植和灌溉才能有所得。蔡志峰娓娓道來近 10 年來他們在這裡辛勤付出的經過，細數一切其實得來不易，尤其當初並非設定要做有機農場，而是要作為立川蜆精養殖延伸場域，未料，嘗試幾年之後，覺悟到這塊河川旁的石頭地容易流失，原來計畫只好停擺。

遇阻轉換跑道，種出新希望

計畫雖趕不上變化，卻也促成他們發現轉作有機農場植園區的可行性，並在縣政府輔導下轉型有機農場，尤其適合山苦瓜等高經濟作物的生長，這些年更已廣泛延伸應用到生技食品上，對於三高疾病的防治特別有效。蔡志峰表示，吃糖固然一時間感覺甘甜，但人隨著年齡增長，血糖過高往往會引發器官和組織系統代謝退化，也是三高病原，癌細胞尤其喜歡甜食。

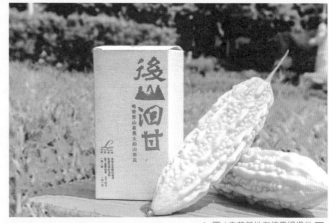

▲ 圖／奇萊美地有機農場提供 ▼

　根據《本草綱目》記載：「苦瓜，味苦寒，無毒，主治除邪熱，
解勞乏，清心明目」，他們受此啟發便投入培育、栽植，以及保
健、食療產品開發研究，幾年下來已累積多項成果。目前主要種
植和開發出的產品包括花蓮苦瓜2號，富含維生素A、B群、維
生素C、E菸鹼酸、葉酸、膳食纖維等營養成分，內含的苦瓜素
及植物性胰島多肽類相較其他品種多出數倍，葉酸更高達數十
倍，可有效促進新陳代謝、幫助生理機能調節和降火氣，被視為
養生保健超級食物。如今，山苦瓜也被花蓮縣政府列為重點推廣
的農產作物，「後山洄甘」苦瓜片包裝設計也獲獎肯定。

在山苦瓜外，奇萊美地有機農場在農改場建議下，施行「夏魚冬菜」的魚菜共生模式，也就是夏天養魚、冬天種植茭白筍，一來考量夏天太陽太大、蟲害多，不適合種菜，因此藉由養魚，將地泡在水中，如此草也無法成長，加上魚的排泄物能夠沈澱累積成有機肥，恰好可作爲冬天種菜的天然養分，如此循環生生不息，善用天然資源，把原本不好的地變成美好之地。

▲ 圖／奇萊美地有機農場提供 ▼

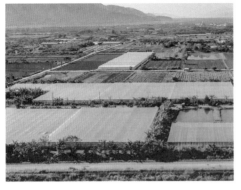

溫室一夜全毀，重新站立更堅固

當然，幾年下來，有機農場也不斷在應變天候帶來的病蟲害問題，只好嘗試搭建溫室作爲培育之所；只是有一年巧遇強烈颱風，一夜之間將整片溫室掀開，損失慘重，失落之情難以言喻；後來，農場搭建溫室改用超高強度的鋼筋架，成本所費不貲，但還是堅持改變，哪裡跌倒就從哪裡重新站起來，「把自己該做的先做好」，後續效果就看神了，蔡志峰說道。

圖 / 蔡志峰：「吃苦當吃補，歷練過後更甘甜」- 奇萊美地有機農場提供

　　果然，有信心的人有福了。經歷過大風雨後，奇萊有機農場的好事也悄悄造訪，在重新搭設溫室的那一年，氣象預報將有 10 個颱風來襲，卻竟都巧妙地略過花蓮，甚至曾經以為很難的打開市場的知名連鎖超市，卻因為南部豪雨成災缺菜，破天荒地從花蓮調送補貨，讓有機菜意外進入新市場，更讓消費者眼睛一亮，一試愛上，從此成為架上搶手貨。至於招牌山苦瓜乾保健產品，也是秉持當天現採現收、切片與高溫烘乾製作流程，12 公斤新鮮山苦瓜才濃縮出 1 公斤山苦瓜乾，飽滿加值，逐漸在市場上打出知名度。

圖／蔡志峰籌設苦瓜文化館推廣吃苦的好處－奇萊美地有機農場提供

吃苦當吃補，歷練過後更甘甜

如今，奇萊美地有機農場如寶地般多元開展，成就今日景況前，實則摸索了多年，可謂是「把吃苦當吃補」，曾經的苦難如今都化為甘甜。

蔡志峰彷彿已經忘了先前墾荒、從無到有的艱難過程，話鋒一轉，提起雖然人都愛吃甜，也傾向凡事順利甜美，不過，這些年的農場挑戰和歷練，反而激發他深刻認知「人生若沒有吃過苦，一生是蒼白的，吃苦，對人生的成熟很重要」；他認為，若把苦當作風浪，歷練過風浪也將更加勇敢智慧，應當把苦視為人生價值提昇的必要催化劑，不要怕吃苦，而要把苦當作身心靈成長的營養品，追尋人生使命，學習電影主角阿甘精神，投身有價值的志業。

未來，他們籌劃成立一座苦瓜文化館，希望讓更多人理解、體驗「吃苦」的必要和好處，建構正向的人生價值觀，期待奇萊美地有機農場能透過產品，傳遞「用愛，呵護生態；生態，孕育好菜」的大健康永續理念。

AI加值

TJ 有 機 農 場

三法寶加乘 — 有機生活

圖 / 何菊蘭與 James Gilbert 透過詢問美國農業部選擇種植酪梨與柑橘 - 葉思吟提供

農場資訊

TJ 有機農場	⌂ 花蓮縣壽豐鄉豐裕街 115 號	☎ 0968-680-664

從美國加州移民台灣，捨棄台北都會選擇落地花蓮豐山村，比起講究淘汰不斷創新的資訊產業，何菊蘭與 James Gilbert 夫婦更鍾情自然永續、生生不息的有機農業，開闢「TJ 有機農場」，親自栽植每一棵樹，研發設計三款管理「法寶」，把務農變得更輕鬆，享受充滿樂趣、生機盎然的每一天。

採訪當天，兩夫婦不在農場，卻在附近的豐山小學擔任雙語教師，在課堂上透過剪貼、認字，十分有耐心地陪伴低年級學生製作英文日曆；緊接著，學生口中的 Jami 老師以活潑生動的肢體表達，以全英語帶領高年級生認識聖誕節的由來與真正意義，強調「分享」與幫助他人的價值，整堂課無冷場，「我們很樂意貢獻所會的，希望孩子們認識更多元的世界」課堂小助手何菊蘭說道。

▼ 圖 /TJ 有機農場、葉思吟提供 ▶

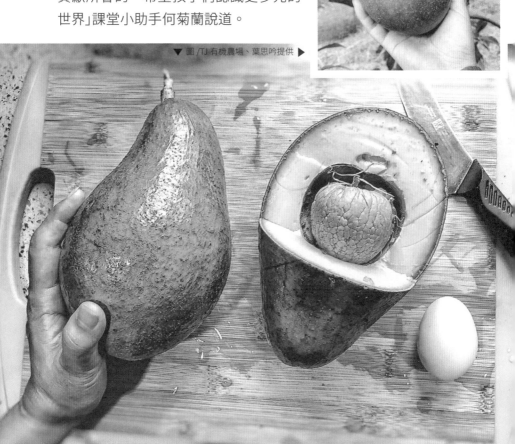

圖／從 2012 年整地、親手栽種酪梨樹至今已 10 年 -TJ 有機農場提供

隱居墾荒自給自足

而這些是當初移居鄉下時，未曾料想到的多元觸角，但也讓他們更鍾情於有機生活的種種可能，開心擁抱自由、善循環的生命驚喜。

短短路程回到「TJ 有機農場」後，他們迫不及待帶我去瞧瞧農場裡的日本雞朋友。放眼周遭高密樹叢，不難想像當初他們花了多少勞力才開墾出現在的福地洞天。「在這裏都不出門，一樣能自給自足」，因為從吃的蔬果、水源或者魚貨、蛋品，一應俱全，面積不算大的有機農場，供應卻是相當豐足。

適地適性選擇酪梨

過去在美國時，James 是一位電腦工程師，何菊蘭則是杏仁公會財務總監，對於美國農業相關領域均有接觸。當決定移居花蓮豐山村時，他們透過美國農業部詢問適地適性栽植的作物，最後放棄堅果改種植酪梨與柑橘，專心栽植這兩樣喜愛的食材。

不過，單憑兩個人管理大片農場，並非易事。回首從 2012 年買地後再整地、砍伐修剪樹叢，然後親手栽下園中一棵棵酪梨、柑橘樹，還要在貧瘠的土壤上打洞、施放有機肥改善土質，再嘗試以廚餘做堆肥等等，甚至學習和園內多樣生物相處，從怕蛇到與蛇和平相處，以及後續養雞、養魚，結合 AI 低成本科技管理等設施建造，一晃眼，數十年匆匆已過，但他們因為熱愛這般親近自然的務農生活，省吃儉用、揮汗勞動均甘之如飴。

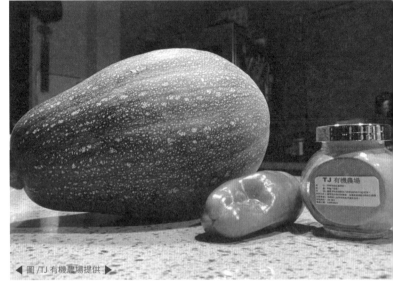

◀ 圖/TJ 有機農場提供 ▶

圖／藉由自身電腦工程專業打造一系列 AI 生產系統 - 葉思吟提供

AI 管理，把一切變輕鬆了

選擇有機種植，不僅爲了吃得健

康，更爲了感受自然田園的美好，
因此，爲了不被農場困住，依然
自在生活，幾年下來他們運用專
業，逐步設計出三法寶：全自動
Wi-Fi 噴水系統、自動魚池過濾系
統，以及自動雞寮系統。

圖／葉思吟提供

何菊蘭說，爲了定時適量噴水，James 運用他的專長設計了一
套噴水程式系統，只要一台、低成本主機，加上手機，在千里之
外都能監控農園、按鈕灑水，十分便利，也讓需要外出的他們無
後顧之憂。不過，架設這套全自動 Wi-Fi 噴水系統成本不低，他
們很感謝壽豐鄉農會及豐山工作站協助，不僅爭取經費補助，也
派員協助管線架設，事半功倍。

好夥伴雞朋友，絕妙稱奇

解決了灑水問題，還有蟲問題。James 說，剛開始種植酪梨時，考量東部颱風時易折損農作物問題，他們在專家建議下搭起鋼樑、網室，未料，每天抬頭一看網頂，滿滿密佈金龜子，令人嚇傻，光是從早到晚趕蟲除蟲，就已經精疲力盡，問題是，隔天醒來又會有另一群，可說是無止無盡。後來，在專家建議下，引進日本雞群，透過他們辛勤的工作，蟲害快速銳減，從原本 500 隻到完全消失，甚至連園區中的雜草都被這群雞朋友順便解決，還有每天源源不絕的新鮮雞蛋可揀食，「真得很感謝這群勤奮的雞朋友！」James 逢人總是這樣說。

不過，雞群在有機環境中難免會遭遇動物侵襲，因此設計了自動雞寮系統，裝配自動補糧套件外，另有二樓隔間、輪軸移動與方便清理雞糞便底盤等，而顧慮這群雞夥伴們晚上睡得安心，James 根據天光明暗，讓雞舍門能自動開啟或關閉，更妙得是，據說雞朋友都很聰明，不用人督促就會自動「回家」、外出工作，令人嘖嘖稱奇。

圖 /James 逢人就感謝他農場的「雞朋友」-TJ 有機農場提供

樂於分享，助人促進善循環

此外，因爲喜歡養魚，加上水資源循環考量。他們在園區內規劃了一處魚菜共生系統，幾經測試，逐步解決魚糞排解困擾，導引廢水再循環利用；如今小小魚池裡有數不清的魚，主要作爲觀賞之用，眼見生機盎然，夫婦倆心靈飽足喜樂。

圖 /TJ 有機農場提供

來到花蓮，從事有機務農後，夫婦倆充實愉快，天天樂活。何菊蘭說，參與後得知花蓮縣政府及農糧署提供檢驗費、有機資材與網室和 AI 自動化系統補助等，對有機農可說大補帖；所以，他們除了是受惠者，也樂於貢獻所學，如同進駐小學雙語教學，只要能促進環境友善循環的事，都期待大家一起協力共好。

東豐拾穗農場

低碳經濟先行者，攜手有機農友一起搖滾

一起
GO

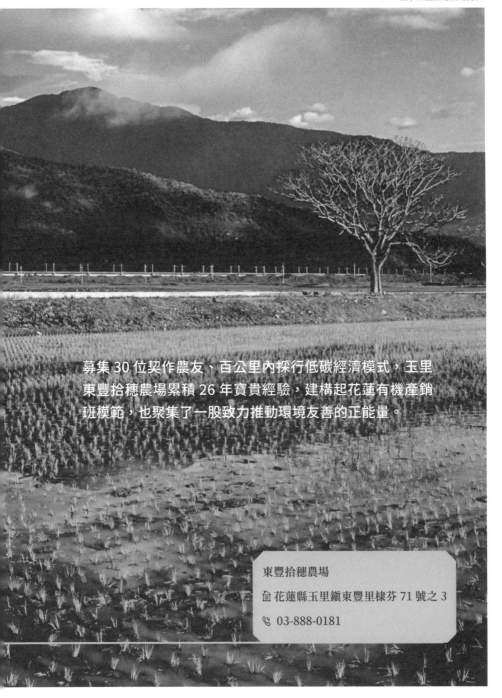

募集 30 位契作農友、百公里內採行低碳經濟模式，玉里東豐拾穗農場累積 26 年寶貴經驗，建構起花蓮有機產銷班模範，也聚集了一股致力推動環境友善的正能量。

東豐拾穗農場

🏠 花蓮縣玉里鎮東豐里棋芬 71 號之 3

📞 03-888-0181

圖 / 產銷班開發柚子啤酒等多元產品 - 花蓮縣政府提供

圖 / 米、雜糧、文旦柚為主要生產作物 - 東豐拾穗農場提供

遊覽車預約參觀經常熱絡，米布丁、柚香麥到爆爆 DIY 體驗課程備受大小朋友喜愛，這些是東豐拾穗農場的日常，也是產銷班長時間累積出來的成果。資深員工宋雅雯從民國 95 年就加入這團隊，協助契作農友從不知道有機、輔導有機驗證文件填寫與送審作業、協調生產作業，直到現在一切上軌道，她感受很深，尤其在有了孩子之後，益發認可有機農產品的可貴，也慶幸自己「跟對老闆，走上一條對的路」。

從生產者到代言人，階段性整合任務不同

有機路如何走，東豐拾穗農場可說是邊摸索邊成長，直至今天，他們依然不斷在破關、突圍，也持續在輔導新隊友，期待農友轉型有機行列的速度能更快更容易，有機產業越來越茁壯。因此，東豐拾穗農場發起人、經營者曾國旗從當年第一線投身有機生產、驗證角色，如今已進階扮演有機農業的代言人，遊走於政策與實務拉鋸之間，期能為台灣有機第一線生產者爭取更有利的生存空間。

轉型有機種植型態可能不是最難的，但申請有機驗證過程、執行繁複文件作業流程，往往才是最大的考驗，於是東豐拾穗農場便擔綱起輔導角色，召集、協助有意願投入有機種植的農友，從巡田、紀錄、改善土質、統一收購與行銷等面向逐步連結，並早於在民國 85 年即成立玉里有機產銷第一班，相輔相成，攜手走到現在。

圖 / 花蓮縣政府提供

AI 客觀化田間管理，有機肥工廠就近取材

爲了照顧廣大種植面積的農友，農場於 2020 年底，在花蓮縣政府輔導下，架設 AI 水稻田的氣象站，透過模組實驗，一方面解決農務人力不足問題，另方面也藉助智慧科技管理，隨時監控土壤溫度與氮磷鉀比例，提供大數據供農友參考，減少巡田時間，並透過攝影機影響監控及數據做爲判讀標準，讓田間管理走向更客觀科學化，稻作生產、施有機肥與收割期的掌握更加系統化，邁進有機農業新境界。

圖 / 農場種植多樣雜糧作物，也用自家生產的小麥釀造啤酒 - 東豐拾穗農場提供

圖 / 東豐拾穗農場提供

回首來時路，東豐拾穗農場為了解決有機肥料東運的成本與交通問題，同時回收米糠等農業廢棄物等進行循環應用，落實就近取材、低碳經濟理念，在農政單位輔助下，創設東部第一間有機肥料場，自產自銷，不僅提供契作農友使用，後來也逐步提供花東地區有需求的農友使用。如今，20 多年來的轉型推動經驗，讓東豐拾穗毫無疑問躋身東部有機農業先行者，也成為台灣有機農業參訪必到指標點。

加工延展農產價值
有機推廣從小扎根

疫情嚴峻期間，東豐拾穗農場轉戰網路銷售平台，打開網頁，除了有機米、黑豆、黃豆等大宗品項外，將發現附加農產品項目多元豐富，柚皮糖、牛軋糖，乃至於「旦是柚何奈」啤酒選擇多元。只是，「隨著契作面積、農產品項擴增，如何延長它們的壽命與價值」，無形中不斷考驗著農場經營者，藉由二級農業加工開發各種品項，更形重要與必要。

▲ 圖 / 東豐拾穗農場提供 ▲

圖 / 食農教育有機推廣從小扎根，經常辦理體驗活動 - 東豐拾穗農場提供

所幸，長年投入有機農業的經驗與價值，東豐拾穗的品牌默默地深植於消費者心中，當越來越多人關注食安議題，他們的有機觀念和產品也更容易推廣。此外，透過 DIY 體驗活動與食農教育，將美好價值從小扎根、持續散播，讓有機種子在台灣土地上發芽茁壯。

協助更生人自強自立，再尋回自在新生命

伍佰戶有機農場

（陳金榮有機農場）

圖／伍佰戶有機農場提供

伍佰戶有機農場

☖（通訊）花蓮縣吉安鄉福興村 11 鄰福興六街 432 號

　（農場）花蓮縣壽豐鄉志學村路內段地號 550

☏ 0937-860-619

為改善兒子先天性心臟病及貧血問題而轉型有機農業，伍佰戶有
機農場（陳金榮有機農場）主人林珮汝從此找到新生。讓身心靈
獲得重生，同時也啟發她對人生連結的新觀點，透過與花蓮自強
外役監獄的更生人合作，引領更生人親近泥土、照顧作物，潛移
默化中改變氣息，找到人生，重新找回天地人和諧相處之道，同
時培養再出發的技能。

熱心於農業推廣

2015 年榮獲神農獎殊榮。回想當初踏入有機農業的契機，林珮
汝首要感謝當年受困於不良性貧血時，醫生建議她給兒子食用有
機、無添加物的蔬果或食物。因此開啟她對有機農業和土地的更
多認識，體悟到「大地為萬物之母」，唯有健康的土地，長出來的
農產品才能提供真正的健康養分；加上某一次看見噴灑農藥的工
人不慎中毒後，她更下定決心轉型。

季節蔬果順應自然節氣

從開始轉型到拿到有機證書標章，林珮汝光是養地、驗土、驗肥，就花了將近 6 年的時間。目前農場種植作物涵蓋根莖類、瓜果類，以及果樹等。順應天然氣候特性，冬天主要種植十字花科，例如青花椰菜、結球白菜、黃花芥藍；根莖類則有紅蘿蔔、馬鈴薯、山藥；夏天則多為瓜果類。此外，他們與科技公司合作種植山苦瓜，主要作為萃取保健食品之用。

▲ 圖 / 伍佰戶有機農場提供 ▲

▲ 圖／伍佰戶有機農場提供 ▼

隨著有機種植越來越上軌道，林珮汝的家人身體也獲得更多良性回饋，她深感想要培養健康的身體，就是要從改善「吃」做起。而她的改變也影響了許多人，願意加入有機種植的農戶越來越多，她也只接受願意投身有機種植者加入，藉此達到減低鄰田污染的目標。

自己變好，更希望別人也變好。自 2010 年擔任產銷班班長起，她總是熱心扮演班員與農會溝通的橋梁，積極協助大家解決問題，也因此榮獲神農獎肯定。近年轉型有機農業，她的樂於奉獻特質仍沒改變，林珮汝現在最大的心願，即在培育更多農業接班人與後繼者。

以愛澆灌重啟新生未來

所以，除了參與農糧署早期力推的見習學員計畫之外，還向自強外役監申請，帶領更生人一起親近泥土、學習農耕技能，勞動務農，林珮汝更藉機傳授講解有機專業知識，希望更生人能內化農耕技能，習得未來自力更生的一技之長。而經由真誠的互動，多點尊重、鼓勵與讚美，原本渾身帶刺的年輕人慢慢變得柔和，改善與家人的關係，對未來重燃希望。

圖／伍佰戶有機農場提供

在林珮汝心中，認爲更生人只要習得農業技能，未來租一塊田卽可養活自己，也能依靠實在技能，活出自在新生命；另一方面，更多人投入農業，對長期缺乏人力資源的農業來說，無異增添生力軍，補足缺口，創造雙贏。總而言之，「有機」對她來說，不只是天然栽植蔬果作物，更是提供人重拾生命活力的最佳法門。

圖 /「有機」對林珮汝來說，不只是天然栽植蔬果植物，更是提供人重拾生命活力的最佳法門 - 伍佰戶有機農場提供

溪畔聯合有機農場

利他的心，讓小農團結在一起

從有機營養午餐食材的提供，到引領花蓮小農們合作。溪畔聯合有機農場的鄒仁方，其實沒有太多自己的企圖，只是順勢而為，但他與人真誠互動的過程中，事業也不斷向前邁進。在受訪的過程鄒仁方微笑地做了總結：「我後來理解，這就是利他。」

一起
GO

溪畔聯合有機農場

🏠 花蓮縣壽豐鄉志學村 17 鄰忠孝 10 號

📞 0989-099-401

為了父親，回鄉栽種有機

原先在外面闖蕩的鄒仁方，年輕時非常拼，承攬下許多的工程。但即便當時衝高了收入，換來的卻是受傷的身軀，每天都要看醫生。到了三十歲，身體已逐漸不堪負荷，鄒仁方決定回鄉打拼，想著，也可以就近照顧父母。

鄒仁方的爸爸因為年邁，身體不太好，常常吃不下飯。在朋友的建議下，鄒仁方買了有機蔬菜回家，想不到就是這樣新鮮無毒的蔬果，打開爸爸的胃口，全都吃光了，讓他很是驚訝。因為當時的有機蔬菜很貴，供應也不穩定，鄒仁方就決定當假日農夫，自己下田種，打造了一間小溫室，做點自給自足的有機栽培。後來鄒仁方的姐姐拿了一些有機蔬果，去慈濟醫院分給同事，也廣受大家的歡迎，得到滿滿稱讚美味的回饋。

發現種植有機其實是有市場，鄒仁方為此就逐漸調整工作比重，花更多的時間在有機種植上。回家鄉種田的他，因為可以就近照護自己的父母，省去了許多外地的開銷，也有更多的時間陪伴自

己的親朋好友，身心獲得極大的解放。精神得到舒緩後，鄒仁方開始種植多樣化的作物，研究各種有機作物的技術——可以說踏入有機農業，為鄒仁方家庭的生活品質，帶來顯著的提升。

「家裡眞的變成了我的『開心』農場。」
鄒仁方這麼說的時候，臉上滿是放鬆的笑容。

正式投入有機事業，卻遭逢巨變

鄒仁方有機蔬果的良好品質，口碑逐漸傳出，吸引了新北市、花蓮縣，都來向他邀約有機營養午餐食材的供應。原本只是和幾位相熟的有機前輩、農友，大家各自提供兩三分地耕種，聚少成多來支持。但在規模擴大後，鄒仁方決定貸款，正式投資這項事業。但他借了七百萬打造的溫室廠房，卻在一個強烈颱風的侵襲，毀於一旦。

鄒仁方說，他在河堤上，看著沉在河底、那才剛蓋好不久的廠房，整整看了三天。當時才剛結婚生下孩子，卻立刻背負上各種債務。他淡淡表示：「從我小朋友出生到現在，自己沒有放過假。十幾年，我每天就是維修溫室、種田，沒有任何的娛樂。」急需現金的他，從供應商，變成了叫賣郎。在友人建議下，搜索田間天生天養的野菜，全都採收清洗拿去販賣，並開始積極學習販售技巧。在這當中，鄒仁方被逼到「不管是什麼菜，都必須賣出去」，因而了解到各種蔬果在販售上的特點，精準地告訴客人，你為什麼需要它。

命運的轉變，讓鄒仁方因緣際會來到花博市集擺攤販售，並在此穩住陣腳，漸漸和當地顧客建立起長期互動的情誼。

圖／花蓮縣政府提供

只要存在，就有他的價值

在台北經營出心得的鄒仁方，後來買了一台車，每週都開車載著農產品去花博販售。一台車其實只裝自己的農產品也裝不滿，鄒仁方就號召一些想出門的親朋好友，共同搭車，或是協助載運他們的商品，幫忙北上販售。這個單純幫忙的念頭，就是現在聚攏起地方小農共同營運──「花蓮小農」品牌的開端。

集合了眾多小農的品項，形狀、大小，一定會有各種不合乎「美觀」的農產商品。但鄒仁方並不認爲這種商品就是「汰除品」，而是視爲「特規品」。以青椒爲例，鄒仁方會把大小不一的青椒一字排開，並列出各種不同的價格。大又美觀的是一區，變形有蟲的，他就寫「惜福商品」擺另一區，小又漂亮的因爲是稀少的特殊品，就用高價擺一區。

鄒仁方認為，其實所有東西都有他的價值，只是有沒有用合適方式帶到需要的人面前。這也是他在務農中體會到的心法，進而轉換到商場上的不敗守則。日後創辦了「花蓮小農」團隊，他集結地方青農，一同將各式各樣的優質花蓮有機產品推廣到各縣市，近年鄒仁方也獲得花蓮縣的補助計畫，發明出縮小版的有機溫室──「鮮活蔬菜箱」，讓一般家庭在室內就可以種植有機蔬菜！

在他的巧思下，越來越多人落實了無毒飲食的概念。

———————————

樂於幫助農友的鄒仁方，除了因此有多元的商品可以販售，觸及到了更多的客群，也讓加入的農友們全都獲得收益，進而創造出「花蓮小農」的團體品牌。那顆利他的心，讓參與的農民，乃至於花蓮的農特產品，都獲得了更好的名聲與收益。

圖／花蓮縣政府提供

明淳有機農場

鑽研有機育苗的技術

——打造真正完整的無毒栽培

一起
GO

「想要大富大貴，根本不會做農。」明淳有機農場的第三代── 陳柏叡，一臉嚴肅的說。

滿頭金髮的他，加上休閒的 T-shirt，如果不是受訪時他開著貨車在田裡準備採收，根本看不出來是一位農夫。陳柏叡國高中是羽毛球隊，現在白天務農，晚上就去和學校的體保生打羽球，甚至還會出去比賽，可見他豐沛的精力。

陳柏叡原本是位科技業的專業人才。返鄉務農的他，藉由自己過去的品管背景，為家中傳統的農業管理帶來許多新火花。

明淳有機農場
🏠 花蓮縣吉安鄉福興一街 58 號
📞 0989-801-736

看似不相關的專業，結合後卻大大提升效益

放棄科技業的高薪，回家務農的陳柏叡，原本想獲得的是更多自由時間。但因為父親陳文富在指導上相當嚴格，家中農產品項又繁多，自由時間，並沒有想像中那麼寬裕。

「雖然主力是馬鈴薯，但我們家一年，大概要種 60 到 70 種的農作物。」繁多的作物，也帶來了繁多的問題。但這些繁雜的艱難，陳柏叡都咬牙撐了下來，一個一個親手找到解答。如今幾乎各種作物都有所心得的陳柏叡，已經是改良場的年輕講師。

在農務上有了心得後，陳柏叡也運用自己當初品管的知識，爲傳統農務找到更有效率的方式。例如他家中八分地的玉米田，光是播種就需要三個人花上大半天。但他運用自己的外文能力，上網查找搜尋，添購了「玉米播種機」，現在只要用一個人就可以在一小時內完成，極大的提升耕作效率。

這種提升效益的思維，其實有時候會被父親責備，教訓他還是要腳踏實地。但柏叡表示，這並不是取巧，而是藉由合適的工具導入農場，大大精進人力管理。他證明了另一種產業的營運思維，運用在傳統農業上，也是可以對工作與產品的幫助達到立竿見影效果的。

在觸及的全新領域，感受到鑽研的樂趣

在陳柏叡返鄉務農第二年，爸爸陳文富因爲感受到兒子強烈的興趣，與好學的誠意，引介他向種苗場拜師，學習如何育苗。甚至學習中，陳柏叡進一步研發「有機育苗」。

陳柏叡學習的種苗場，並沒有在培育有機苗種，因爲只要整盤小苗有了一株沾染到病蟲害，全盤都會受到感染。

［圖］/ 花蓮縣政府提供

所以如果溯及有機農業的源頭，也就是這些育苗大場的種苗，其實都是經過農藥處理的。陳柏叡對此下定決心，必須要有所突破。

由於家中所有品項的農作物都已經通過慈心有機驗證，柏叡希望可以將源頭一起包納，做「台灣第一個專業的有機育苗場」，突破政策限制的困境，讓農友們可以有其他苗種的選擇。現在，陳柏叡已經是花蓮區改良場的重點青農，並與壽豐有機中心合作，生產有機馬鈴薯的種苗。為有機產業源頭的改造，帶來全新的幫助！

下一個挑戰，是環境的變遷

「有機是一個必然要存在的產業。」陳柏叡認為，現在新型態飲食的誕生，已經讓有機農產品在市場上不可或缺。但有機農業的下一個挑戰，是如何面對氣候的變遷。他表示，以前明淳有機農場，種植作物的品項，最高達到 80 幾項，但如今剩下 60 幾項，原因就是氣候變遷，有些作物必須減少栽種數量，甚至放棄。

目前的政策與農業環境，政府對不少有機蔬果通路都採用「全年均一價」，同時還有各式農用項目補貼政策，降低有機耕作的農友遭受颱風侵襲歉收、或盛產時菜價下跌等等的波動因素。諸多保護的方式，得以讓有機蔬果生產增加。但價格較高的有機產業，其實市場空間有限，有時會出現量太大，市場吞不下，出貨卡住的狀況。這些大環境下產生的難題，都是陳柏叡和與他相同的返鄉青農們，要持續思考面對的。

農業是一項學無止盡的專業，對農業裡的一切知識，陳柏叡一直都保有熱忱。但求好心切的他，心裡也總有著成果可能無法達到理想的壓力。對自己要求甚高，雖然讓他精神總維持在緊繃的狀態，但不隨波逐流的價值觀，也幫助著明淳有機農場，一步步調整經營模式。

陳柏叡面對有機農業的態度，就像自然界的更迭循環，會不斷找到最合乎環境的方式，來順應時代，生存下來──這就是有機農民堅毅精神的展現。

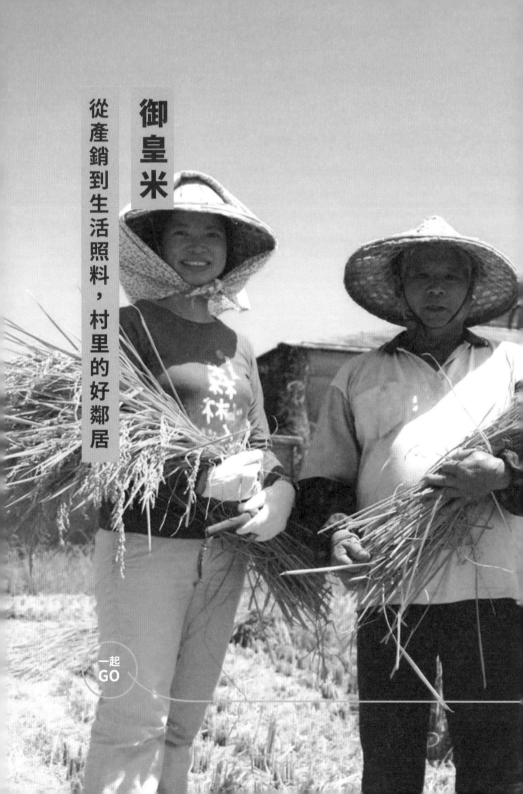

御皇米

從產銷到生活照料，村里的好鄰居

一起
GO

東里，終於有一間連鎖便利商店了！」2021 年疫情緊張期間，看似一片蕭條的景況中，花蓮往台東的邊上，悄悄開設了一間便利商店。

那間店，很快成為路過遊客必訪的景點，也曾是御皇米產銷班的文化導覽館；但更重要的是，她為當地帶來了生活型態的轉變，成為遊客購買當地農產品的主要平台；不同於傳統上通常會反對新事物，在這裏，出乎意料的，敞開雙手熱情歡迎便利商店進駐的，竟然多數是在地的老長輩。

御皇米
⌂ 花蓮縣富里鄉東里村大莊路 1 號
☎ 03-886-1171

圖／御皇米提供

圖 / 御皇米提供

便利店肩負使命，產銷班團結力量大

「御皇米」宋軒婷經理約訪地點不同於其他有機農戶，說好就在這間便利店見面，因為那時候她剛好需要值班。這話說得人一愣一愣的。原來，便利商店的宋經理，也是御皇米第三代，6 年多前，離開台北的廣告設計工作，回到家鄉，如今專責品牌行銷、推廣有機米業務，同時肩負被視為在地長輩服務平台的便利店店長，一人多用。

說起便利店開立的緣由，彷彿是御皇米的一脈相傳。當年，宋經理祖父創設碾米廠，召集周邊農友一同合作產銷，共享米種選擇、耕種等農業知識，多年下來打響御皇米知名度；只是，隨時代變遷，農友逐漸老化，加上環境意識抬頭，這些年，她在父親支持下，帶頭倡議農友們一起轉種有機米，從農民教育、行銷包

裝與有機驗證三個面向分別著手，協助提供有意願投入者除草、驅蟲等田間管理技能，輔導有機驗證等文件作業事項等，逐步耕耘出有機御皇米的春天。

環境重返自然，食農生態旅遊盛行

目前御皇米約有 70 多位契作農友，田地恢復自然耕種後，田間又重現螢火蟲、蝴蝶、蛙聲等景象，不僅吸引許多遊客前來探訪，食農教育推廣也可就地取材，重返自然，找回小時候的記憶，讓身為返鄉青年代表的宋經理深感欣慰。

不過，有機轉型並非一帆風順，尤其遇上越來越風行的無人機噴灑農藥裝置，數度造成轉型有機農檢驗無法通過，損失慘重，這時候，以產銷班為基底的御皇米，即會透過聯合產銷機制，盡力幫助這些農友度過生計寒冬，目的無非是期望他們不要因此輕易放棄有機理念，但也衷心期盼相關的法規或檢驗能有其他補償辦法。

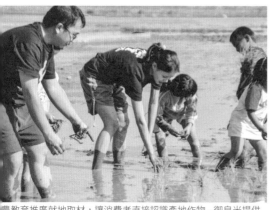

農教育推廣就地取材，讓消費者直接認識產地作物 - 御皇米提供

圖／宋軒婷祖父創設碾米廠與農友合作產銷 - 御皇米提供

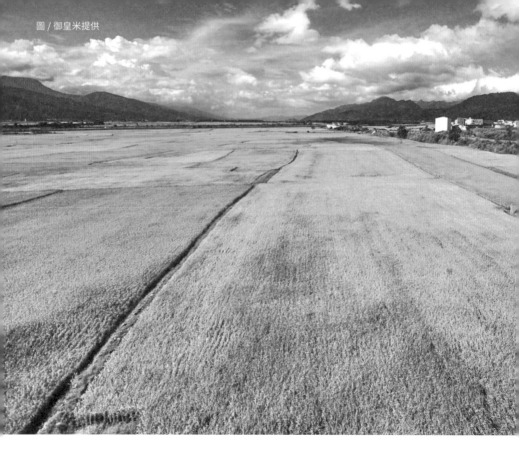

大小瑣事一併服務，建教合作影響新世代

農村老化嚴重，在這裡已經不是新議題。因此，長期作爲合作產銷的召集人，御皇米也經常被賦予班長的角色。顧慮長輩越來越多，大家行動力、資訊網路應用力有些力不從心，御皇米理當挑起協助者的角色。成立便利商店很重要原因在於幫助長輩們隨時處理一些購票、繳費，甚至是口罩請領等大小事項，換言之，在城市中人人都熟悉操作的各種電子設備，在這農村鄉下，卻讓長輩們苦惱不已，御皇米不只是有機米產銷班，更是農友們疑難雜症的解惑者、大幫手。

作爲產銷共同平台，這裡主要代銷稻米外，檸檬、香菇、金針菇等農特產均陳列銷售，儼然是在地農友代銷市集，加上商店能夠開立發票，容易取得消費者信任，對於銷售具實質助益；此外，提供更多就業機會吸引年輕人返鄉，也是御皇米和她的便利商店努力的目標，這些年來，透過建教合作、招募實習生模式，邀請年輕人長駐農村，一方面吸收他們的青春創意，強化網路連結和社群行銷，另方面也希望藉此影響年輕人關注農村議題，進而投身農業相關領域，一點一滴，跨域構築出御皇米的有機組織面貌。

圖 / 御皇米提供

圖 / 辦理親子食農教育活動 - 御皇米提供

銀川永續農場

做有機，就是要讓，讓越多，得越多

談到有機，銀川永續農場的賴兆炫，向我們表示他剛接觸到這個概念時，「就像是有閃電劃過自己的腦袋」————

一個可以讓環境變好，生態更豐富，又能賺錢的事業，為什麼不做呢？

一起
GO

銀川永續農場

📍 花蓮縣富里鄉公埔路二段 75 號

📞 03-842-2095

有機的道理，就是「讓」

慣行農業因為追求的是大量生產，在一片固定的田地中種植大量農作物，密度高，病蟲害也會更多。所以慣行一定要噴灑農藥。但賴兆炫卻是反其道而行，追求水稻的安全健康，降低每平方公尺的密度，讓植株之間更加通風。如此種植出來的稻米，更加金黃飽滿。

「那個米喔，種出來都是香的，都是甜的，好吃的要死喔！」賴兆炫對銀川有機米的品質，臉上淡淡露出了滿意的微笑。「其實這就是跟人心在對抗。」他說出有機種植的哲學，「每個人心裡想的都是產量多一點，可是有機，你反而必須讓、讓、讓。」

有機不只是一種商業模式

年輕剛出來創業的賴兆炫，原本是把有機當成一種商業模式。但在這條路上不斷前進的同時，他也逐漸領悟到有機更重要的蘊含價值——投入有機，讓人變得更願意關注環境，人心，也變得更慈悲。「真正有價值的，是讓環境變好。你又看到了虎皮蛙，又看到了黃鱔魚。對老農友來說，這些都是用了化學農藥後就消失的環境生物。消失了二十年，現在重新看到，那種興奮是很強烈的！」

▲ 圖／花蓮縣政府提供 ▼

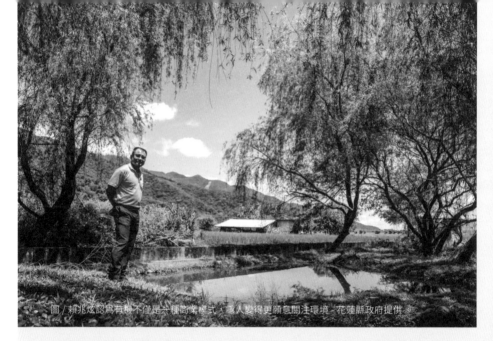
圖／賴兆炫認為有機不僅是一種商業模式，讓人變得更願意關注環境。花蓮縣政府提供

賴兆炫提了一個他講了十幾年的故事 —— 有個環節需要把稻田裡的水排掉，讓陽光來曝曬。某位合作的農友，在放水之前，發現田裡實在太多蝌蚪了，打電話問賴兆炫該怎麼辦，水，該排，還是不要排？但畢竟這是每個農友自己的農田，最後，賴兆炫還是請他自己決定。一周後，賴兆炫遇到這位農友，詢問他最後的處理方式，那位農友說，他原本決定放水曬田，但看到很多蝌蚪就這樣躲在他的腳印水坑裡掙扎，「我捨不得。」所以最後，農友決定把水放回去，等這些蝌蚪長出四條腿跑掉，再曬稻田就好。

賴兆炫說完，停頓了一會兒：「我聽完的當下，真的好感動。這比我賺錢，那感覺，更好、更強烈。」

因為有機，連結起眾多農友團結互助

有機栽種，很容易受到鄰近慣行田所噴灑農藥的侵擾與影響。為了保護自身的有機稻田，賴兆炫與梁美智，夫妻倆一同拜訪農

友，推廣有機稻米的栽種。但幾十年前，農友還沒有跟上有機的觀念，因而絕大多數都拒絕了他們的提議。即便如此，還是有一兩個農友，被成功說服，投入有機。對於合作農友的有機稻米，賴兆炫夫妻就用保證價格收購，成為他們有機事業的保障。既然減少了損失收益的可能，後來也越來越多的農友，加入有機水稻栽種的行列。

規模逐漸增加，直到現在
銀川有機米已經是全台最大的有機米生產基地

賴兆炫夫妻和農友們，現在已經不只是契作上的合作關係，更是亦師亦友的夥伴。因為有機栽培，是很有風險的耕作方式，不管是氣候，還是蟲害，都可能給農友帶來重大的損失。成為團隊，讓有機農友們在遭遇困難的時候，可以對彼此伸出援手，相互扶持，走過這條艱難的道路。

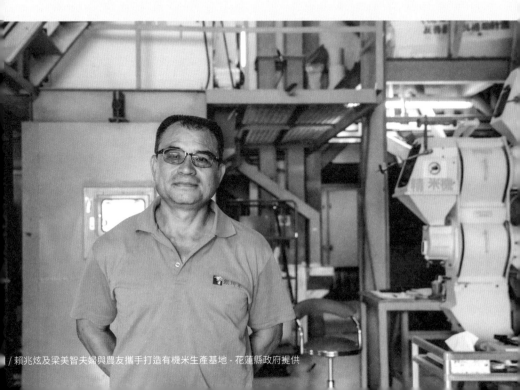

/ 賴兆炫及梁美智夫婦與農友攜手打造有機米生產基地 - 花蓮縣政府提供

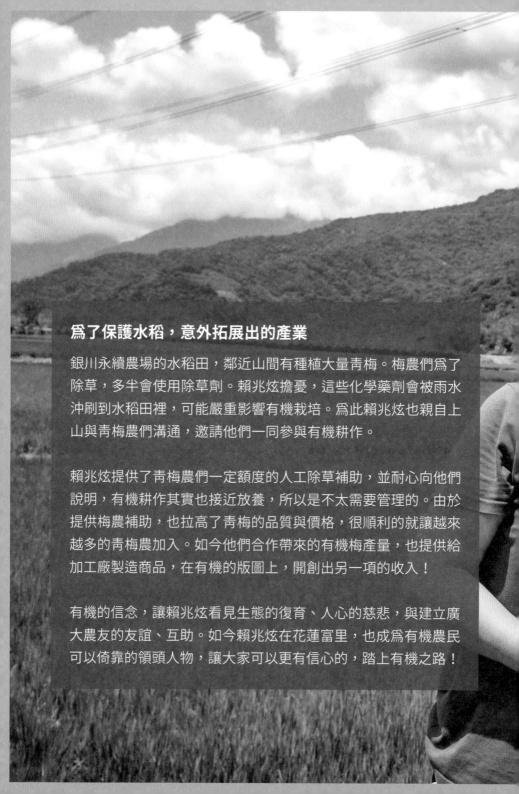

爲了保護水稻，意外拓展出的產業

銀川永續農場的水稻田，鄰近山間有種植大量青梅。梅農們爲了除草，多半會使用除草劑。賴兆炫擔憂，這些化學藥劑會被雨水沖刷到水稻田裡，可能嚴重影響有機栽培。爲此賴兆炫也親自上山與青梅農們溝通，邀請他們一同參與有機耕作。

賴兆炫提供了青梅農們一定額度的人工除草補助，並耐心向他們說明，有機耕作其實也接近放養，所以是不太需要管理的。由於提供梅農補助，也拉高了青梅的品質與價格，很順利的就讓越來越多的青梅農加入。如今他們合作帶來的有機梅產量，也提供給加工廠製造商品，在有機的版圖上，開創出另一項的收入！

有機的信念，讓賴兆炫看見生態的復育、人心的慈悲，與建立廣大農友的友誼、互助。如今賴兆炫在花蓮富里，也成爲有機農民可以倚靠的領頭人物，讓大家可以更有信心的，踏上有機之路！

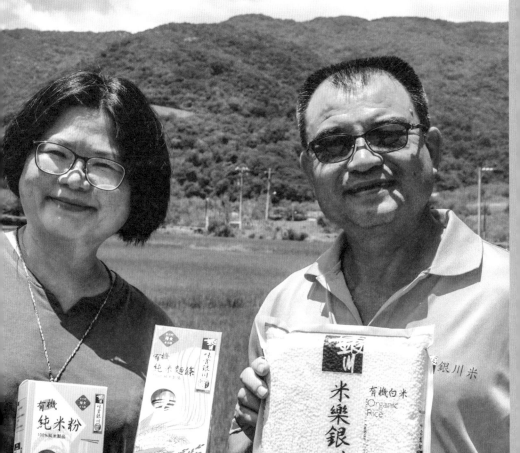
圖／花蓮縣政府提供

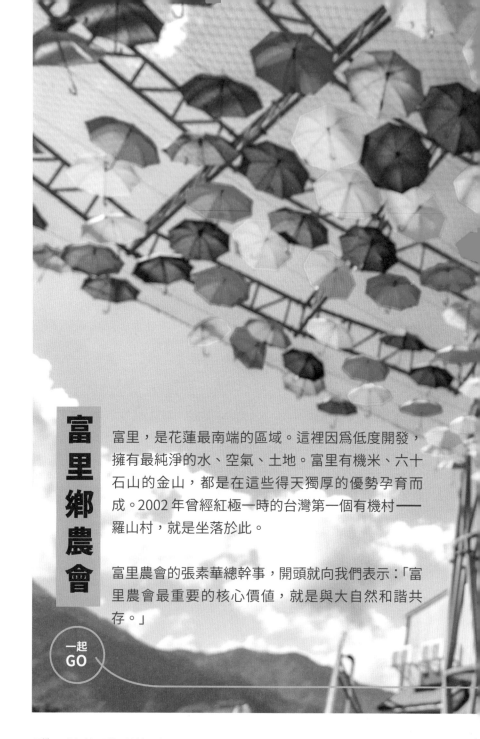

富里鄉農會

富里，是花蓮最南端的區域。這裡因為低度開發，擁有最純淨的水、空氣、土地。富里有機米、六十石山的金山，都是在這些得天獨厚的優勢孕育而成。2002 年曾經紅極一時的台灣第一個有機村——羅山村，就是坐落於此。

富里農會的張素華總幹事，開頭就向我們表示：「富里農會最重要的核心價值，就是與大自然和諧共存。」

一起
GO

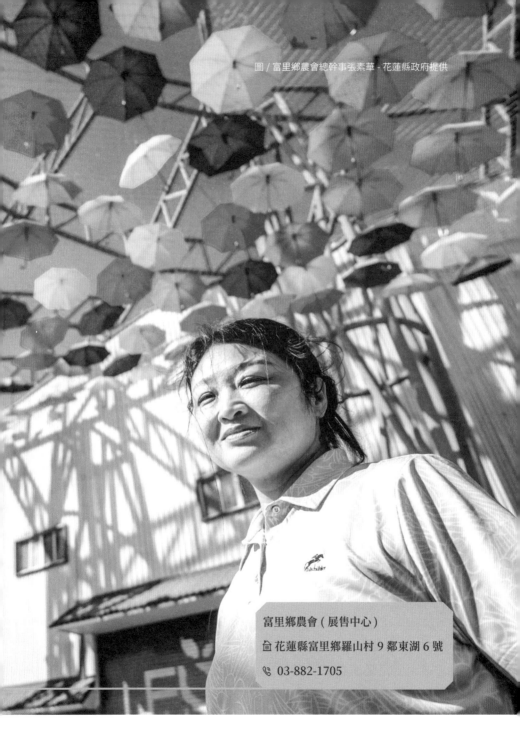

圖 / 富里鄉農會總幹事張素華 - 花蓮縣政府提供

富里鄉農會 (展售中心)
⌂ 花蓮縣富里鄉羅山村 9 鄰東湖 6 號
☎ 03-882-1705

圖／花蓮縣政府提供

理念不能只是口號，必須以身作則

前述的羅山村，在熱潮過後，逐漸落於沉寂。爲了重新活化富里，張素華決定以羅山村爲起點，盤點各種資源優勢，申請加入「里山倡議」。這個里山倡議，全名是「里山倡議國際夥伴關係網絡」，成員涵蓋政府、非政府組織、原住民和在地社區、學術機構、國際組織及私部門等等，已吸引全球 230 個會員組織加入。在推動人類與自然共生，及恢復生物多樣性上，目前有著相當豐碩的成果。

但要加入這項組織，非常的不容易。他們會審核申請地的大自然恢復力、承載力、在地資源循環利用、傳統文化保存、地景地貌維護、活絡經濟農民減貧等等 ... 各種各種的條件都必須掌握、符合。張素華本人也花了半年以上的時間，親自和農友在富里找

尋各種昆蟲、保育類動物，證明家鄉生態的完整性。

終於，付出有了回饋。她成功向世界宣示，花蓮富里的土地，是維護了生物多樣性的有機大地。2019 年，成為全台第一個以「地方農會」身分加入的里山倡議會員！

反轉農村沒落的命運，創造全新的循環產業

農會畢竟是協助農民的組織單位，除了推廣理念，也必須創造出農業的價值。張素華很早就理解到農村在逐漸沒落。對於空有好的環境好的條件，

圖／花蓮縣政府提供

圖／花蓮縣政府提供

但是沒有人力這點，她感到非常憂心，一直在思考要如何注入新的想法，來開創新的經濟體，吸引年輕人回鄉落地生根。

認眞評估後，她決定從有機著手。

由於富里是全台最大的有機米生產地區，富里農會於是推動有機稻米的「保價收購」，只要願意回鄉耕作的青農們，都可以加入契作，獲得收益的保障。張素華表示，既然要與大自然和諧共存，就不能浪費這片土地所供應的一切。所以富里的水稻田，從生產開始就在做資源的循環利用。例如水稻收割後，稻草切碎可以回歸稻田當基肥；碾米產生出的粗糠，可以當作稻穀烘乾的熱源。

爲了打造富里的獨特品牌，張素華總幹事更費心研究，近年以專案引進日本越光米的改良品種，並打造爲富里米獨有的「牛奶皇后」品牌。除了稻米，張素華更延伸拓展到了梅子。富里的梅園

過往許多都遭到荒廢，恰好政府有推行有機產業的補助，張素華適時把握，以此重新去活化梅園，幫助農民去申請補助，用來除草、剪枝，並作有機驗證。等到梅園的種植上了軌道，張素華就推行起採梅的觀光產業活動，鼓勵觀光客來採梅、加工，甚至自己釀一罐梅子。恰好，釀梅完成的時間約在八月，也是金針花開的時節。這時候來富里看金針花，不管是想要品嘗茶、咖啡、梅酒，任君選擇，成為富里最棒的一大享受！

從生產、加工，到行銷，六級產業的布局，張素華花費了極大的心力去經營，也獲得豐碩的成果。2021 年的金針花季，短短五十天，就創造了三十萬的人潮

富里農會品牌的名號，至此已徹底打響！

共好不是好自己，是大家都要好

當受益獲得保障，農會再與農民推行永續經營、愛護環境等等的觀念，農民才會願意聆聽接受。但品牌的維持，絕不自然輕鬆。張素華說，合作的農民裡，也會出現一些不安分、不遵守規則的失控分子。農會除了組建固定巡邏的糾察隊，也堅持要對產品做

▲ 圖／花蓮縣政府提供 ▲

驗證、檢驗，用科學數據來說話。讓所有的消費者，都可以清楚看到受到驗證許可的富里農特產品。「我去每一個聚會、每一個班，其實都要不厭其煩的宣導，不斷的提醒、不斷的重複、一直在講。」嚴格的規範，建立起了農民的成就感。當富里的農特產品，在外界受到認可，也可以賣出良好的價格，農民們自然樂意遵守著富里農會的規範。

張素華認為：「這就是共好，他們也是為了糊口飯吃，你推行你的理念，但也要給他們足夠的收益。」

以有機為根基，進一步打造文化面

富里過往曾經是竹林加工的區域，但是在產業外移後，兩座竹林加工廠早已遭到棄置。張素華為了重新活化竹林，也推行了許多竹炭相關的產品，並規劃富里的竹林步道。考量到竹葉與稻草是可以使用的資源，張素華後來就決定，推出「稻草藝術季」！

「我們跟許多的藝術家合作，希望建構出一個農村的品牌，但這個農村，是大家喜歡，想來的。」

稻草藝術季推行至今已有三年，每一年都有不同的主題意象。最近一期的主題，是「銀背猩猩」。銀背猩猩其實是非常聰明的靈長類動物，當牠的居住環境被破壞，就會悍然出面保護自己的家園。以此概念為契機，最新一期的稻草藝術季，農會就與藝術家們合作，做出了許多令人驚豔的竹葉猩猩、稻草猩猩，其中兩隻最重要的，一隻叫做「守護」、一隻叫做「堅持」，象徵著富里人民會繼續堅持友善有機、永續經營的精神。

目前「稻草藝術季」在連續三年的推廣，已獲得廣大的歡迎，光是國內的觀光數，迎來了四十萬以上的觀光人潮，成果斐然！

張素華與富里農會所有成員的努力，建立起了富里農民的榮譽感、成就感。而富里農會引領的種種方針，農民也更願意配合。兩方結合，成為了富里農業最強大的團結力，為富里鄉，持續打造出引頸期盼的未來。

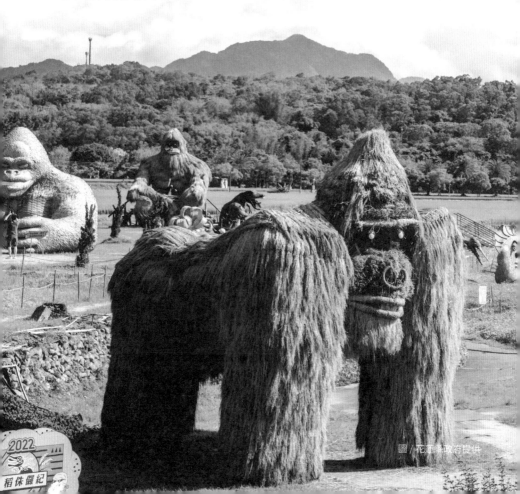

圖／花蓮縣政府提供

淺草堂

協助小農互惠，有機加工行銷一把罩

一起
GO

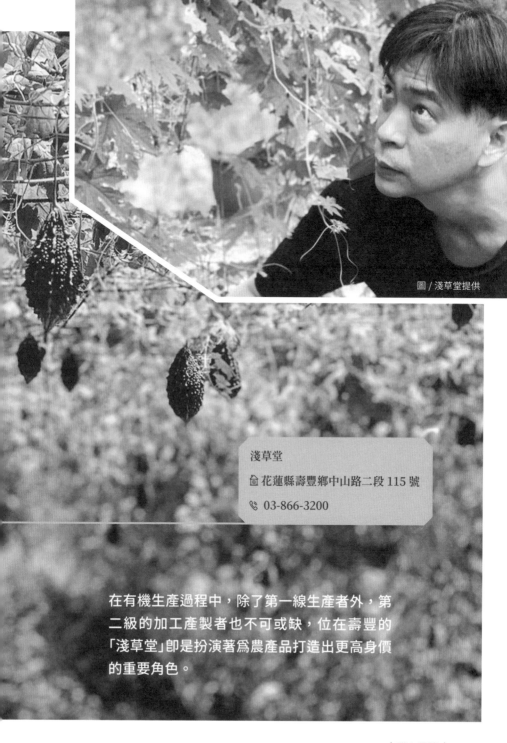

圖／淺草堂提供

淺草堂

🏠 花蓮縣壽豐鄉中山路二段 115 號

📞 03-866-3200

在有機生產過程中，除了第一線生產者外，第二級的加工產製者也不可或缺，位在壽豐的「淺草堂」即是扮演著為農產品打造出更高身價的重要角色。

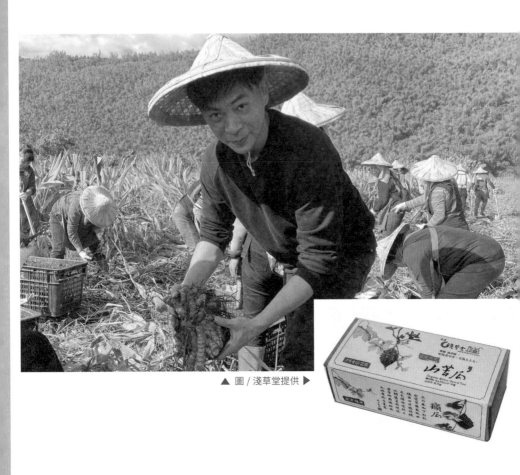

▲ 圖 / 淺草堂提供 ▶

「淺草堂」負責人曾吉生，原本從事印刷業，因配合政府政策來到花蓮轉任農民，從最基礎的農業知識開始學起，進而投入加工生產專業領域，並於 2016 年取得有機農產加工合法證照，創立品牌，成爲東部第一家有機驗證的農產品加工廠，前後與 300 多位農友合作，協助他們的農產加工合法性及後端農產品包裝設計、印刷等，在生產之外，輔助商品符合法規、食品安全等規格，賦予有機加工包裝驗證，提升產品質感，相得益彰。

看見需求，創設首座有機加工廠

投資創設東部第一家有機驗證加工廠，緣起於發現過往東部有機農作物需要加工包裝時，都須千里迢迢送到西部的有機工廠，不僅成本高，運輸過程中農產品新鮮度與品質也會有所折扣，甚至錯過最好的製程時間，無奈又可惜。因此，他看好需求與商機，決心在花東地區設置有機加工廠，一方面協助農民快速、安心包裝，減少運送過程可能出現的變數外，另方面輔導小農們，從包裝到行銷進行一貫化品牌打造，增加產品的整體吸引力。

圖 / 淺草堂提供

圖 / 曾吉生積極參與食農教育活動，推廣有機農業 - 淺草堂提供

曾吉生認為，栽植有機農產品原已不容易，在上市前還需要經過 SGS 檢驗等繁瑣又專業過程，假如農民一切都要自己來，壓力和困難度相對增加，但若能交給有機加工、包裝專家，不僅能避免走冤枉路，減少耗材傷神，也能透過合作互惠，事半功倍，同時強化農產品銷售的效益。

小處著手，協助小農也幫自己

也許是出身印刷業的背景，曾吉生對於品牌定位與產品包裝設計，格外有興趣，不厭其煩的運用字型變化、小成本包裝改造等方式，協助各家產品呈現視覺獨特性，尤其對小農格外有幫助，「即使再小的量，我們都會盡力去作到最好」曾吉生強調，他認為幫助小農活下去也是幫助自己，更有助於有機產業永續發展。

圖 / 淺草堂提供

經手過多樣農產品加工，其中又以茶類有機加工
居多，包括花蓮著名的有機山苦瓜、薑黃、刺五
加、玄米茶包、紅藜等各類特色特製茶類等，均
曾列協力夥伴，在討論過程中，同時交換農業種
植與產業情報，共同在有機農業路上摸索前行。

強調國際驗證，一條龍整合高效率

目前在台灣大學就讀生物產業傳播暨發展學系碩
士班的曾吉生，對於有機加工驗證未來趨勢，格
外看好，或者說，他認為勢在必行。尤其農產品
定位若想升級，甚至進軍國際，農產品經過有機
加工驗證的過程，可預期將不只是想要，而是會
成為「必要」。

基於此，「淺草堂」自設置有機加工廠開始，即以最高規格進行設計，不僅符合 GHP 衛生評鑑、食品工廠、農業初級加工廠等合法場域驗證，更直接升級取得國際 HACCP、 ISO 22000 國際認證、伊斯蘭認證與有機加工驗證標準，顯示其決心和願景。

圖 / 淺草堂提供

此外，「淺草堂」強調五日內完成有機包裝的高效率，農產品進廠至完成有機產品，從鮮品、無論乾燥、粉碎、加工、分裝、設計、印刷，乃至於後端的分裝、貼標、打印和裝箱均可「一條龍」作業，縮短產地與包裝場域距離可能造成的誤差，等於穩固產品的品質，為花東農友們帶來更多效益。

除了投入二級加工，曾吉生亦曾榮獲三屆花蓮縣模範農民、第五屆百大青農，並於 101 年自有機初階班結業，生產有機山苦瓜、有機紅薑黃等作物與生技產品，經常應邀前往東部多處大學等分享實務經驗，秉持所出售的商品提供消費者「貨真價實的健康」品牌概念，朝向有機驗證的六級農場持續前進。

917有機農場

一起
GO

善用公部門資源
讓沒後盾的小農也能穩定向前

917 農場的有機咖啡豆，特點是有著淡淡花香。泡出來的咖啡，啜飲的頭段有莓果味，中後段則是有巧克力的感覺，帶一點堅果味的回甘，讓人品嘗時有十分舒服的口感。

農場女主人黃怡瑄說：喝咖啡是需要訓練的。對於自己的咖啡，917 農場不會自賣自誇，而是讓客人親自品嘗，用舌尖、舌尾、喉嚨去感受。當客人親自體會到這支咖啡獨特的風味，他們自然願意掏錢購買。

近期榮獲花蓮縣《精品咖啡評鑑》109年的銅牌、110 年的金牌，證明 917 農場已經打造出受到認可的商品品質。但這支招牌的「有機咖啡」，其實並非李錦智、黃怡瑄夫妻一開始想培育的商品。

917 有機農場
🏠 花蓮縣玉里鎮觀音里 13 鄰高寮 264 之 1 號
📞 0933-087-137

幫忙照顧的咖啡，卻成爲日後最知名的招牌商品

從電子科畢業，就在外就業的李錦智，工作幾年後，發現只是在做機械重複性的工作，加上輪班對身體的耗損，讓他對自己的職涯產生很大的疑問：這眞的是我想要的嗎？於是他向當時一樣在新竹科學園區工作的太太黃怡瑄提議：「我們回花蓮去種香草，蓋民宿，好不好？」

黃怡瑄在一旁笑說：「我覺得很浪漫啊，就被他騙過來啦！」

剛來到花蓮的李錦智夫妻，很快就發現，現實沒有願景想得那麼美好。李錦智的爸爸給了兒子一片金針園，第一年雖然還有指導幫忙，第二年就完全放手讓李錦智自己處理。李錦智開玩笑說：「感覺自己當時被放生了」。他回憶，曾經在搶收金針時遭遇颱風，結果工人都跑光了！但如果當天不收完，花期結束，那一季就白

費了。於是夫妻就這樣冒著風雨，跟理想完全相反，很不浪漫的搶收著辛苦栽種的金針。但是返鄉務農，除了解放身心的壓力，也讓看重家庭的兩人，有了更多時間可以陪伴孩子。感念於此，917 農場名稱的由來，就以他們第一個孩子的出生時間命名的。

農場逐漸上了軌道後，某天，李錦智的舅舅來拜託他們一件事。他因為工作的緣故，到了印尼擔任台幹，期間引進一批印尼蘇門答臘，名叫「阿典」的咖啡，請李錦智幫他先育苗，幾年後工作結束，回台再跟他們接手。結果等到李錦智培育咖啡都要收成了，舅舅還沒回台，只好變成李錦智「接手」，順勢就一路種到現在。這個咖啡，在李錦智的鑽研與改良後，就是如今獲得特等獎的「917 有機咖啡生豆」。

走上有機，為了一個證明

17 有機農場提供

曾因為在新竹輪班工作，傷害到身體的李錦智夫妻，對於健康的維護非常看重。不管是自己吃的，還是販售客人的商品，都堅持是「健康無毒」，絕不做會對身體造成傷害的產品。可是客人詢問時，只是自稱有機，並沒有足夠的公信力。在有機法規完整建立前的那段過渡期，很多農民會自稱自己的農產品是有機，因而在銷售上獲得很大的幫助。但李錦智夫妻認為，與其自賣自誇，還是該有第三方驗證。為此他們就決定，全面加入有機生產，讓生產流程完全符合規範，用有機證書，來說服客人。

不過，有機如果這麼好處理，農友早就全部都加入行列了。李錦智說，他們的咖啡，對於像是咖啡病蟲害的防治，就非常脆弱；雨下得多一點，還會造成咖啡樹的病害；慣行農法的殺菌劑噴一次就夠了，有機農業使用的資材卻要噴三次。這些成本的增加都是無法忽視的。

李錦智坦承，種植咖啡，一直是他比較賠錢的項目。因為剛開始接觸，沒什麼產量，加上當時的政府還沒有補助輔導，所以都是李錦智一直往嘉義跑，學習相關技術，再回來自己鑽研。為了省成本，別人是用機器壓咖啡豆，他們是自己手工，親手「一粒一粒」去皮，壓到手都發炎了。期間必須靠著金針、菊花等短期作物的收入，才慢慢一部一部的把處理咖啡的機器買齊。就這麼辛苦了十幾年，他們不放棄的堅定意志，終於讓 917 農場獲得殊榮。

善用各方公部門資源
站穩基礎開拓市場

李錦智的太太黃怡瑄，是 917 農場最重要的經營頭腦。許多農民都是先與顧客互動，慢慢推銷出自己的品牌，黃怡瑄卻是反其道而行，一開始就積極營造 917 的品牌形象，砸錢做出官方網站，

▲ 圖 /917 有機農場提供 ▼

讓顧客可以更方便快捷的搜索到 917 農場的產品。在農民中有著相對高學歷的她，也更了解可以在什麼地方申請補助、獎金，多方開源下，很大程度緩解了農場起步時的各種貸款、債務。李錦智說，在剛開始推廣商品時，雖然舉步

圖 / 花蓮縣政府提供

維艱，但黃怡瑄善用公部門的資源提高曝光率，以及專業的顧客服務、管理，三年後就讓農場業績持續成長，是 917 穩住陣腳的大功臣！

不給後路的父母，讓孩子贏得最高的榮譽

「我們的父母，就像獅子一樣。」聊著過往，黃怡瑄回憶說，他們的爸爸媽媽，都是要夫妻親自面對所有難關。即便有困難，也完全不借給他們錢，在沒有後路的逼迫自身成熟、成長。但事後回想，黃怡瑄其實對此抱著感謝：不讓孩子心懷後路，被困難逼迫出了能力，才使得 917 能擁有現在的成績。

因為這樣的經歷，讓李錦智夫妻堅信「成功的人找方法，失敗的人找藉口」這句名言。黃怡瑄說，他們即便已經小有成績，也不會因此怠惰，每天都還是在思考可以研發什麼，夫妻倆經常拉著彼此，聚在一起開會。這股熱情，就是 917 能一直保有創新，讓每一年的客人，都會看見新產品的原因。

達蘭埠文化農業產業推廣協會

傳承老人家智慧
潘務本打造段木香菇的未來進行式

圖／透過生產金針及段木香菇，復振部落經濟 - 達蘭埠文化農業產業推廣協會提供

農場資訊

| 達蘭埠文化農業產業推廣協會 | 🏠 花蓮縣富里鄉新興村東興 109 號 | 📞 03-882-1089 |

傳承自老人家智慧，時下最夯的林下經濟作物之一的段木香菇，在花蓮達蘭埠部落早已悄悄復興。靈魂人物潘務本返鄉投入農業耕種 10 多年，潛心投入、陪伴扶植部落人共同成長，透過產業找回原鄉的信心和未來。

約在香菇種植工寮旁專訪，簡單的矮桌椅，純樸天然，一旁湍急的溪流聲尤其印入心坎。當他們一家人準備離開工寮、返回金針山上住家前，潘務本老婆一如日常，隨手摘採溪邊的月桃葉，預備作為料理搭配使用，這些在部落生活的「原始」生活樣貌，正正說明著種植段木香菇的本質初心。

改良品種，適地適性培育菌種

「繼金針回歸有機環境後，一直想著還有哪些產業能夠帶來收入、提振部落經濟？」潘務本如是說。多方觀察後，他發掘老人家過往曾種植段木香菇，這項作物也特別適合部落生態環境，因此，著手投入，重新試種，並在霧峰農試所呂博士大力協助下，逐步研發出適合部落的新品種，「西部合適的品種未必適合東部氣候，菌種培育、管理也需有所區隔。」

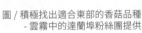
圖／積極找出適合東部的香菇品種
- 雲霧中的達蘭埠粉絲團提供

這些年，潘務本不斷從失敗中汲取寶貴經驗，累積豐厚的菌種培育和管理知識，同時傳承技術給有興趣加入團隊的部落人，段木香菇的種植面積逐年擴增，「只要勤於管理，每一戶達到溫飽絕對沒有問題」；話鋒一轉，他語重心長地說：「我的原則是每年在一定的控制量下，採取輪種休耕制」，如此也能避免過度擴增導致生態衝擊，更不希望產能過剩導致反效果。

共同產銷，循環經濟改善生活

達蘭埠段木香菇多採團體契作，目前有 16 位農民組成，其中 6 位仍在試種階段。透過產銷班的生產模式，收成後統一收購行銷，一來解決生產者單打獨鬥的煩惱，另方面，體現潘務本當初研發這項作物的初衷：希望幫助部落整體提振經濟，找回原鄉信心。

換句話說，如今部落段木香菇的生產技術和知識，主要傳承自產銷班長潘務本多年的資源投入，尤其在菌種的培養和抗病等技能上，他彷彿專業活字典，不僅大方提供鄰近部落種植段木香菇的潛知識：包括材料、選木、養殖和種植等關鍵要素，遇上有心想改善生活、加入種植行列的達蘭埠人，他更樂於一步一步帶領「漸入佳境」，攜手創造留在部落生活的美好。

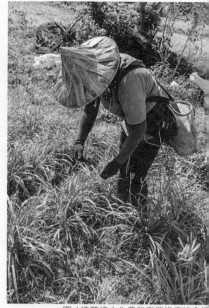

圖／達蘭埠文化農業產業推廣協會提

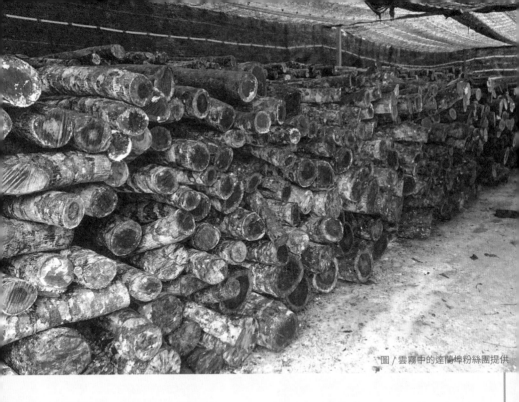

圖／雲霧中的達蘭埠粉絲團提供

圖／雲霧中的達蘭埠粉絲團提供

至於多數人質疑段木香菇所使用的木料可能造成濫砍濫伐之虞，潘務本從頭開始即做好調查規劃，不以砍伐森林的新木料爲主，而是從撿拾部落林散落、廢棄的木料下手，逐年慢慢增加段木香菇種植面積，十分節制不貪快。另外，每兩年即需要更換一次的木料，廢棄木頭除了能夠打碎作爲肥料使用，更可以直接作爲香菇烘焙、燻烤的燃料，使用價值從頭到尾符合「循環經濟」概念。

有機新生，從黑暗走向光明

達蘭埠部落這些年在潘務本等青壯族群努力下，藉由友善金針與天然環境下栽培的段木香菇等產物打響知名度，逐漸走向光明，也吸引越來越多返鄉青年投入合作；採訪當天，各方催促出貨的電話不斷響起，更是最佳例證。

潘務本進一步指出，明年可望在部落成立段木香菇的菌種培育場，導入更專業的科技生產與科學研發，不僅利於更多部落人提振產能，也能供應其他部落的需求。而段木香菇受到消費者青睞，對潘務本來說，不只象徵部落經濟力的再生，更是有機生產模式獲得重視的趨勢，一切大好。

現在的六十石山上，搭設有一處顯眼的「黑色部落」原民文化營寨，每年舉辦各類摸黑生活、打獵等活動，提供都市人體驗過去這裡沒水沒電的生活外，更藉此傳遞、分享原住民傳統、有機文化，獲得熱烈迴響。多年努力後，潘務本祈願以產業振興達蘭埠文化的願望，逐步實現中。

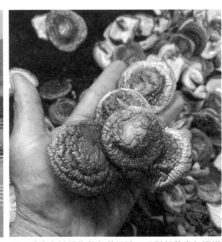

達蘭埠文化農業產業推廣協會提供

圖 / 潘務本希望復興部落經濟，吸引部落青年返鄉投入生產 - 潘務本提供

泥妲咖啡

戴豐秋醫生用一杯杯咖啡——傳遞對部落的湧泉祝福

圖／泥妲咖啡提供

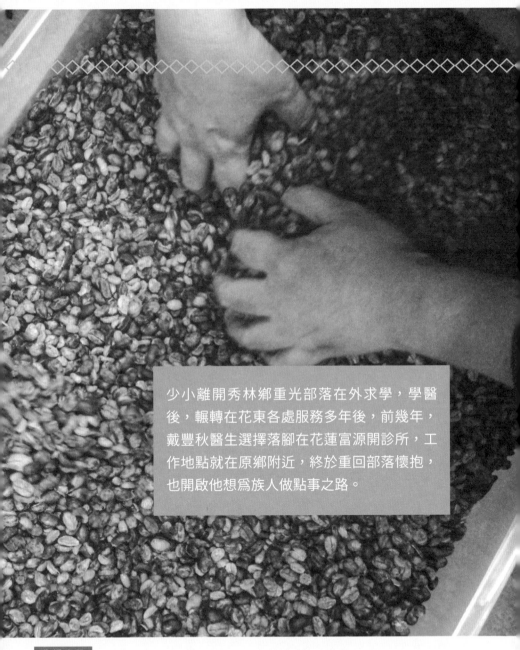

少小離開秀林鄉重光部落在外求學，學醫後，輾轉在花東各處服務多年後，前幾年，戴豐秋醫生選擇落腳在花蓮富源開診所，工作地點就在原鄉附近，終於重回部落懷抱，也開啟他想為族人做點事之路。

農場資訊

泥姐咖啡 　🏠（通訊）花蓮縣瑞穗鄉富源村中正路 156 號　　📞 0963-043-564
　　　　　　（重光部落）花蓮縣秀林鄉重光路 1 號

笑起來憨厚樸質的戴豐秋醫生，眼神深處藏著智慧，不只周邊聚落的病患都知道他，這些年，他更因為回到部落種植、推廣咖啡，進而參加花蓮縣政府舉辦的精品咖啡評鑑比賽，在四屆比賽中即囊括兩屆冠軍，享譽咖啡界，「泥妲」咖啡品牌也因此聲名遠播，尤其「泥妲」Nita 兩字所傳達的太魯閣族語「我們的」涵義，藉此廣為人知，大大鼓舞重光部落族人信心，更吸引年輕世代投入，為部落共好齊力。

美好成果，「我們的」族人合力付出

2020 年再度勇奪花蓮縣政府舉辦的精品咖啡評鑑金牌獎的戴豐秋曾表示，得獎不是靠運氣，而是仰賴從田間管理到後製一點一滴的付出，認真做功課，不斷調整產製過程，也因此，「泥妲」咖啡能在四屆比賽中拿下第二屆和第四屆冠軍，主要感謝部落族人的加入，齊心合力才能有如此豐收；如今暑假均有年輕人返回部落，加入相關農務、產銷行列，無形中增強對土地與文化的認同感，逐步實踐他想透過咖啡協助部落的初衷。

不過，如今雖然諸多光環加身，但
回顧一路走來，歷經數十寒暑考驗，
挫折、挑戰未曾間斷，唯一不變的
是戴豐秋的信心和毅力。

從荒地到良田，親力親爲行動表率

當年他從外地學有所成回到部落時，眼見許多族人生活狀況依然未見改善，心中便興起希望透過產業協助振興念頭，因此開始嘗試種植咖啡。只是，那時候提起想要在部落種植咖啡樹時，不意外地招來許多質疑，但他默默地耕耘著，從整地、小苗栽種，田間管理，乃至於採摘、烘焙與行銷等，親力親爲，以行動做表率，一步一步帶領部落開展咖啡之路。

堅持友善土地管理的「泥妲」咖啡，種植園區所在的部落坡地，原本並無水源灌漑設施，仰賴下雨滋潤，換句話說，咖啡收成多寡，「全靠上帝關照」，戴豐秋笑笑說著，對於這一切顯得淡然自在。只是，缺水容易導致果樹曬傷枯死，放任不管似也不宜，因此，他幾經觀察試驗，發現透過適度的剪枝能夠有效改善問題，雖然繁瑣，至少能避免乾枯耗損，善盡管理之責。

除了自然環境的挑戰外，咖啡園的管理上另一個大問題，來自於合作夥伴的信念，即使合作的是熟悉的族人，苦口婆心溝通，依然發生口頭契作多年的咖啡林忽遭莫名剷除、長工未能定時管理園區等狀況，再再考驗戴豐秋的信心。

幸好，每當感到挫折時，總有其他的祝福出現，支持他持續前進，再加上大環境對於有機種植和精品咖啡逐年受到重視，證明「泥妲」咖啡走在對的方向上，自然也吸引、聚攏部落族人靠近，越來越多年輕人願意投身農務、田間管理等行列，成長種植面積得以擴增，收成穩定成長。

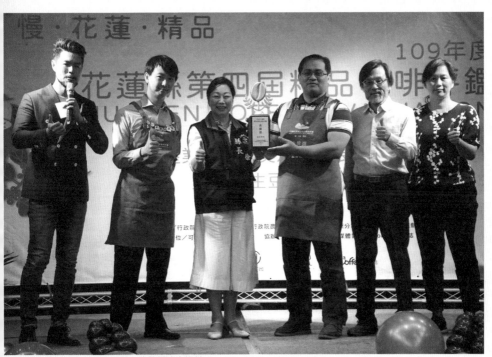

圖 /109 年度精品咖啡評鑑頒獎 - 花蓮縣政府提供

方向對了，路越來越寬廣

這些年，更因爲得獎加持，許多咖啡專家主動找上門，分享烘焙、杯測品鑑等技能，種種資源的加入，合力促成「泥妲」咖啡質量升級，成果加乘。如今，戴豐秋在部落不僅成立咖啡產銷班，協助產業發展，更凝聚、促進全方位部落文化發展協會，多元參與長照與銀髮族關懷等面向，當然，投身這些項目的主要目標，如同他種下第一棵咖啡樹時候的初衷，期待活絡部落產業、文化復振。

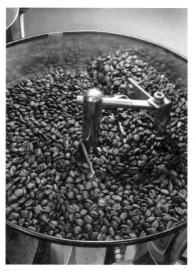

■■■圖 / 從挑豆到烘焙皆細心研究 - 泥妲咖啡提供

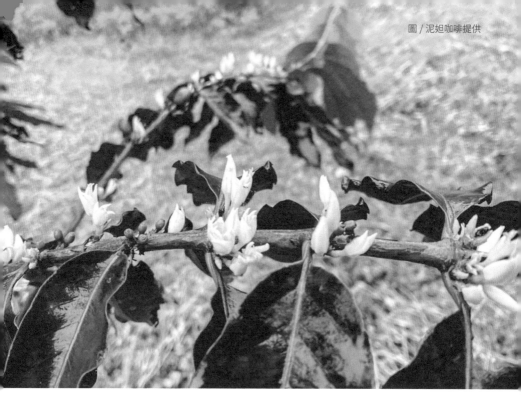

隨著咖啡打響知名度，重光族人也找回深耕部落的信心，加上縣
政府與秀林鄉公所近年對於地方創生的輔導，部落年輕人發起、
設計咖啡文化市集，結合小旅行，邀請訪客走進部落家庭，更深
入認識太魯閣族文化，活力洋溢。

眼見逐年豐收，戴豐秋露出喜樂的微笑。回首創辦「泥妲」咖啡初
衷，歷經 10 多年的堅持和耕耘，荒地終於化成良田，部落注入
欣喜活水，前方的路越走越開闊，除了感恩，更對未來充滿無限
期待。

太巴塱社區營造協會

文化復振
從配角變主角，把部落重新串連起來

農場資訊

太巴塱社區營造協會

🏠 花蓮縣光復鄉富愛街 15-1 號

📞 03-8703-419

紅糯米（阿美族語 katepaay），不單單是食物，而是象徵部落文化的品牌指標。因為它，族人重新凝聚在一起，跨界連結，共同開創文化復振的新出路。

黝黑精瘦的太巴塱社區營造協會理事長蕭明山回到部落 10 多年後，一步一腳印，攜手族人，逐漸梳理出有機種植紅糯米的路徑，幾經挑戰波折，不間斷的叩關敲門，如今，終於開闢出屬於自己的一片天地。

年復一年種植，老人家鍾情不渝

紅糯米，從來不是部落人的主食，對外人來說，更只是搭配養生的食補之一，換言之，這項作物，對於部落維生或經濟生計來說，都不是首要選擇，也非必要選項。然而，太巴塱部落的老人家，為何總是孜孜不倦地、年復一年地，執著於栽下紅糯米，同時視為非做不可的一件事呢？

圖 / 蕭明山：「只要有種，就有機會，就不會斷根，紅糯米才不會消失」- 太巴塱社區營造協會提供

蕭明山便是帶著如此的疑惑，尋尋覓覓那隱藏在背後的答案。也因此找到屬於太巴塱紅糯米的新生。

原來，紅糯米雖然非主食，僅僅是搭配選項，但是，對於部落文化傳承來說，那彷彿是一種「傳家之寶」，每一家有各自的栽種秘訣、釀造妙方，傳統上，只有在部落豐年祭或收成祭時，大夥才會拿出紅糯米酒、酒釀等好物互相分享；而更多時候，當進行採收，秉持「我幫，你幫」理念，或在酒釀作業時，鄰里聞香而來，彼此之間的互動與鏈結，從食物延展無限，紅糯米作為文化連結媒介的寓意深厚。

傳承祖先寶物
保種，從落地開始

不僅如此，紅糯米作為配角，卻受到老人家異常的看重，家裡田地總要圈出一小塊種植，即使產量不多、收益有限，但每一年都堅持從播種到採收，務實不輟，因為在他們心中，這是傳達對土地的愛，唯有持續將紅糯米種下土地中，歷經灌溉、採收等歷程，才能夠確保這品種生生不息，也才得以留下從祖先傳承下來的寶貴種籽。

如同當代的「保種」精神，傳承祖先留下來的紅糯米耕種技術與珍貴作物，太巴塱部落老人家始終堅持守護著。「只要有種，就有機會，就不會斷根，紅糯米才不會消失」，所以，每一年的種植目的不在於收成多少，而在於確保紅糯米這項文化指標繼續存在，留下太巴塱文化希望的種子，蕭明山強調。

圖／太巴塱社區營造協會提供

圖／太巴塱社區營造協會提供

圖／太巴塱社區營造協會提供

而經過長時間田調訪談，蕭明山和族人重新發現在紅糯米栽植、採收過程中，每一個步驟均有獨特的阿美族用語，例如螺絲帽 komod 這個詞，即受到使用情境影響，能有至少三種不同的詮釋，意即祖先透過耕種中一動作一語言的傳達方式，表達生活標記、文化智慧，蘊含對於自然生態、土地之愛和宇宙生命的獨特觀點。

圖 / 太巴塱社區營造協會提供

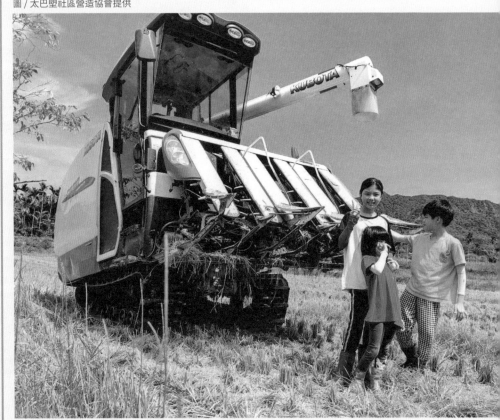

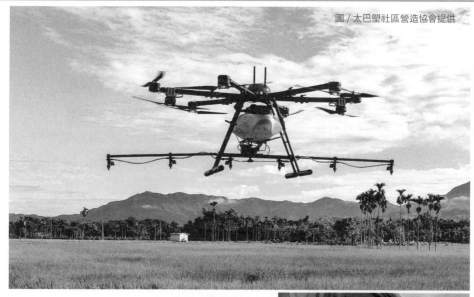

圖 / 採用現代設備規模化生產 ▶
- 太巴塱社區營造協會提供

一動作一母語
有機文化無限可能

而為了讓更多人透過紅糯米認識太巴塱文化,他們在政府部門花蓮縣政府、水保局、原民會、勞動部輔導協助下,陸續完成遊程行銷、伴手禮包裝設計等,更進一步嘗試設計紅糯米採收體驗活動,融入阿美族耕種時母語介紹,藉由行動操作、情境式體驗活動,帶領遊客沉浸於紅糯米豐富文化底蘊中,經過幾年來的遊程調整、多方資源串連,包括阿美族廚房、野地野餐、傳統歌謠搗麻糬等體驗設計、獲得廣大迴響,也開展出屬於太巴塱紅糯米的一條新路。

蕭明山坦言，有機種植紅糯米的面積，從起初到現在不增反減，但在多方資源整合與跨界連結後，整體的產能擴增將近 10 倍，加入行列的族人也越來越多，大家越來越有信心。他說，有機紅糯米這條路確實不好走，因此特別感謝花蓮縣政府在有機驗證上大力的支持，減輕許多經費壓力，陪伴他們堅持到現在。

圖 / 太巴塱社區營造協會提供

圖 / 積極參與推廣展售活動 - 太巴塱社區營造協會提供 -

曾經，他在如何說服更多人投入有機種植團隊中浮浮沉沉，如今，投入挖掘出紅糯米的文化傳承之美後，路越走越寬廣，驚喜連連，「我們做到了！」一切的作為，從原本的期望提高作物經濟利益，轉化為更大的文化傳承使命感。一路上，挑戰不斷，卻也拓展出未曾想過的美麗境界。有機紅糯米這條路，未來無限！

圖／太巴塱社區營造協會提供

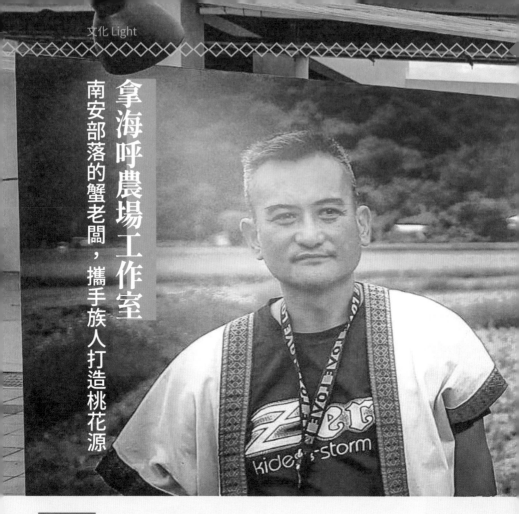

拿海呼農場工作室
南安部落的蟹老闆，攜手族人打造桃花源

農場資訊

拿海呼農場工作室　🏠 花蓮縣卓溪鄉卓清村 10 鄰清水 100-8 號　📞 0980-200-471

在卓溪鄉南安部落，有一位家喻戶曉的「蟹老闆」，不同於知名卡通中的主角，他以大方對待員工而馳名，成立部落工作室多年，凝聚在地青年向心力，群心群力投入大閘蟹和有機蔬果及水稻種植，讓有機水稻面積成長 6 倍，期望能將南安部落打造成為台灣第一個原住民有機稻米生產專區。

圖 / 拿海呼農場工作室提供

就算再苦、再累、我也要回來表達對故鄉無限的感念！

花蓮農好生活

2021.12.04

導演｜戴孟修　演出｜林泳浤

圖 / 拿海呼農場工作室提供

39 歲從軍職退伍的林泳浤，憑藉著他在軍中服役 20 多年所學，充分運用在農場管理和組織分工上，除了經常在工作時引吭高歌，提振大夥的工作士氣，對於獨排眾議引進大閘蟹養殖，也是善用長期觀察分析能力，大膽一搏、開創出部落養殖新生機。

好物好水養肥大閘蟹

無論是養殖大閘蟹，或者轉型有機種植、連結部落人共同管理和契作，林泳浤主要是看準南安部落的好山好水。他不僅引進玉山下的乾淨活水，還餵養大閘蟹魚蝦貝類，另添加玉米麥片、南瓜、地瓜和洋蔥等副食品，每一隻都長得肥美新鮮，肉質甘甜令人一吃成主顧。

▲ 圖 / 拿海呼農場工作室提供 ▼

此外，南安部落原本就是種植水稻專區，但這裡的天然條件得天獨厚，位在玉山國家公園南安工作站前方，優美山谷環繞，水源充沛，遠離人群汙染，具備有機栽培的絕佳條件。因此他退伍回家鄉後，卽心心念念打算轉型有機種植。很幸運地，鄰近的銀川永續農場主動提供有機資材使用和保證收購條件，讓他和部落族人爲之振奮，再次說明「當一個人眞心想做一件事情，連神都來幫他了」。

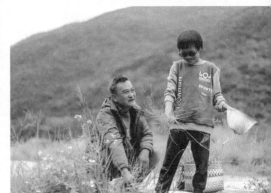

▲ 圖 / 拿海呼農場工作室提供 ▲

合作共榮喚回農耕智慧

在收購明確和花蓮農改場有計畫推動下，漸漸地，南安部落越來越多族人也投身加入有機水稻栽種行列，同時增強有機栽培的專業知識和技能，透過做中學，朝共同目標前進，在營造永續環境路上，部落族人之間情感凝聚力也深化，更從中感受到部落生活居住環境變好、吃得更安心，逐漸打造出玉山下的「桃花源」。

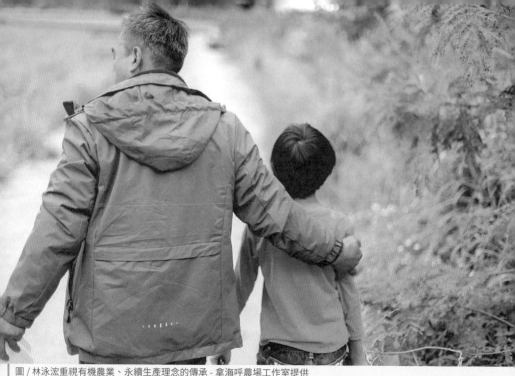

圖 / 林泳浤重視有機農業、永續生產理念的傳承 - 拿海呼農場工作室提供

圖 / 拿海呼農場工作室提供

回首當初回部落時，林泳浤最大心願就是能為部落貢獻點什麼。因此，一開始就成立「拿海呼農場工作室」，召集部落人共同管理大閘蟹、有機米、蔬果等不同區塊，並在知名銀行的協助下，設計出「瓦拉米（布農語中的蕨類）」品牌形象標誌等，成功打響南安部落的意象和有機永續的核心價值觀。

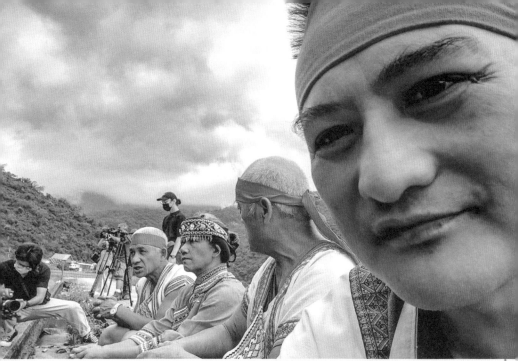

圖／林泳浤當初回到部落最希望的就是有所貢獻 - 拿海呼農場工作室提供

林泳浤強調「成功不在我，而在於族人的共同努力」。透過拿海呼、瓦拉米等多元資源整合後，一方面提供族人更優質的生活環境，增加有機生產的收入，他更期待能因此吸引更多年輕人回鄉投身農業，讓南安部落的有機農業生生不息，越來越興盛。

對他來說，藉由部落族人合作模式，重新喚起部落傳統文化中最可貴的分享價值，以及原住民和自然生態間共榮共存的智慧，並復振重要祭典儀式中的農耕文化的深厚內涵，把長輩的知識與現在部落生活再連結，讓小朋友從小就融合深耕，把「有機」永續循環理念深植在文化基因中，卽是他感到最開心也歡喜的成就。

在角落默默發光，創新導覽影響新世代
宇還地有機農場

農場資訊

宇還地有機農場

⌂ 花蓮縣瑞穗鄉富民村 38-2 號

☎ 0920-027-347

驅車尋找「宇還地」有機農場，穿過蜿蜒田間小徑後，進入綠色角落，在午後時光，一片靜謐，唯見敬忠職守的大犬，搖著尾巴和善迎接。

簡單俐落的農舍，周圍被一片綠意包圍，乾淨的網室栽植，遠遠瞧見蜂群飛舞，遠離剛剛一路上的喧囂，霎那間，彷彿進到另一次元空間，空氣中瀰漫著一種說不出的祥和。

面對經常性被問到「宇還地」農場命名由來，女主人王紫菁仍不厭其煩說明「我們生活在宇宙萬物之中，所有東西都是來自於這一塊土地種植出來的，我們希望以最原始、無污染的方式回歸於這一塊土地」，多年來心心念念就是這個道理，透過身體力行，他們找回自己的健康，也把自然美好回饋給宇宙大地。

追尋純淨生活，斷舊根開闢溫

回首當年剛從台北來到這裡時，農場主人溫廷舜和王紫菁因為人生地不熟，先依循在地慣行的方法，學習種植土地上原有的老欉文旦，但卻發現似乎和當初想到鄉下過純淨生活的理念背道而馳。一年多後，慢慢掌握文旦柚特性後，他們毅然放下慣行的做法，決定跟從內心的呼喚，堅定採行有機種植，並把 180 棵文旦樹砍到僅留下 50 棵，再增加網室種植有機蔬果面積，慢慢地耕耘出一心追求的有機生活。

女主人說，其實起初就想採用有機種植，只是務農生手的他們，

圖 / 宇邊地有機農場提供

圖 / 夫婦是來自台北的務農生手，從慣行到有機生產 - 宇邊地有機農場提供

圖／宇還地有機農場提供

一開始找不到相關領域農友請教，只能慢慢摸索。如今，當年常勸他們「有機賺不到錢」的農友，不僅不再叨念，看著他們越走越寬廣，無形中也默默給予肯定；夫婦倆回頭看，雖然有機之路有些曲折，但對曾經幫助過他們的朋友，內心還是心存感激。

升等二級加工產業，獨特品種區隔市場

經過多年嘗試，「宇還地」有機農場文旦柚早已經脫離一級產業狀態，轉進主打柚花純露的二級產業加工品項，除了解決節慶季節性水果困境，也能將產品推得更廣更遠。此外，他們聚焦種植甜美人西瓜和栗子南瓜，透過網室栽植減少病蟲害侵擾，避開採收季的市場競爭，更以獨特的品種造型和質感，贏得消費者的心，吃過買過的都稱讚，迴響熱烈。

溫廷舜強調,「有機農業講究精緻,區隔生產、找出自己的定位很重要」。產品具有特殊性,才能培養死忠的客群,加上有機栽種可以晚點種晚點採收,「不做搶」,無論在銷售時機、採摘人力、包裝運送成本上相對壓力小,對於生產者來說利多於弊,同時確保果熟才落,也是對消費者的一種承諾和品質保證。

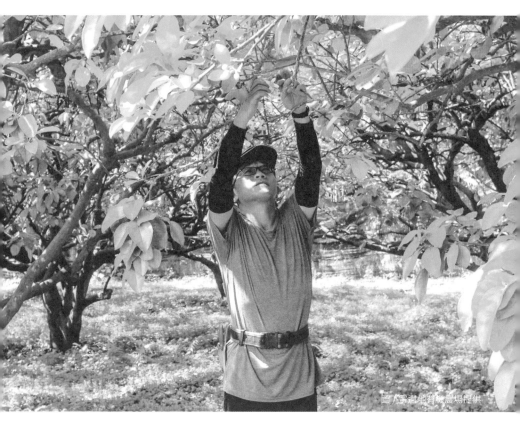

圖／大地慢地有機農場提供

圖／採用吊掛方式種植瓜果 - 宇還地有機農場提供

引進滴灌系統，用心服務維繫關係

爲了減輕農作管理勞務，「宇還地」有機農場是瑞穗第一位引進滴灌系統的農場，並且採行吊掛瓜果種植法，不落地、減少蟲害。而資訊產業出身的溫廷舜也已規劃利用 APP 監控微氣候、噴灑水閘門系統，尤其瓜果類最怕乾燥，倘若遇上雨後太陽急曬的日子，在遠端透過 AI 遙控及時補水，卽能避免瓜裂等衝擊賣相與品質情況發生，效益高又方便，未來也將借助農糧署等農政單位輔導合作，持續完善相關裝備，期待有機農場走向智慧科技化。

老天爺總不虧待有心人，透過網路行銷與口碑相傳，許多人主動找上「宇還地」有機農場，無論是訂購產品，或者參加導覽與 DIY 食農體驗、養蜂生態觀摩，多年來已培養不少忠實粉絲；而溫廷舜和王紫菁夫妻倆藉由不斷創新生態導覽、食農教育與部落小旅行活動設計，吸引遊客一來再來，連續兩屆榮獲花蓮縣政府頒發獎項，從二級再進階三級，全面升格爲「六星級」有機農場。

放棄台北高薪生活移居花蓮故鄉耕種，看起來似乎跳 tone，然而，歷經多年後，那時的劇烈轉變，換來如今的另一種富足生活，在富源村落深處，他們享受著恬淡又充實的田園小日子。回歸原始、極簡生活，身心靈卻更加富足、喜樂。

圖 / 積極推行食農教育、養蜂生態體驗 - 宇還地有機農場提供

快樂 Reserve

圖／花蓮縣政府提供

眞美有機農場

吳茂坤：與自然和諧共處
土地將會豐厚回報

農場資訊

眞美有機農場

命 花蓮縣壽豐鄉水璉村南坑 88-7 號

📞 03-860-1088

順著東海岸台 11 綫公路南下，經過了水璉部落，我們在一個販售肥美芭蕉的水果攤旁轉進。沿著蜿蜒的山區小徑向上，路過許多結實纍纍的果樹－－真美有機農場吳茂坤的家，就坐落在清幽的山林裡。

年幼因災害移居 體認到敬重土地的價值

幾十年前，台灣發生了一場受害人數僅次於九二一大地震的嚴重災害－－八七水災。由於在南投草屯的故鄉遭到淹沒，吳茂坤的爸爸，在親友介紹下來到花蓮定居、開拓，重新打造家園。五十多年過去，當時只有五歲的吳茂坤，如今已經落地生根，在花蓮成爲知名的有機農戶。

當年移居來到花蓮，其實許多移民都是自行圍地、開荒。體諒衆人當時生存極度艱難，林務局對此睜一隻眼閉一隻眼，並沒有驅趕或索回林地。但來到花蓮的吳茂坤爸爸，發現平地的水田已經都被占據走了，不得已，只好往山林間尋覓可耕種的區域，並種植果樹維生。這也是吳茂坤後來承接父親的家業，主要都是種植果樹的原因。

當時吳爸爸對於農業栽種並不理解，只是在他人簡單的指導下，跟著使用化學肥料種植蔬果，結果培育出來的果實又硬又難吃。後來在農改場的協助下調整耕作方式，學習到有機農法，果肉變得鮮嫩甜美。這讓吳茂坤年輕就體認到，與自然和諧共處，土地也會豐厚回報，並且成爲他未來踏入有機農業的契機。

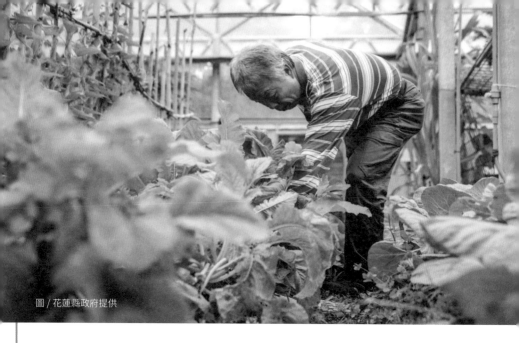

圖 / 花蓮縣政府提供

堅持以手除草 不讓化學毒素滲入大地

吳茂坤雖然是農家子弟，但父親一開始並不希望他務農，而是希望吳茂坤畢業後出外學功夫，有一技之長，更有能力討生活。當年有一段時間，文旦在全台市場都非常火紅，吳爸爸靠著花蓮文旦，獲得很不錯的收益。在他們家的全盛期，花蓮種最多文旦的，就是吳爸爸。

但在民國八十六年，林務局正式公告，將回收山林地，不可以繼續栽種果樹，並開出造林獎勵，希望回復當地環境的平衡。原本的田地無法繼續栽種了，幸好，吳茂坤的爸爸當時已有一些積蓄，陸續在平地買了幾甲地，慢慢把果樹轉移區域。當時 24 歲的吳茂坤，也已在外學習到了的怪手機具等技術，就回家幫忙，整地開墾。在人與人的互動中，他對於公共事務逐漸產生興趣，也因為在地方人望獲得認可，年紀輕輕的吳茂坤，投身政治，還曾經連任了三任的水璉村長！當時他配合自己開怪手的能力，協助整治了許多地方公共工程。

農業技術持續成熟，使得人們注意到農藥對環境的損害，國民對於飲食安全的意識也逐漸抬頭。民國八十四年，政府開始推動永續農業，鼓勵農民投入有機種植。體認到社會需要無毒飲食，而且這也是消費者養生的趨勢，吳茂坤在大時代的推動下，從公共工程，走回林園田間。

由於原本就是農家子弟，對栽種已經頗有心得的吳茂坤，並沒有在有機耕作上遭遇到太多的挫敗。他堅持不使用除草劑，對於瘋長的雜草，吳茂坤總是用人力慢慢清除；面對病蟲害，也是用打造生態平衡的方式，讓有機果園靜靜地融入當地生態圈之中。

> 正因為年輕時就對友善土地有了體認，讓吳茂坤用最不損害大地的方式，帶著感恩的心，經營他的有機農場。

圖／花蓮縣政府提供

有機市場成熟
但仍需重視精緻化

吳茂坤曾因為政府在有機政策上的變動，導致獲得的補助不一，這項由於政治而遭受的收益損失，連當時一起進場受累的朋友，都因此怨懟他。這是吳坤茂踏上有機沒幾年，意外的挫折。但如今有機農業的規畫已經逐漸成熟，他認為年輕農戶踏入有機，現在，已經是非常好的時機。

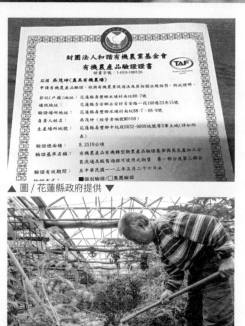

▲ 圖 / 花蓮縣政府提供 ▼

吳茂坤是最早配合政府推廣的農夫之一，當時消費者對有機的概念都還很懵懂。可現在有機市場已經開拓出來，有機蔬果也成為通路中不可少的商品。但他認為，有機農民不能單純地栽種、培育，而是要將自己的農產品精緻化，並思考加工的可能性，才能讓農民們，以及加入有機農業這條路的新人們，可以有穩定的未來與生存空間。

年幼遭受過自然對家園帶來的變故，讓吳茂坤對於土地，一直抱持著尊重的心情。在全台的農民中，他也是最早期加入友善土地、有機耕種的先行者。但與自然和諧共存中，他也不忘付出心力，讓有機產業變得更好。

當各種化學食品出現越來越繁多的品項充斥市面，吳茂坤仍堅守著純淨與健康，持續耕作著這片大地，帶給人們大自然所最單純無害的回饋。像這樣單純善良的心，就是花蓮最珍貴的寶藏！

快樂 Reserve

有機，讓人保有關懷土地的心
清盛農場

清盛農場的創始人李清秋，在政府推行有機的十多年前，就已經開始使用無毒耕作了。原本走慣行農法的他，為求收成，大量噴灑農藥除蟲，曾經使得自己農藥中毒兩次。後來某年，李清秋到國外參訪，看見越南有很多孩子，被越戰當時遺留的落葉劑毒害，成為了畸形兒，使他大受震撼。

此後的種植，李清秋就決心不破壞環境，要種植「無農藥」的作物。

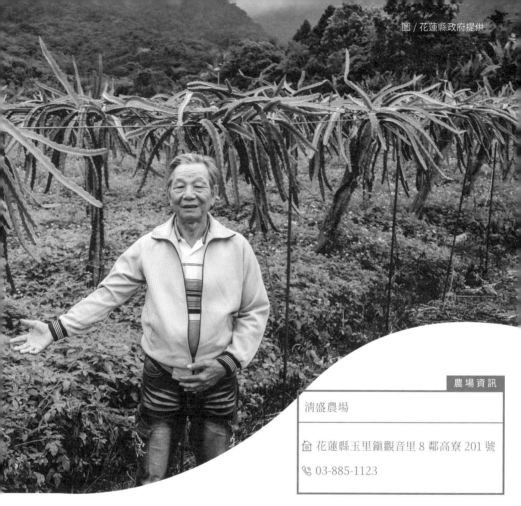

農場資訊

清盛農場

🏠 花蓮縣玉里鎮觀音里 8 鄰高寮 201 號

📞 03-885-1123

東部火龍果的先驅

李清秋原本是嘉義人，當兵時隨著部隊行軍到東部玉里，因而喜歡上了當地的環境。當時的土地並不昂貴，李清秋與家人商議後，退伍僅一周，二十一歲的他就到了花蓮落地生根。最初他栽種的是檳榔、金針、柳丁這一類經濟型的作物，後來從在嘉義耕作的弟弟那裡，引進了一批火龍果苗，帶回玉里試種，卻無意間成為了東部火龍果的先驅。

李清秋回憶，那是民國七十年代，這個從越南引進的水果，雖然外型美觀，可是口感、甜度都不太好，其實並不好吃。但因為新奇獨特，賣價還不錯，吸引了一票農民去搶種。但新鮮感消退後，價格就跌落谷底，市場許多的火龍果後來都被棄置倒掉。

李清秋當時在思考：這個水果，外型這麼好看，如果能改良到甜又好吃，價格一定會跟著拉上來。

改良的念頭，會讓他付出更多、收穫更少

其實被群山環繞的玉里高寮，土地屬於富含有機質壤土，土質鬆軟吸水性又強，且有高山清澈的水源灌溉。又因為日夜溫差大，非常適合火龍果的生長。雖說如此，但就像開頭提到的，李清秋很早就決定走無毒農業的路。為此，他在改造火龍果的道路上，更顯艱辛。光是為了防蟲保護果實，他就嘗試過二十多種材質的

套袋；當時兩公頃的果園，不噴藥，只能人工除草，一個人除就得花五到六天；為提高火龍果的養分，花出更高的成本，每三年就換一家肥料；提高質，就要降低量，每株火龍果樹，只保留二到三十顆果實，多餘的全都摘除。

七年，李清秋都不斷地費心改良，甚至有三年，他的火龍果完全沒有收成。苦心栽培下，終於培育出脆中帶甜，甜度最高可達22度的火龍果！

苦心改造的產品，在台北買出驚訝的高價

李清秋的下一個難關，是市場。由於消費者對於火龍果不好吃的刻板印象尚未根除，當李清秋帶著他改良後的火龍果到市場，客人甚至會帶著不甜的記憶，問他吃這個火龍果，「需不需要沾糖？卽便如此，李清秋堅信自己火龍果的品質，寧願開放給消費者試吃，也決不降價出售。他回憶自己與太太當時到處開發客

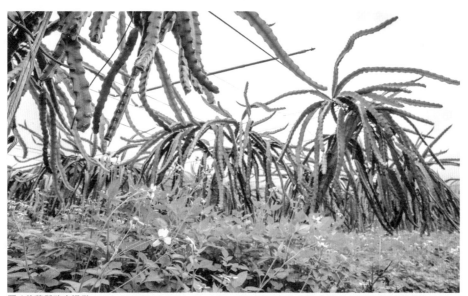

圖／花蓮縣政府提供

源，在最辛苦的時候，曾經載了滿滿七籠的火龍果，全花蓮開車到處跑，卻只賣出「三籠」。太太從早到晚陪著他，四處跑市場，問有沒有店家願意擺賣，甚至跑到中暑。

信心遭到打擊的李清秋，最後將剩下的火龍果載到花蓮果菜市場，委託對方販賣，市場窗口當時也是帶著敷衍，請他把火龍果放著，讓市場人員處理就好。結果不到一天，李清秋接到電話，他的火龍果居然以超過行情的價格全數賣光，市場還詢問他是否還有貨？

在堅持努力的付出下，在花蓮成功打底的李清秋，後來因為朋友的建議，往北部開發市場。他所生產那些品質遠高於其他同業的優秀火龍果，最後賣出的價格，在當年高達每台斤新臺幣 320 元，是其他火龍果的六七倍！許多果農原本已經棄種火龍果，因為李清秋的巨大成功，又紛紛回頭投入栽種的行列。

走在有機路上，帶著關懷的心

對於來請教的農民，李清秋其實都不會藏私。他說自己非常清楚農民的困難，「不能一句話，害別人走冤枉路，錢不是那麼容易賺的。」由於自己嘗過那段艱苦的經驗，對於每個想踏入有機的農民，李清秋都會好好叮嚀：要留有可以讓自己撐三年的底。這並不只是考量收成的風險，而是在農藥大量汙染的現在，種植有機，也必須要給土地回復生息的時間，並且重新建立起生態圈－－如果土裡連一條蚯蚓都沒有，那怎麼能算有機呢？

「做有機的人，關懷性都比較強。」李清秋表示，願意長期做有機的人，也代表他多半會去考慮到下一代，會努力推行環境共存。

「這些人心裡都懷抱著為社會付出的念頭，其實，沒有太多賺錢的企圖。」

目前李清秋的果園事業，已經交班給孫子接手。但古稀之年的他，還是持續在精進種植火龍果的技術。身為玉里鎮果樹產銷班第五班班長，李清秋近年還推動社區有機產業發展，協助班上成員員取得吉園圃標章、有機驗證等（農委會已於 2019 年廢除吉園圃標章制度，並鼓勵農友申請產銷履歷驗證標章），連帶吸引不少在地年輕人回鄉務農。現在更運用自身經驗，鼓勵農民發展農產加工、觀光體驗等多樣性，增加農民收益。

李清秋對著土地與人，總是付出他最大的關懷。而歲月裡所體悟出那環境共存的價值，也是他在與人們的互動中，堅持繼續推廣下去的理念。

快樂 Reserve

傳承快樂，敞開大門歡迎檢驗
榮耀有機蕈菇場（菇德農場）

農場資訊

榮耀有機蕈菇場

🏠 花蓮縣吉安鄉慶豐十一街 87 號

📞 0932-651-101

傳承第三代、蕈菇場大門敞開,「歡迎消費者隨時走進來採買、近距離觀察生產過程,不怕消費者檢驗」,這是榮耀有機蕈菇場(菇德農場)主人吳厚德拍胸脯的保證。

當年父親問他是否願意接下家族產業,吳厚德可說是毫不猶豫就答應了,理由很單純,除了熱愛自己的家鄉,更對於自祖父時期即已奠基的木耳、蕈菇產業,從小接觸,早已培養濃厚情感,發揚光大只是遲早。如今,榮耀蕈菇場的生產規模,合計傳統與冷房養育場,從父母時候的 3 棟,擴展至今 25 棟,顯見農業技術與消費市場十足成長。

圖 / 榮耀有機蕈菇場提供

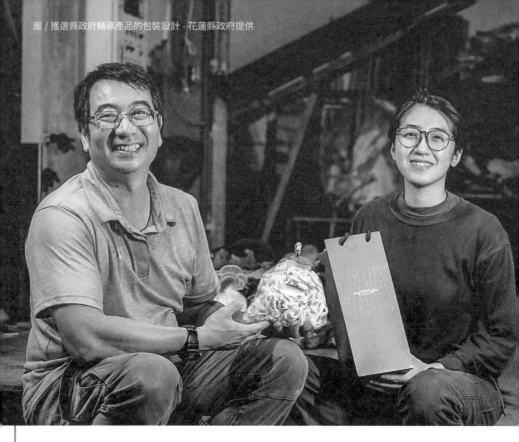

轉型無礙，廢棄物再生循環利用

吳厚德曾榮獲神農獎肯定，在培育木耳和蕈菇類杏鮑菇、秀珍菇等技能自不在話下，在吉安好山好水環境中，農場向來採取友善、有機種植方式，完全無農藥之虞，並通過有機驗證，蕈菇採摘後所廢棄的太空包殘餘物，也直接轉送附近有機農場作為肥料使用，充分發揮農業廢棄物再生循環利用效益。

不過，每天從早到晚，從生產、採摘、親自面對消費者，甚至銷售都親上陣線的吳厚德，卻很謙虛地不斷強調「老天爺賞我們飯吃，我們就好好照顧他們，一家人也得以溫飽」；他說，在蕈菇類上灑化肥、噴農藥不僅對促進成長無太大助益，且容易殘留農

圖 / 花蓮縣政府提供

藥,但對人體健康無益處,因此毅然決然改採有機種植,轉型過程也無太大阻礙。

換句話說,唯有盡量維持天然環境、採取有機種植,嬌脆的木耳和蕈菇類才能生機盎然,因此,榮耀農場所生產的產品,在轉型有機狀態後,反而長得快又好,再加上花蓮吉安的獨特風土條件,格外佔優勢。

圖 / 花蓮縣政府提供

圖／花蓮縣政府提供

冷房伺候，大數據控溫提升產能

只是，雖然這些木耳和蕈菇類可說是適地適性而長，但是，難道不存在蟲害的問題？自然環境下當然會招蟲蠅，加上氣候暖化，夏天時，連冷房內的溫度都需要隨時調控，保持恆溫恆溼才行；至於蟲蠅困擾，主要透過黏板等防治資材處理，以減少蕈菇類一遭蟲咬即必須丟棄的耗損與浪費。

幾年下來，透過冷房的恆溫調控數據分析，吳厚德對於蕈菇生產流程越來越能掌握，產能持續成長，隨著消費者更加重視食安問題，以及女兒開始嘗試加入團隊，這條有機路可預見將能越走越遠；相較於 10 年前觀念尚未普遍，「這些年，很開心告訴別人我們是做有機的」吳厚德笑著說道，尤其遇見回流團購，或強調「很好吃，特地從台北來買」等來自於顧客的第一手回饋，總是特別覺得快樂，深感多年來的融入一切都值得了。

圖 / 榮耀有機蕈菇場提供

圖 / 榮耀有機蕈菇場提供

圖 / 積極參與公部門展售推廣活動 - 榮耀有機蕈菇場提供

食農教育基地，強化品牌包裝行銷

榮耀有機蕈菇場（菇德農場）近年來經常和縣政府等公部門合作，推動DIY、食農教育；吳厚德也常參與有機教育訓練課程，近期更在女兒協助下，積極投入行銷包裝研發，希望藉由品牌設計，提升知名度，強化 B2C（Business to Customer）銷售管道，同時不斷實驗新的包裝技術，期能突破運送問題，將新鮮採收的好物，更有效率地直送台北等大都會，進而連結優質顧客，推出量身定做、季節限定選物等加值服務，擴增有機木耳與蕈菇的銷售力。

月眉橋生態農場

看天吃飯，巡田當運動
月眉橋夫妻賺到更多自由

快樂 Reserve

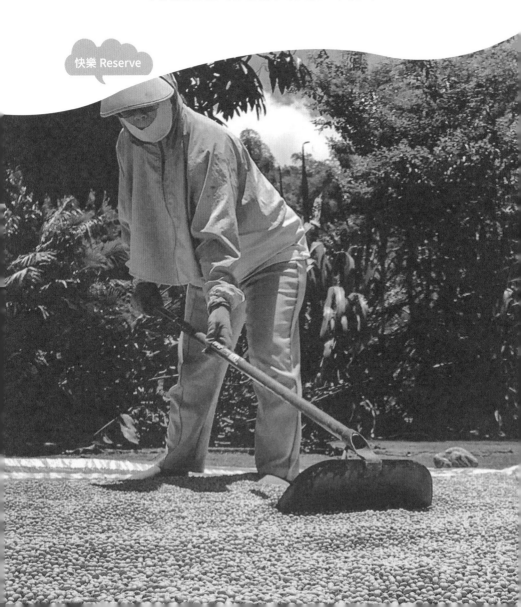

月眉橋生態農場

⌂ 花蓮縣壽豐鄉 13 鄰四區 42 之 38 號

☏ 0939-393-145

當其他人關注和擔憂有機農民生計時，謝清波和盧玲玲兩夫妻卻因爲轉入有機農業，生活反而變得輕省，時間運用更具彈性、靈活。「小地主、大佃農」的政策幫助他們在花蓮找到立足之地，自壽豐移居鳳林，從畜牧養育轉至雜糧栽植，捨去兢兢業業，改爲「看天吃飯」，有機農業帶給他們前所未有的自由。

穿著簡樸自在，盛情邀請入內坐下，隨卽端上溫熱的豆漿與黑豆茶。不是一杯，而是濃醇的壺裝，「先喝點，慢慢來！」的親切招呼，令人心情都隨之放鬆。小鎮裡外觀看起來不起眼的家戶，因爲這一對奉行有機理念的夫妻，顯得格外脫俗，不造作的互動，讓人坐下來就只想賴著。

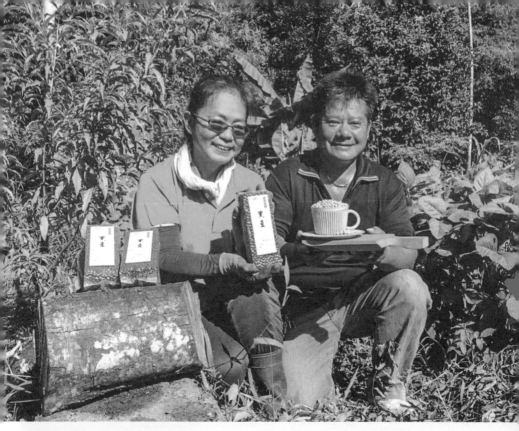

早早體悟富貴看天

男主人謝清波回顧當初決定離開台北
的初衷，頻頻說道「人的一生能有多少
都是註定好了」，並非傳統命定觀，而
是看透身邊人起起落落，很早就體悟
再多富貴也得不到眞快樂，勞勞碌碌
的結果，也可能是一場空。那一年，
在老婆支持下，毅然放下之前的資產，
移居僻靜花蓮，轉投入養羊產業，做
起「動物」生意，日日辛勞，無一刻自
由，一晃眼過了七年。

租地養羊，最多時數量高達 500 多頭，只不過，長工始終僅有兩人，也就是夫妻得沒日沒夜照顧這些羊群，曾經遇上生育高峰期，一夜之間接生到手軟，不斷重複小羊喝奶的動作，長時間傷害膝蓋，那樣的經驗絕非外人以為的「賺翻了」，而是累翻了、嚇傻了，基於對動物的責任感，主人可說是全年無休。

放下羊肉改種雜糧

養羊不只是給給草吃，還需要懂得基本醫療、接生、運送等意想不到的知識技能，例如防止羊搭車暈吐這種小事，可是大大影響銷售的價格。所幸，這些都容易向人求教，只是，換不回來的是身體健康。硬撐幾年後，他倆終於決定放下羊肉，轉作有機農業，理由很單純「至少不用再被動物綁住，找回更多自己的時間」。

不過，那段養羊的歲月並未虛度。當年曾有專家好心奉勸他們：千萬不要餵養別人家送的牧草，以免羊群不小心誤食有殘留農藥的牧草或玉米，恐怕得不償失。這些苦口婆心深印在他們心裡，也因此堅持自家種植牧草與飼料植物，不灑農藥、不施肥，放養羊群吃牧草，自然形成生態平衡，也讓他們從中了解有機環境的重要。

圖／養羊到投入有機農業生產－月眉橋生態農場提供

種子自然落地生根

轉作有機好處？聽謝清波頻頻強調「時間運用更活」這句話，令人不免莞爾。常人都說做有機活不下去，只好找些斜槓平衡生計，他們卻樂在無事忙的狀態，雜草不大理會、灌溉幾乎不作，每天巡田也當作運動散步，實實在在體驗有機生活，感謝「老天爺賞飯吃」。

也許很多人狐疑，這樣收成怎麼會好、夠糊口嗎？他們卻笑指「東西還沒種就已經被人預定」，收割時不盡除豆類種子，等到雨後時節到了，自然花開結果。他們不費心介入、不用力助長，採收時有農機具幫忙，所收穫的雜糧質好豐厚，尤其是黃豆、黑豆，吃過的都會回流，多年來靠口碑相傳，特定穀物的契作已經成為主要收入來源，收穫一年一年成長中。

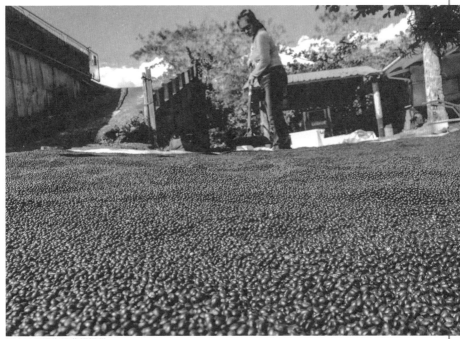

圖／月眉橋生態農場提供

輪種養地，把草當朋友

謝清波夫婦移居鳳林後，透過政府引介，向多位老農分別租地，同時採輪種耕種方式，例如一年兩期種植作物，第三期則改撒蕎麥、油菜或太陽花養地，面對多數人擔心的病蟲害防治問題，他們倒很幸運發現「土地自然有療癒力」，同時看待「草是好東西」，幾乎都是手工除草，保留一些高度，藉此保存土壤溼度、溫度，也形成蟲兒的避難所，這樣的照顧方式，當面對極端氣候變化，也能應付有餘，產量穩定。

只可惜，好不容易放養多年的土地「活」過來後，原地主因為看到土地變好了想拿回耕種，經常讓謝清波難免感到洩氣。氣餒並非照顧了許久的土地沒了，而是當看到農夫「走回頭路」又再度噴灑農藥、化肥時，眼見土地的生命漸漸消失中，忍不住感嘆、哀傷。

圖 / 雜草不大理會、灌溉幾乎不作，每天巡田也當作運動散步，實實在在體驗有機生活，謝清波夫婦感謝「老天爺賞飯吃」- 葉思吟提供

雖然如此，但整體而言，這些年，遇上向他們看齊的鄰田耕種者有增無減，也無形中鼓舞他們願意持續認養土地、分享等待時機成熟才採摘的哲學，傳揚生生不息天道，讓更多人體悟有機生活的美妙。如今閒暇時間多了，他們也參與花蓮縣政府、鳳榮地區農會等推廣活動與課程，藉由豆腐、豆腐乳等多元豆製品，接觸來自各地消費者，一同品味有機食品的甘甜喜樂。

■ ■ ■ 圖 / 月眉橋生態農場提供

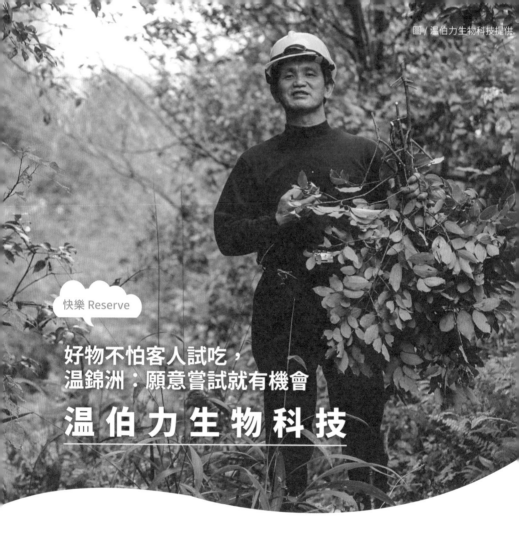

快樂 Reserve

好物不怕客人試吃，
温錦洲：願意嘗試就有機會
温伯力生物科技

農場資訊

温伯力生物科技

⌂ 花蓮縣鳳林鎮中正路二段 349 號
☎ 03-876-1388

冬天暖陽的午後，車行進入鳳林鎮的馬路旁，一陣淡淡肉桂 葉香氣傳來，打破對肉桂刺鼻味的刻板印象。兩位上了年紀的工人正忙著梳理肉桂葉，一片片堆疊起來，數量雖然不多，但已經預告今年採收季來到。

斗大的「温伯力生物科技」店面招牌，很難不讓人注意。只是，停下車來詢問的通常是熟客，或者說是「內行人」，請教「是否還有新鮮肉桂粉」、「肉桂精露的健康效用」等等，遠從北部來的過客不乏少數，主人温錦洲先生忙裡忙外，拿出店內好物，內服吃喝的，或者外敷擦抹的，無不大方邀請來客試試。

克服辛辣感，用熱情誠信打動人

温錦洲表示「一般人對肉桂存在一種先入為主的概念」，萃取後帶點辛辣的口感，並不容易被消費者接受，所以，多年來，他在種植、推廣肉桂的好處外，更多心思放在如何透過生技研發、不同產品結合，將肉桂的效用加以多元發揮；也因此，他投入許多時間學習、進修、研發，造就如今肉桂產品包羅萬象，從肉桂糖、茶包、精露、磨粉或牙膏等應有盡有，每一樣都好比他的孩子，細心呵護、親上第一線全力行銷。

▼ 圖 / 温伯力生物科技、葉思吟提供 ▼

而只要願意上門瞧瞧的客人，他都會緊緊抓住，「因為土肉桂這樣東西真的對人體很好」，溫錦洲表示，土肉桂萃取後的膠質，能有效緩解長期飽受胃潰瘍和胃食道逆流的困擾，回流客很多；但他為了不讓人把土肉桂僅定位在藥材和香料上，嘗試擴增產品多元化，並在包裝行銷上下功夫，瓶裝符合環保處理規定，無論是肉桂洗髮精、柑仔糖或茶葉蛋，均飽藏他滿滿對土肉桂的愛。

▲ 圖／溫伯力生物科技、葉思吟提供 ▼

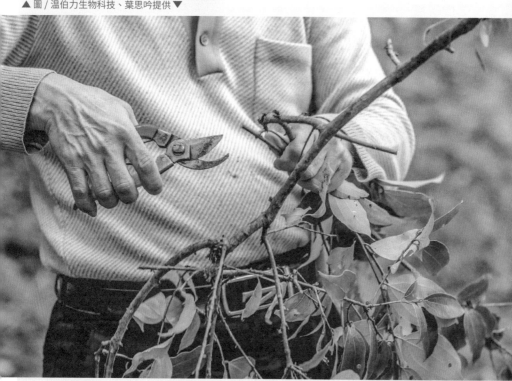

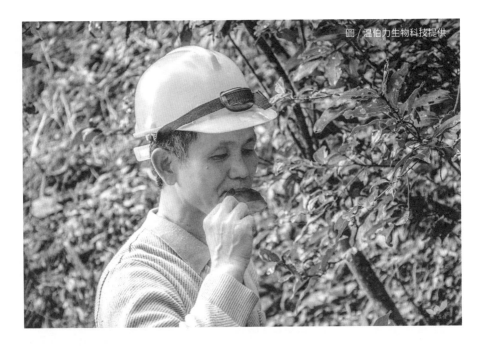

圖 / 溫伯力生物科技提供

傳承父業，精進智能勤修雙碩士

溫錦洲算是花蓮縣鳳林鎮第四代移民，今年剛好是家族遷徙到

鳳林的第 106 年，20 多年前，從事造林業的父親看好土肉桂未

來，開始栽植，民國 90 年溫錦洲返鄉接手後，民國 91 年成立

產銷班，出任班長帶領團隊，透過修剪肉桂樹幹的枝幹，在天然

前提下，促進產能也方便採收，種種農技上的改良，除讓他成為

無毒農業代表，也榮獲花蓮縣模範農民殊榮。

其實，溫錦洲一度戲稱自己是「敗家子」，當年他前往南非投資賠

了 3000 多萬元，而後為了研發土肉桂的專業智能，陸陸續續投

入不少資本與時間，大手筆令旁人不免擔心。回鳳林後，他先後

前往經濟部、東華大學參加人力培育訓練等，因此開啟他與曾耀

銘教授、農改場的蔡月夏技佐等機緣，並在他們鼓勵下，潛心投

入土肉桂事業，成立生技公司，受到經濟部等補助輔導，逐漸嶄

露頭角。

圖 / 温錦洲自嘲敗家子，在南非投資失敗後，回台從培訓開始研究土肉桂 - 温伯力生物科技提供

圖 / 温伯力生物科技提供

圖 / 深山裡的土肉桂約 3 萬株，人工採收不易 - 温伯力生物科技提供

守法驗證，滿懷開心往前跑

然而，越學越覺得不足，沒讀過大學的溫錦洲，以五專同等學歷，連續考了兩年，在 42 歲時才考進朝陽大學應用化學系研究所繼續深造。學以致用，以補足先天專業的不足。

此外，爲了補足農場經營管理上的不足，他連續三度叩關報考國立屏東科技大學農企業管理研究所，皇天不負苦心人，終於讓他一償心願。求學期間遇上指導教授段兆麟老師細心指導下，互動良好。段兆麟教授現在是該公司的休閒農業生機義務顧問；黃卓治教授則輔導該公司的研發和成分分析，對溫錦洲的事業助益頗深。

歷經往返奔波求學之路考驗，加強本職學能，也取得碩士學位，讓他在土肉桂生技產品研發上大有斬獲；無論是加工、打粉、蒸餾、有機檢驗等流程均確實掌握，同時嚴守品質信用擺第一，凡事均講究符合法規要求的原則，一步步成就現在的事業規模，民國 97 年榮獲屏東科大頒發傑出校友，經常有學校單位前來請益合作。

有機種植的土肉桂樹林約 3 萬株，但是位處深山裡，陡峭山坡採收不易，「可以想像更不會有太多人工干預生長的情況」溫錦洲補充道，每年產能更受到人工短缺、採收季節限定等因素影響，種種現象點出他的土肉桂天然野放，卻又得來不易。不過，雖然面臨農村工人人力不足，產能無法追上需求的窘境，但溫錦洲的熱情好客未曾消減，「我做得很開心，擺市集旨在交朋友」，日復一日，持續奔跑著，在土肉桂這條路上，前方還有他期待完成的大夢想。

吟軒茶坊

🏠 花蓮縣玉里鎮觀音里 14 鄰高寮 300 號

📞 03-885-2399

快樂 Reserve

吟軒茶坊

圖 / 花蓮縣政府提供

花蓮縣玉里鎮特用作物產銷班第 4 班

吟軒茶坊

最少的干預
就是人與自然最好的相處模式

「我都說，我是被吳寶春害到。」熱情拿出菊花茶招待的吟軒茶坊主人黃明僎，在淡淡的清香中，玩笑的說著。吟軒茶坊的高山油菊，是他們最供不應求的商品。當初雖然都是謹守友善環境、無毒農耕的方式栽種，卻也曾出現連二十斤都賣不出去的窘境。後來因為知名麵包師傅吳寶春的慧眼，吟軒茶坊的高山油菊，成為眾多企業指名，願意排隊等候的最熱門商品，甚至曾經訂單多到來不及供貨！黃明僎常笑說是被吳寶春害到，就是這個原因。

排斥務農的他，卻為家族的務農事業帶來翻轉

黃明僎的父母，原本是在嘉義作造林的生意。後來由於當時政府的推廣到了花蓮，卻因為後續輔導毫無作為，成為政策下的犧牲者。造林事業遇到嚴重打擊，他們只好在赤科山轉作金針，維持家庭的生計，養育孩子。

目睹這些變故的黃明僎，年輕時心中對於從農是非常排斥的。但在外頭闖蕩了幾年，發展不太順遂，也由於父母年邁，身體漸衰，二十六歲那年，還是回家，一肩扛起家庭的重擔。當年，金

針的價格很好，很多農民都靠著金針成爲有錢人。但是在外闖蕩過的黃明僕，藉由經驗培養出來的直覺，察覺到金針產業出現沒落的徵兆。考量到赤科山的氣候適合栽種茶樹，與自家既有的製茶經驗，黃明僕於是決定改投入種茶事業。

這項決定，讓他們家成功避開了因爲市售金針二氧化硫超標事件，而導致的金針崩盤事件。由此也顯見黃明僕在農產上的敏銳目光。

閒雲野鶴的心境，讓他走上有機共存的道路

黃明僕一直很追求「閒雲野鶴」的心境。他們家裡的後院有個小小庭園，務農閒暇之時，可以在裡面休憩。栽製庭園的過程當中，黃明僕也開始感受到與自然共存的和諧氣氛。後來政府在民國九十二年推動無毒農業，體認到友善環境重要性的黃明僕，對政策就此響應！茶園不再噴灑農藥，也不再使用化學肥料，降低所有人爲干擾環境的因素。

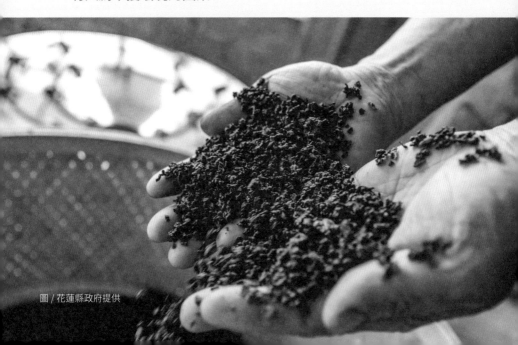

圖／花蓮縣政府提供

/ 因閒雲野鶴的心境，開始有機農業 - 花蓮縣政府提供

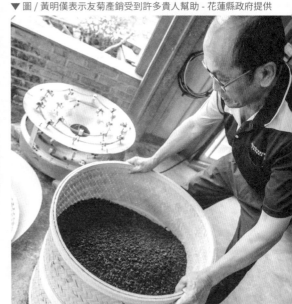

▼ 圖 / 黃明僕表示友菊產銷受到許多貴人幫助 - 花蓮縣政府提供

他笑說：「那時候我鄰居都說我很懶惰，整個茶園沒看到茶，都是草。」

某天黃明僕發現路邊的一種小菊花，散發出沁人的清香，帶回家嘗試拿來泡茶，風味也非常好！研究後，得知這是赤科山的原生小油菊。因為是原生種，不如市售的外來種杭菊容易受害蟲侵襲，黃明僕思考後，認為這是可發展的事業，於是成為了台灣最早開始培育有機無毒菊花茶的農民。

吳寶春的慧眼，讓辛勞終於有了回饋

雖然茶葉的發展一直有穩定的成績，但額外拓展的菊花事業，並沒有順風順水。市場還是習慣既有的杭菊，黃明僕所栽培的原生小油菊，當時無法受到顧客的青睞。如同開頭前述，曾有連二十斤都賣不掉的慘況，還是因為友人們的友情幫助，才終於賣完。

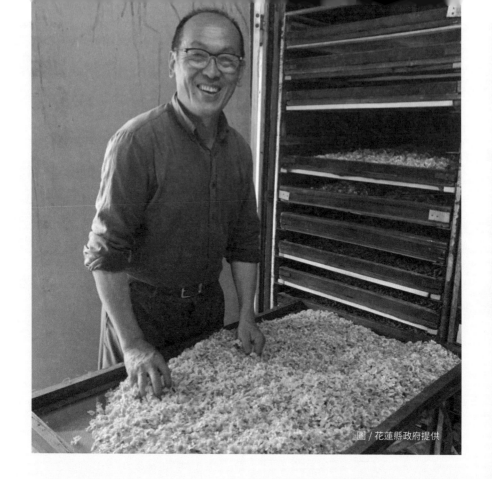

圖／花蓮縣政府提供

黃明僕雖然有點沮喪，但還是默默耕耘栽培，相信好產品，終會有受到賞識的一天。

這天，就是吳寶春到來的那天。

當初和吳寶春接觸時，因為不熟烹飪領域，黃明僕還不知道他的來頭有多大。後來吳寶春認可他菊花的品質，帶回去作為麵包的配茶。報紙刊登出來，黃明僕回憶，那天電話響個不停，他們夫妻倆光是接電話記訂單，就忙到來不及處理原本的工作。

在口碑建立後，甚至有企業因為訂不到菊花，直接和黃明僕談契作合約，預定兩年後的油菊，就這麼一路訂了十幾年。由於訂單爆量，黃明僕開始增加菊花的產量，但曾經沒有拿捏好，又種出太多。幸好，因為黃明僕與人交際來往的誠懇態度，讓和他合作的廠商們都相當願意幫助他，紛紛協助宣傳，也指導黃明僕如何行銷。

「這些人，都是我的貴人。」黃明僕感念的說。

在有機耕種的道路上，黃明僕從自身，到作物，追求的都是自由自在。用最少的干預，讓自然孕育出他們最純淨的產物，黃明僕相信，這就是人與自然相處最好的方式了。

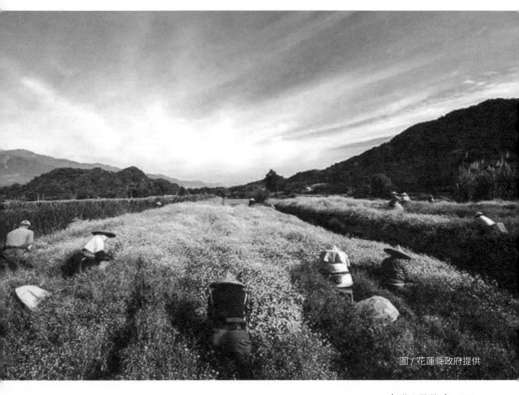

圖 / 花蓮縣政府提供

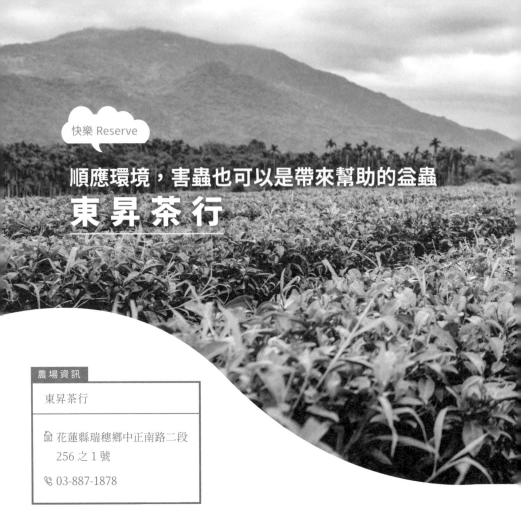

快樂 Reserve

順應環境，害蟲也可以是帶來幫助的益蟲
東昇茶行

農場資訊

東昇茶行

⌂ 花蓮縣瑞穗鄉中正南路二段
　256 之 1 號

☏ 03-887-1878

「我的田裡面喔，晚上的時候，你看到很多雙亮亮的眼睛，都是小野兔！」

東昇茶行的負責人粘阿端，講到自己的有機茶園生態圈的野兔，歡喜中，也帶著一點自信。因爲野兔的生存需要足夠乾淨的水土，一有農藥，就會令牠們喪命。而野兔的出現，正是粘阿端對於建立純淨有機環境有成的「明證」。

圖／花蓮縣政府提供

經歷家族事業的風光，承接的那刻卻被迫轉型

粘阿端有八個妹妹，一家全是女孩。因爲家無男丁，身爲老大的她，早早就養成了獨立自主的性格。他們原本是彰化人，後來跟著爸爸移居到花蓮，從鳳梨，種到茶樹。勤奮的粘爸爸，配合政府的推動，成爲當時最早的茶農，並且在三年就做出亮眼的成績。之後他們不只種茶，也開始跟新北坪林、南投鹿谷合作，開始學習加工做茶。讓整個產業鏈更加成熟。

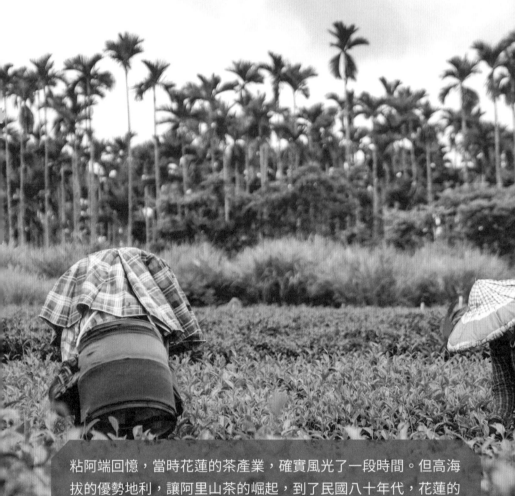

粘阿端回憶，當時花蓮的茶產業，確實風光了一段時間。但高海拔的優勢地利，讓阿里山茶的崛起，到了民國八十年代，花蓮的茶產業，就逐漸沒落了。這時，粘阿端已經在茶廠裡幫忙了 20 多年，對於各項技術與知識都駕輕就熟。於是粘爸爸就將 42 公頃的茶園，交棒給了最成熟獨立的粘阿端。

眼見收益逐漸萎縮，只是繼續守成，最後可能連員工的薪水都付不出來。這讓粘阿端決定從異業下手。他想到自己小時候看過花蓮有許多的老咖啡樹，就和粘爸爸一起到處尋找，移植到自己的茶園，開始做咖啡的銷售，以此開拓收入。

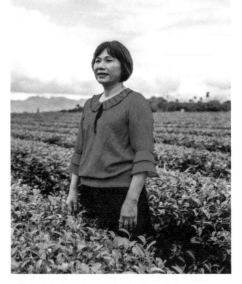

因為咖啡，踏入有機

最初栽培咖啡，粘阿端是有在使用除草劑的，但她發現這對咖啡傷害太大，決定將咖啡轉做有機栽培。粘阿端想著：既然咖啡走上有機這條路，不如讓既有的茶園也加入吧！就是當時這樣一個簡單的念頭，讓東昇日後成為了花蓮最大的有機茶行。

「原本是做慣行的，改作有機以後，那個草真的是 ...」回想起當時的境遇，粘阿端露出餘悸猶存的表情。因為技術還不成熟，轉作有機的第一年，草與蟲，幾乎可以說是瘋長！逼迫粘阿端耗費大量的人力去處理。

某年茶園裡的茶葉，被一種叫做小綠葉蟬的害蟲啃咬得相當嚴重，外型都被破壞碎散，幾乎不可能拿出去販賣。但小綠葉蟬的叮咬，雖然使得茶葉水分逐漸散失，蘊含甜度卻因而上升，讓粘阿端聞到一股淡淡的清香。她突然動念：不如，把這些茶葉拿來做紅茶。這種甜度較高的茶葉，經過發酵後，會有明顯的蜂蜜、花蜜的氣味，再經由後續的降除苦澀的處理，就成了甘甜好喝的蜜香紅茶。

發現小綠葉蟬對茶葉帶來的幫助，粘阿端開始在採收茶葉時，等牠們吃到一定的時間，才去把茶葉採收下來。整個茶園，也整頓成一個良好的生態圈。原本的害蟲，變成對茶園有幫助的益蟲。這個機緣讓粘阿端體悟到：「做有機，不該與自然對抗，而是要順應環境。」

生態環境的完善，才有穩定產出的可能

其實蜜香紅茶剛開始的三年，栽種非常不順利。因為小綠葉蟬無法指揮，他們有時吃，有時不吃，或東吃一點、西吃一點。完全無法讓茶葉有穩定產量，幸運的是，恰逢當時統一企業推出舞鶴茶系列飲品，使用東昇茶行的茶葉。這項合作，讓粘阿端得以在栽種蜜香紅茶的轉型期生存下來。她感念地說：「所以做有機讓我感覺到，心善的話，老天爺還是會幫你的。」

在用心觀察後，粘阿端逐漸掌握到引導小綠葉蟬的技術，「種什麼植物去吸引牠？什麼時候除草，什麼時候留草，我都花了很大的心力去拿捏。」幾年下來，成功打造出小綠葉蟬的生態圈，蜜香紅茶的產量，也就跟著趨於穩定了。

▼ 圖 / 花蓮縣政府提供 ▼

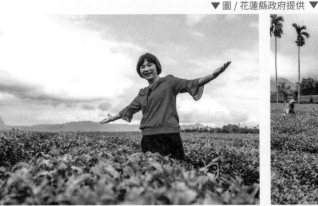
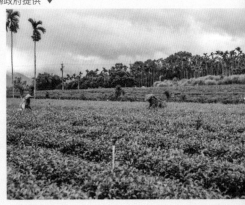

但茶園中的害蟲，不會只有小綠葉蟬，例如薊馬，也是茶農聞之色變的主要蟲害。在確認了什麼蟲是好的，什麼是壞的，就必須拿不同的植物來誘導他們。例如為了吸引薊馬，粘阿端就在茶園的邊邊種植了一些牠們喜歡的高山小油菊。但這造成一項插曲：沒有噴灑農藥的菊花，卻長得更漂亮了！粘阿端便用這些菊花，又研發出了高山菊品系列。

無心插柳，反而讓她創造出了優質的新產品。粘阿端笑說，人們不只被茶葉吸引，也很多是來跟她請益學習茶園管理的學問。

從傳統茶種，變成世界冠軍

台灣早期的喝茶文化，有身分地位的人其實比較看不起紅茶。東昇茶行在民國 72 年就開始有門市，當時店裡主要販售的，是烏龍茶。一直到民國 88 年，粘阿端研發出蜜香紅茶，剛開始想給客人喝，有些顧客聽到紅茶，還會生氣、排斥。粘阿端這時就改變方式，先給客人喝烏龍茶，之後順勢拿出蜜香紅茶，也不說明，讓客人的舌頭直接去感受。她笑說：「有客人喝完了以後，說他如果早知道這麼好喝，就說先泡這個了。」

口碑逐漸擴散，粘阿端也沒有疏於精進，幾年下來的持續改良，在民國 95 年，東昇茶行和姊妹店嘉茗茶園，聯手在世界製茶比賽紅茶組，以蜜香紅茶榮獲金牌獎！之後參加國際茗茶評比，更在紅茶組拿下四面金質獎！

舞鶴台地的蜜香紅茶，從此聲名遠播

訪談中，粘阿端也特別感謝徐榛蔚縣長，因為這幾年徐縣長積極的推廣花蓮農特產品，也讓蜜香紅茶打開台北的市場，到世貿展場販售時，甚至火紅到其他的茶行都不想在東昇茶行旁邊擺攤。

從扛住低潮的家庭事業，到成為花蓮名氣最大有機茶莊的負責人。閒不下來的粘阿端，說自己未來還想成立一家專門使用東昇茶葉的飲料店，裡面全都是各種有機的茶葉品項。她希望，讓台灣人，都可以用輕鬆、便利、平價的方式，喝到台灣最天然，帶有果蜜味的蜜香紅茶！

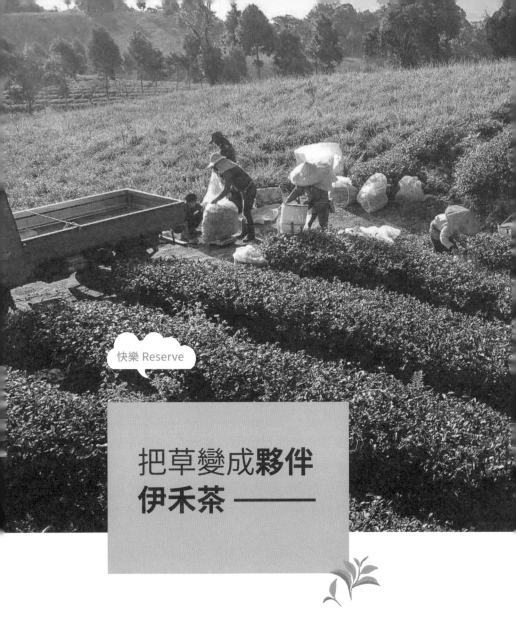

快樂 Reserve

把草變成夥伴
伊禾茶 ———

農場資訊

伊禾茶　　　🏠 花蓮縣玉里鎮觀音里 14 鄰高寮 280 號　　📞 03-885-1903

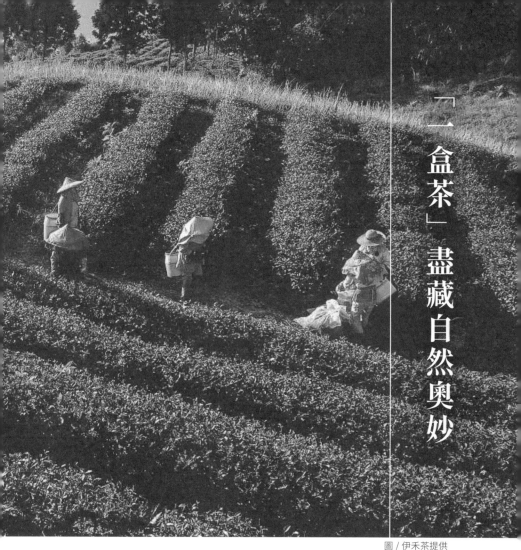

「一盒茶」盡藏自然奧妙

圖／伊禾茶提供

讓草自然生長，把土地慢慢養活回來，蜜香紅茶的秘寶「小綠葉蟬」也漸漸出現，歷經數個寒暑，逐漸形成生態平衡，也孕育出甘甜「伊禾茶」。這款茶名取自兒女名字中各一字，也是「一盒茶」諧音，源自一種心願，也是對未來的承諾。

圖／伊禾茶提供

圖／伊禾茶提供

圖／伊禾茶提供

茶園位處赤科山上，主人黃文諄傳承自家族第三代，累積 20 多年的製茶經驗，2017 年起，他和太太陳思彤決意轉型有機種植，從不習慣雜草叢生，被長輩叨念疏於管理，土質和環境逐漸活化，草與蟲共生平衡，形成自然循環，採收製作後的茶葉較慣行農法層次更為豐厚，甘甜不澀好滋味，慢慢開闢出一條不同於傳統的美麗山徑。

圖／伊禾茶提供

等待，讓一切變好

草長高後，方便小綠葉蟬躲藏停留，由於牠
們會吸食嫩葉，茶樹為了生長及生存，因
此促成茶葉分泌一種特殊的成分，2,6- 二甲
基 -3,7- 辛二烯 -2,6- 二醇的天然氣味可以
引誘出小綠葉蟬的天敵「白斑獵蛛」來保護自
己，久而久之促進生態平衡。而這種茶樹生
成的特殊成分，即是製作蜜香紅茶的獨特香
氣由來。換言之，在有機農法中，草從傳統
上被認為是「損友」角色，搖身一變為夥伴，
只是，轉型過渡時期需要多點耐心和信心最
終會相信：等待是值得的。

圖／伊禾茶提供

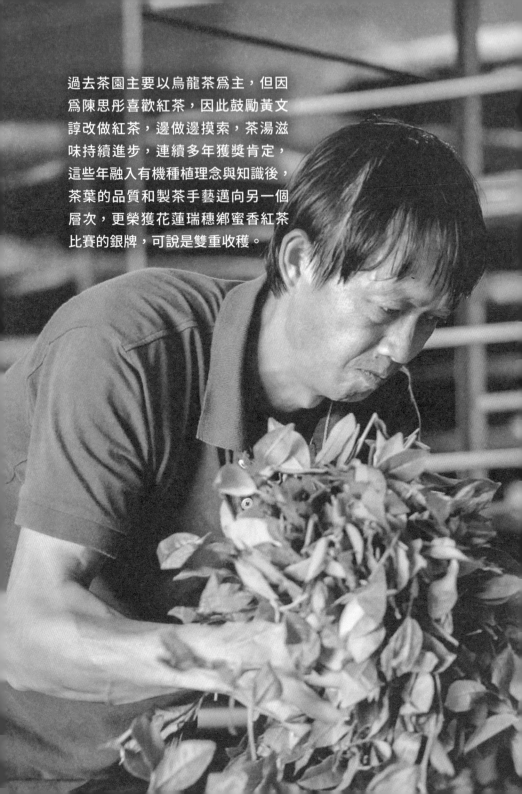

過去茶園主要以烏龍茶爲主，但因爲陳思彤喜歡紅茶，因此鼓勵黃文諄改做紅茶，邊做邊摸索，茶湯滋味持續進步，連續多年獲獎肯定，這些年融入有機種植理念與知識後，茶葉的品質和製茶手藝邁向另一個層次，更榮獲花蓮瑞穗鄉蜜香紅茶比賽的銀牌，可說是雙重收穫。

圖／積極參與政府推廣活動，辦理揉茶體驗 - 伊禾茶提供

茶旅。尋找有緣人

不過，茶品和滋味提升，仍待有緣人和有心人收藏。「伊禾茶」的一盒茶價值，相信行家會懂，陳思彤認為，只要做出特色，自然能吸引喜歡的人。他們也透過多元化行銷策略，例如一日茶旅體驗，帶領參與者消費者從採茶、揉茶、品茶到茶食 DIY，最後讓他們帶回自己親手作的蜜香紅茶，除了實際感受茶農生態和做茶人的辛苦外，每當泡茶時也能因此回味無窮。

除了小型體驗活動，他們也積極參與政府單位活動，例如攜手玉里鎮公所舉辦農業輕旅行，帶領民眾體驗手揉茶樂趣，力行互助共好，也從中慢慢發展出屬於「伊禾茶」獨特的茶旅行程。

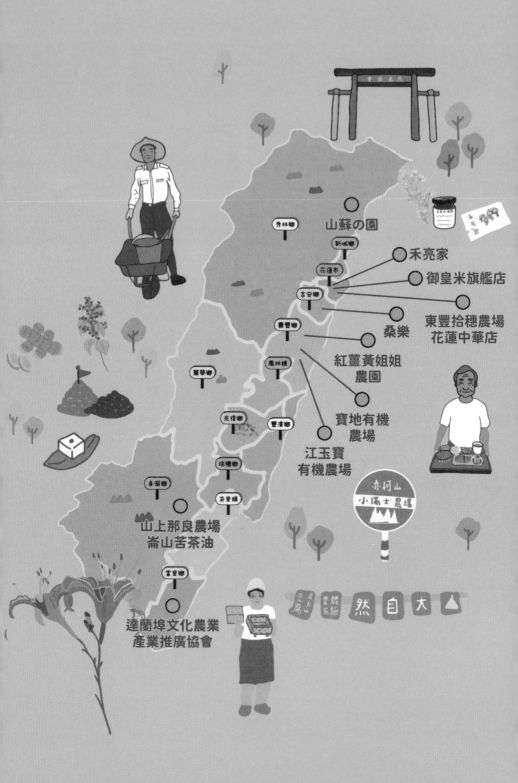

秀林鄉　山蘇の園

新城鄉

花蓮市　禾亮家

吉安鄉　御皇米旗艦店

東豐拾穗農場
花蓮中華店

壽豐鄉　桑樂

鳳林鎮　紅薑黃姐姐
農園

萬榮鄉

光復鄉　豐濱鄉　寶地有機
農場

江玉寶
有機農場

瑞穗鄉

卓溪鄉　玉里鎮

山上那良農場
崙山苦茶油

富里鄉

達蘭埠文化農業
產業推廣協會

好物好釀

Chapter 03

花蓮純淨的水土，用心的農人，孕育優質農產。
來花蓮，品花蓮，品嘗花蓮的好物好釀。

隨著禾亮家純露、環香
——感受香草的美妙氣息

農場資訊

禾亮家

🏠 花蓮縣花蓮市明智街 110 號

📞 0975-377-615

圖／葉思吟提供

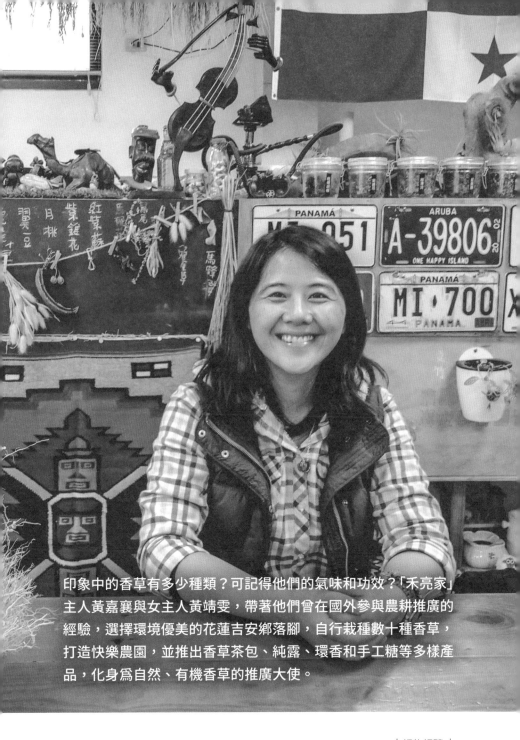

印象中的香草有多少種類？可記得他們的氣味和功效？「禾亮家」主人黃嘉襄與女主人黃靖雯，帶著他們曾在國外參與農耕推廣的經驗，選擇環境優美的花蓮吉安鄉落腳，自行栽種數十種香草，打造快樂農園，並推出香草茶包、純露、環香和手工糖等多樣產品，化身爲自然、有機香草的推廣大使。

常見的百里香、薰衣草、香茅、馬鞭草、薄荷、羅勒、天竺葵等，都是「禾亮家」的基本款，另有香蜂草、岩蘭草、馬郁蘭等特色品項，根據季節性，他們會將這些香草結合自家種的米糧，製作成精緻飯糰，或者混合蔬果，打製成色彩繽紛的果汁，蘊含美麗又健康理念，十分討喜。

不施肥，留住天然香氣

礙於身處亞熱帶的花蓮，適合種植的香草品項有限，但黃嘉襄更堅持自然、有機栽植方式，主要是不希望施肥稀釋掉原本天然的香氣；再者，考量香草葉片經常被拿來直接入菜、鮮嘗、混打果汁，或者透過蒸餾製作成純露等，唯有天然栽植才能確保品質和食用健康。

圖／禾亮家提供

為了縮短消費者和香草植物的距離，他們隨著四季調製出獨特香草茶包，例如玫瑰薄荷茶、芳香果香茶，融合不同品項香草，只需以熱水沖泡，即能品嘗到清香甘甜的茶飲，令人心情為之愉悅，廣受女性消費者青睞。

純露，比你想像的豐富

香草純露是「禾亮家」這兩年力推的農產加工品。透過蒸餾的方式，萃取出香草的香氣和精露。黃靖雯表示，根據歐洲香草研究專家指出，純露可以直接噴在身上，香氛能夠增添日常生活情趣，或者直接滴入水中飲用，具有某些療癒作用，加上有機栽種相形安全，推薦大家試試看。

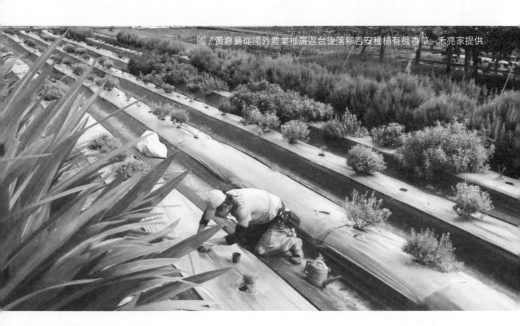

圖 / 黃嘉襄從國外農業推廣返台後落腳吉安種植有機香草 - 禾亮家提供

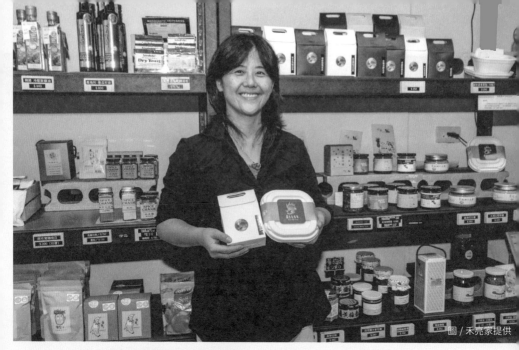

圖／禾亮家提供

▲ 圖／禾亮家、葉思吟提供 ▼

萃取自香草香氣的環香，則能帶給空間滿室的馨香，尤其天然種植散發出的氣息格外淡雅樸質，伴隨使用者心情變化。此外，除了開發多元的香草產品，「禾亮家」也提供導覽、手作體驗，除深入介紹香草的特性外，也透過搓飯糰的方式，加深參與者對食用香草的認識，學會與自然中花花草草共存的智慧。

圖／葉思吟提供

玫瑰洛神拉西 lasi（優格飲）

—— RECIPE ——

[成分]

醃製的洛神蜜餞 約 4 朵

原味優格優格乳 2/3 杯

玫瑰天竺葵葉子（一起打進去一片，另外
裝飾一片） 共 2 片

噴滴一圈玫瑰天竺純露（上桌前噴）

冰塊 若干

女主人黃靖雯：

過去在國外喝到很喜歡，
也會加鳳梨。

純露：就玫瑰天竺葵來
說，外用就是保溼，內
服可針對婦科保養，女
生朋友喜歡。香氣比起
其他純露更具有花香氣，
適合夏天噴臉保溼。

薑黃香料飯糰

RECIPE

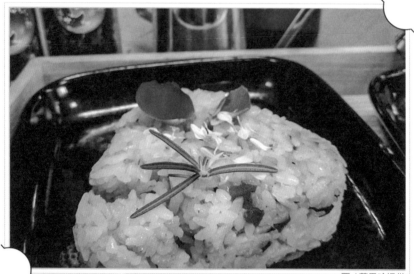

圖／葉思吟提供

[成分]

禾亮家（台梗 16）自家產米

薑黃香料和米（一小匙＋三杯米）

香蘭與月桃（一、兩片主要是香氣）

香料（薑黃、丁香與綠荳蔻，先拌炒過）

[作法]

香料先炒過，再放進香草，再拌米（半熟）後放電鍋蒸熟，做成米飯或者飯糰均可。最後在飯裡或表面撒上一些堅果或果乾。再以三角形模子塑出製成飯糰外型即可。

女主人黃靖雯：

以前在中東的時候，在飯上會灑上堅果與葡萄乾等果乾。回台灣後也會經常這樣入飯。

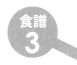
Parsely
巴 西 理 南 瓜 子 油 飯 糰
RECIPE

[成分]

香草：巴西理（歐美料理中常見，西方人稱歐芹，有助於抗氧
化、發炎，含蘿蔔素）

南瓜子油，一小湯匙（增加香氣）

[作法]

煮熟的米飯拌入南瓜子油，再加點鹽巴＋巴西理，內餡配料視當
天手邊食材而定，例如原住民刀豆，主要以蔬食或菇類為主。

通常會再放入檸檬百里香（具提神、抑菌、抗發炎效果），或者
馬玉蘭（可幫助消化），搭配巴西理呈現出兩種不同香氣。

圖 / 葉思吟提供

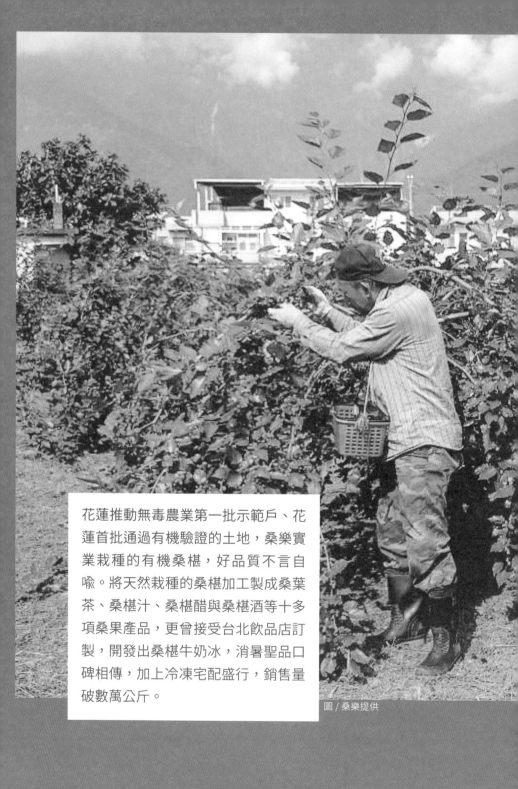

花蓮推動無毒農業第一批示範戶、花蓮首批通過有機驗證的土地，桑樂實業栽種的有機桑椹，好品質不言自喻。將天然栽種的桑椹加工製成桑葉茶、桑椹汁、桑椹醋與桑椹酒等十多項桑果產品，更曾接受台北飲品店訂製，開發出桑椹牛奶冰，消暑聖品口碑相傳，加上冷凍宅配盛行，銷售量破數萬公斤。

圖／桑樂提供

桑樂桑椹酸甜好滋味

——擄獲都會人的心

農場資訊

桑樂

🏠 花蓮縣吉安鄉中正路二段 126 號

📞 03-851-1928

民國 89 年成立花蓮市桑椹產銷第一班，籌建桑果加工廠，並創辦「桑樂」品牌，並於民國 91 年通過慈心有機驗證，民國 93 年入選花蓮縣府「無毒農藥」示範農家，一步一腳印，從自身實踐，進而帶動其他農友一起轉型有機栽培，提升桑椹的附加價值。「桑樂」的桑椹果醬、桑椹果汁，即曾榮獲 2000 年中華民國消費者協會「千禧金牌獎」。

養生聖果蘊含營養

「桑樂」產品行銷上指出，桑椹又被稱為「民間聖果」，不僅酸甜可口，也蘊含豐富營養，內含多種維生素如維他命 B1、B2、C、A、D 及葡萄糖、蘋果酸、胡蘿蔔素、鈣、鐵與多種胺基酸等，有助於增強代謝、提高免疫力。

圖／桑樂提供 ▼

為實踐有機生產，「桑樂」採取插枝方式栽種，初期僅在春季採收，以維持品質和產能，如今已慢慢發展為分區栽種，一般樹齡不超過六年，維持每天除草管理，以維持穩定產量。他們也致力有機商品的包裝設計，自行採購貼標機、噴印裝置等具環保規格設備，希望能提升能見度，更完整推廣理念，爭取更好價格回饋小農。

多元拓展跨足海外

「桑樂」持續研發提升桑果的加工技術、穩定品質，提供優質桑椹系列產品，並協助花蓮桑椹產銷班第一班，規劃設置 7 處桑椹觀光採果體驗示範園區，跨足休閒農業多角化經營。

▲ 圖 / 桑樂提供 ▼

近年來，「桑樂」積極參與各類農特產品展售促銷活動，拓展海內外市場，陸續行銷到香港、新加坡、中國大陸、日本等地，同時善用網路行銷，系列商品在全台農會超市聯盟銷售體系、農會超市，以及台糖、微風廣場、有機產品專賣店與花蓮地區農特產品專賣店等均有販售，廣受消費者喜愛肯定。

圖／桑樂提供

圖 / 東豐拾穗農場提供

東豐拾穗農場
文旦啤酒 ——

農場資訊

東豐拾穗農場 - 花蓮中華店　　🏠 花蓮縣花蓮市中華路 96 號　　📞 03-833-0668

「旦是柚奈何」

飲一杯「旦是柚奈何」啤酒，
感受天然果實融入小麥釀造的天然美味。

花蓮東豐拾穗農場出品的文旦啤酒，以文旦、小麥和啤酒花為基底，經過自然醱酵，成就獨特清爽滑順香氣，入喉除了小麥的回甘韻味，口齒間盡是柚子天然香氣。至於取名「旦是柚何奈」，明眼人一聽不免會心一笑，原來短短幾個字，意在反映這款啤酒背後的文旦農內心話。

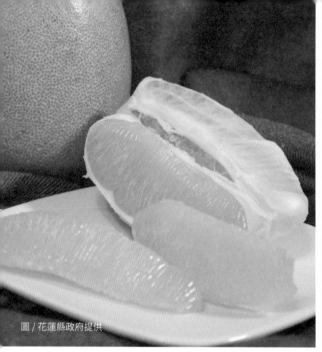

圖 / 花蓮縣政府提供　　　　　　　　　　　　圖 / 東豐拾穗農場提供

不同於市售柚子啤酒多採額外將柚子的味道加進啤酒裡作法，「旦是柚何奈」啤酒是將柚子皮直接和小麥一起釀造，因此保留了獨特又天然的柚子香氣。有鑑於文旦產銷長期面臨果相不佳的次級品無處去、以及秋節過後銷量瞬間下滑，造成報銷或滯銷的問題，十分可惜。

為此，東豐拾穗農場總經理曾國旗透過農產加工方式，嘗試提高作物附加價值，透過和宏捷食品有限公司合作，陸續開發出柚皮糖、文旦蜂蜜牛軋糖、文旦酥等衍生產品，多元豐富，拉長柚子的產品壽命與農業戰線。

同時間，藉由「水旱輪作」提高土地產量，而逐年增加小麥產量後，適逢近年來精釀啤酒開始流行，因此嘗試把文旦與小麥結合，攜手新竹啤酒廠異業結合、橫向串連，在 2018 年推出文青感十足的「旦是柚何奈」精釀啤酒。

首批 6600 支啤酒，在一週內銷售完畢，供不應求，大大提振士氣，如今銷售量持續穩定。農場內也設計有機小麥工藝釀造體驗活動，安排參訪者踏查產地、參與小麥從糖化到榨取的釀造程序，實地體驗新鮮食材發酵後的天然風味。

至於令人心生好奇的啤酒取名靈感，「無奈」一詞道出農民長年面對柚子產季供銷失衡的心情感受，「旦」和「柚」則是容易讓人直接聯想到文旦柚，因此命名為「旦是柚何奈」，獨特創意獲得熱烈回響。除了深受「旦是柚何奈」啤酒的清爽風味吸引外，許多消費者更鍾情該款啤酒罐上的文青風格設計，回購率高，尤其是夏日冰鎮過後再入口，身心瞬間清涼，淡雅柚香更帶來好心情，保證回味無窮。

/ 用自家身產的文旦柚及小麥釀造啤酒，首批一周
旋即銷售完畢 - 東豐拾穗農場提供

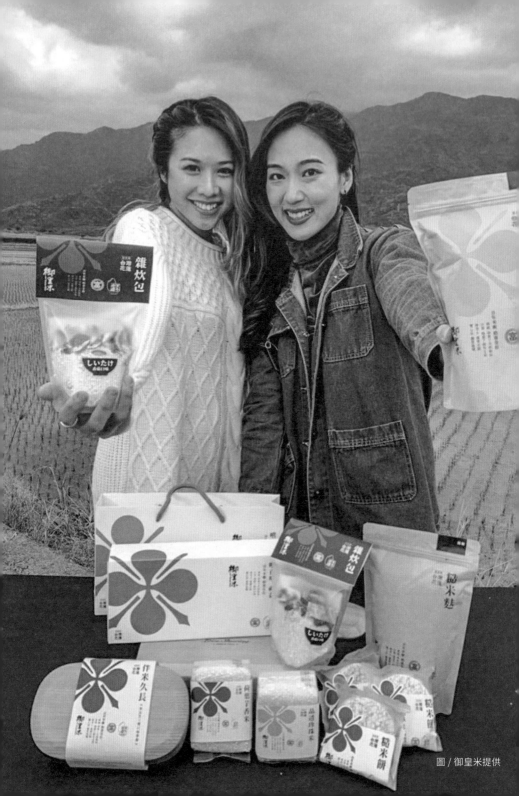

御皇米巧變
兩份米食譜

農場資訊

御皇米旗艦店

🏠 花蓮縣花蓮市建國路 117 號

📞 03-833-6886

以富里為主要基地契作的御皇米，有機米品項推出有機白米、有機糙米選項。有機白米為高雄 139 號米品種，耕種期間不施用農藥及化學肥料，周邊土質和土壤均通過檢測，也取得有機驗證單位認可；如此種植出來的米品香氣濃厚，咀嚼後清甜，軟硬度適中，從中能品味到有機種植的獨特美味。

御皇米有機糙米則質地緊密，富含膳食纖維，煮飯前先以冷水浸泡 30 ～ 40 分鐘後再放入鍋中，口感更佳，富含豐富的礦物質和維生素，適合重視健康和養生者嘗試。

一位來自香港的食譜作家李美怡，曾駐村富里，並選用御皇米製作米食變化，開發出蔬食糙米餅漢堡、蔬食飯糰三兄弟兩種深受喜愛的食譜，並大方公開分享。

食譜 1

蔬食糙米餅漢堡（兩人份）

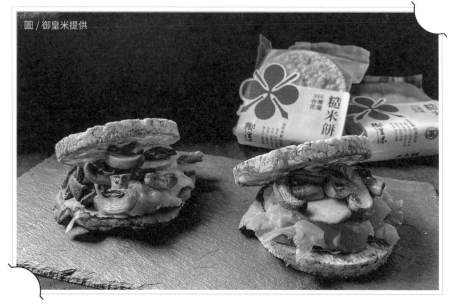

圖 / 御皇米提供

RECIPE

[材料]

糙米餅 4片

南瓜 1/4個（約250克）

洋蔥 半個

酪梨 半個

白蘑菇 8顆

沙拉菜 2小把

[調味料]

青咖喱粉 4湯匙

鹽 1茶匙

糖 1茶匙

黑胡椒粉 適量

[做法]

1. 徹底洗淨沙拉菜，瀝乾水。

2. 剖開酪梨，挖走核；取出果肉，切片。

3. 剝去洋蔥的皮，去根，沖清，切丁。

4. 把白蘑菇切片。

5. 以中火預熱平底不沾鍋，炒香步驟 4，約 2 ～ 3 分鐘，加點黑胡椒粉，待用。

6. 去掉南瓜的皮和籽，清洗乾淨，切成小塊。

7. 再以中火，放入步驟 3，於平底不沾鍋中，炒 1 分鐘後，倒進 1 湯匙的橄欖油，和步驟 6。炒一炒後，加入調味料（咖喱粉、鹽和糖）和 1 茶杯的清水，攪拌均勻，蓋上鍋蓋，煮 8 分鐘。醬汁收乾後，關火。再把南瓜弄成泥，放涼待用。

8. 在一片糙米餅上，平鋪一點步驟 1，以及步驟 2、7 和 5，最後放上另一片糙米餅，完成。

[工具]

- ☐ 切菜刀
- ☐ 砧板
- ☐ 平底不沾鍋
- ☐ 鍋鏟
- ☐ 湯匙
- ☐ 茶匙
- ☐ 盤子

蔬食飯糰三兄弟（兩人份）

RECIPE

[材料]
OC
羽衣甘藍 1片葉子
白蘑菇 6顆
玉米筍 4條
黃色甜椒 半個
番茄 1個
紅蘿蔔 半個

[調味料]
鹽 1.5茶匙
糖 2茶匙
薑黃粉 半茶匙
蒜香粉 1湯匙
塔巴斯科辣椒醬 適量
七味粉 1茶匙
黑醋 1湯匙
黑胡椒粉 適量

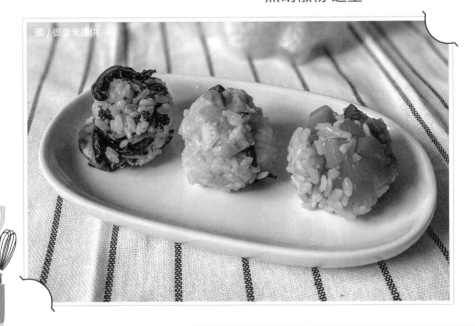

圖／御皇米提供

[工具]

☐ 切菜刀

☐ 砧板

☐ 蔬果削皮刀

☐ 電鍋

☐ 平底不沾鍋

☐ 鍋鏟

☐ 大沙拉碗

☐ 湯匙

☐ 茶匙

☐ 盤子

炊飯時間：50 分鐘、製作時間：30 分鐘

[做法]

1. 把雜炊包清洗乾淨，泡浸 30 分鐘後，用電鍋煮 20 分鐘。

2. 徹底清洗羽衣甘藍，瀝乾水，切碎。

3. 把蘑菇切片。

4. 洗淨玉米筍後，切丁。

5. 去掉黃色甜椒的蒂和籽，沖洗乾淨，切丁。

6. 去番茄的蒂，清洗，切丁。

7. 削去紅蘿蔔的皮，清洗，切丁。

8. 以中火預熱平底不沾鍋，倒入 1 湯匙的食油。加入步驟 2 和 3。炒 3 分鐘後，放進調味（半茶匙的鹽、半茶匙的糖，和一點點黑胡椒粉），攪拌均勻，關火，放涼待用。

9. 續以中火，放入步驟 4 和 5，於平底不沾鍋中。炒 3 分鐘後，放進調味（半茶匙的鹽、半茶匙的糖、薑黃粉、蒜香粉和 1 湯匙的食油），攪拌均勻，關火，放涼待用。

10. 也是用中火，放入步驟 6 和 7，於平底不沾鍋中。倒進半茶杯的清水，和調味（半茶匙的鹽、半茶匙的糖、塔巴斯科辣椒醬、七味粉、黑醋和 1 湯匙的食油）攪拌均勻，蓋上鍋蓋，煮 10 分鐘。

11. 當炊好的米飯，和步驟 8 ～ 10，都放涼後，就可以分別的揉搓出小飯糰來。先把米飯分三等份，然後把步驟 8 和米飯，揉成小飯糰；跟著，步驟 9 和米飯；最後是步驟 10 和米飯。完成。

（Tips：揉搓飯糰時，雙手要沾點水，保持溼溼的，這樣會比較好揉喔。）

重生後立志推廣

紅薑黃姐姐
的**福音**——

▲ 圖／花蓮紅薑黃姐姐農園提供 ▼

薑黃是一種常用的中藥，根據《本草綱目》記載，薑黃，味辛、苦，大寒，無毒，主治心腹結積疰忤，下氣破血，除風熱，消癰腫。

曾經被醫生宣判肝硬化末期只剩三個月生命的她，當走出醫院那一刻，感恩別人捐血和提供各種幫助的義行，從而決定要回饋社會，並把薑黃的好處推廣出去，來自花蓮壽豐鄉的彭玉秀採有機種植和研發「紅薑黃姐姐」相關產品，獲得許多重症患者與醫生青睞，也曾入選台灣百大伴手禮的殊榮。翻閱《本草綱目》發現薑黃對身體有益而加以嘗試，深入了解後知道紅薑黃這個品種內含的薑黃素比高產量黃薑黃多。「紅薑黃姐姐官網上標示，相關單位檢測紅薑黃的薑黃素 100 公克內含 7.14g」彭玉秀自豪的表示。

農場資訊

花蓮紅薑黃姐姐農園

🏠 花蓮縣壽豐鄉壽豐路二段 172 號

📞 0932-656-309

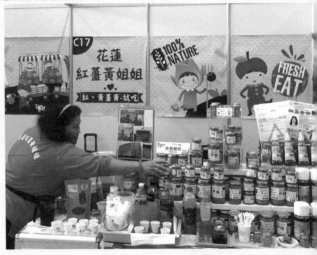

務農一張白紙，紅薑黃姐姐彭玉秀（惠娟）從向好友吳明福大哥借五分地開始，也因為吳大哥的善念才能有現在的紅薑黃姐姐有機農園，在申請有機轉型期間，她一邊接受化療，一邊持續服用自己種植的薑黃，發現嘔吐和掉髮等症狀均有效紓解。儘管初心很好，但仍幾經摸索，才慢慢掌握紅薑黃的特性，不同於一般生薑往上長，必須培土深耕，紅薑黃恰好相反是往下長，因此需採淺淺種植，以利其往下伸展，收成時也比較好挖掘，產量逐漸穩定。

為了讓更多人瞭解紅薑黃的好處，她親自站上第一線，勤跑百貨公司推廣，同時積極參加花蓮縣政府舉辦的活動，也曾經前往中央研究院與工科院販售，參與台北市花博、希望廣場、板農活力超市等活動，多方嘗試拓寬銷售通路，逐漸打開知名度和通路。目前她的主顧客中極高比例是學者和醫生，例如牙醫師睡前習慣用薑黃粉刷牙，這些來自顧客的回饋與好評，成為她繼續前進的最大動力。

此外，彭惠娟也成立企業社，以取得消費者更多信賴，並特地回到大學進修企業管理相關知識、投案微型創業企畫榮獲補助，亦參與經濟部中小企業處的輔導、勞動部微型創業顧問老師輔導及花蓮縣政府農業處、縣農會、壽豐鄉農會行銷輔導，結合網路行銷等，持續不懈的努力，無非是希望更多人能體會紅薑黃的好，為維護身體健康提供多一份助力。

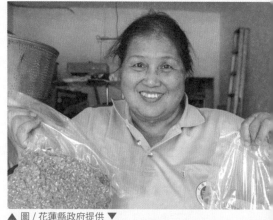

▲ 圖／花蓮縣政府提供 ▼

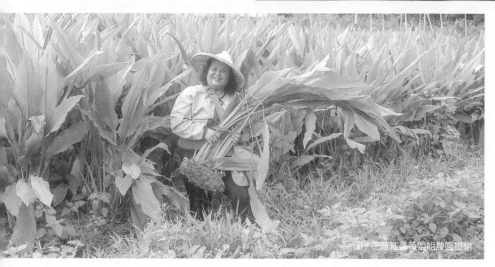

圖／花蓮紅薑黃姐姐農園提供

農場資訊

山上那良農場 - 崙山苦茶油

花蓮縣卓溪鄉崙山 49 號

0928-078-108

圖 / 崙山苦茶油提供 ▼

每一滴油
都是上天恩賜
與大地之愛的結晶

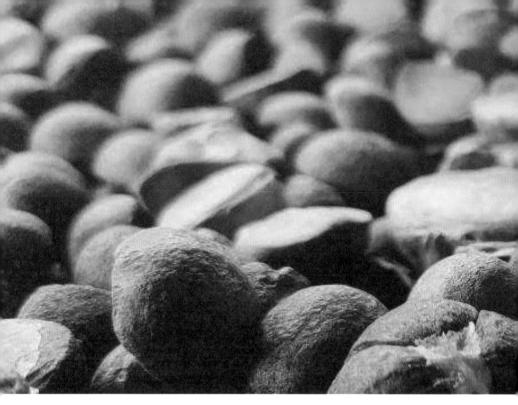

每年僅在霜降時節採收鮮果,歷經日曬茶籽、手工揀選,加上溫潤焙炒與低溫冷萃,提煉出天然潔淨的花蓮縣崙山苦茶油,蘊含滿滿部落人的愛與對上天的崇敬,他們透過堅毅、純樸的有機生產,回饋天地的恩典。

崙山部落位於花蓮縣卓溪鄉,居民主要是布農族人,目前是卓溪鄉最大,也是

花蓮縣最多的苦茶油產區。3 年前，在從軍中退役、返鄉務農的那孟賢推動下，積極邀集部落人成立「卓溪特用作物產銷第十班」，以自家「山上那良農場」為基礎，同時鼓勵部落農友加入無毒生產行列，建立產銷履歷驗證系統，全面提升崙山苦茶油的品質與價值，再度打響名號。

2013 年的黑心油事件，一度喚起消費者對於食品用油的重視，並將目光回轉到過去台灣在地種植和生產的傳統植物用油，崙山傳統種植的苦茶油也引起關注，當時巫國盛等人更積極推展有機苦茶油，油質潔淨純樸，十分搶手，苦茶油也重新成為崙山很重要的代表作物。

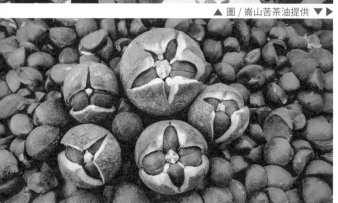

▲ 圖／崙山苦茶油提供 ▼ ▶

然而，隨著新聞議題退燒，務農人口老化，以及受到栽培技術等限制，過去多僅停留在一級產業模式，無法升級進入二級加工行列，整體效能不佳，農友意興闌珊，久而久之，有些農地遂行廢耕，疏於田間管理，苦茶油產業逐漸沒落，「黃金崙山」榮景不再。

眼見部落苦茶樹園荒廢，當年準備退伍的那孟賢即展開農務學習之旅，投入解決部落苦茶油產量和參差不齊的狀況，農改場專家團隊也多次前往部落協助改善茶樹生產，傳授病蟲害防治等技術，並設置栽培示範圍，逐漸提高部落的苦茶油產量和品質，崙山苦茶油品也備受消費者青睞與肯定。

有關未來的展望，崙山苦茶油從前端生產到後端包裝、裝瓶將全面有機化，期能提供消費者更安心有保障的產品。崙山苦茶油產業再次復振後，部落年輕人開始回流，未來也將攜手產、官、學合作，進一步把苦茶油提升到二、三級產業規模，創造更多元的生機。

圖／崙山苦茶油提供

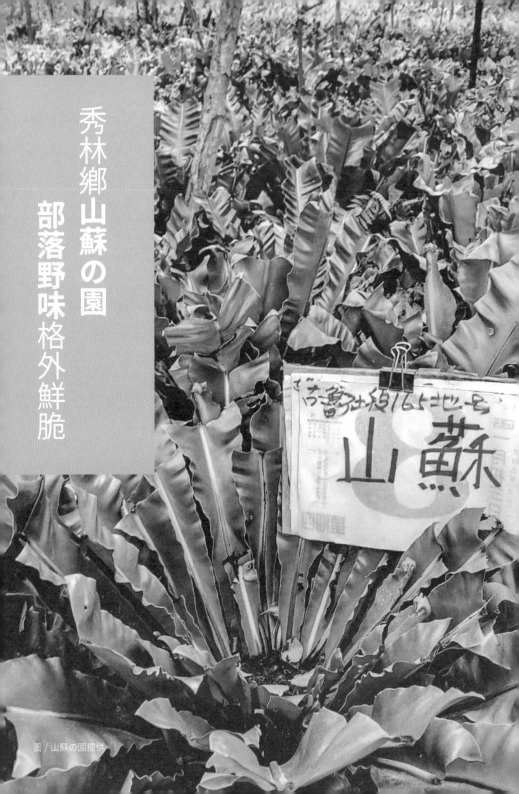

秀林鄉 山蘇の園
部落野味 格外鮮脆

圖／山蘇の園提供

台灣人在熱炒店總喜歡點上一道「山蘇炒丁香」，到了部落餐廳更不忘來盤山蘇野菜，鮮脆好味道早已深植人心。為了讓消費者吃到更天然健康的滋味，出身太魯閣族的周賢德夫婦，在秀林鄉種植了 1.78 公頃的有機山蘇，並為了取得野生的山蘇幼株，不辭勞苦，花了三年上山攀岩採菜，再帶回農園一株株慢慢培植長大，可說是用心良苦，顯得彌足珍貴。

山蘇原本長在森林中，屬於陰性植物，大多寄生在岩縫中或攀生在樹幹上，兩夫婦為了採集，必須費勁攀爬上樹或鑽入岩壁中，得來不易。原來野生山蘇葉上的孢子會隨風寄生在樹幹上，一年後成形見葉才能採摘，帶到平地後栽種入土，再等四年成長才可摘取嫩葉供食用，亟需耐心守候。

過去在政府推廣下，曾於 1996 年開始將山蘇移植到平地，即從秀林鄉開始推廣到全台灣，可見這裡的山蘇品種獨特。

農場資訊

山蘇の園	⌂ 花蓮縣秀林鄉秀林村 5 鄰民治 37 號	☏ 0911-247-127

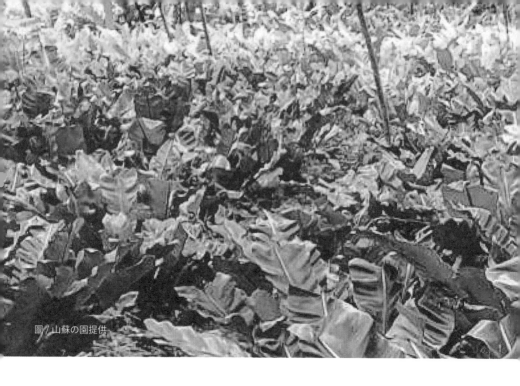

圖／山蘇の園提供

種樹遮陰、半野放管理

周賢德務農 20 多年，轉型有機耕作已超過 10 多年，山蘇の園的山蘇經過慈心有機驗證，採半野放管理，由於山蘇原本病蟲害就不多，抗天然災害能力強，具耐水性，不大需要噴灑農藥，因此有機管理主要著重日照與溫度、溼度和除草等事宜，盡力克服季節性蟲害。

而為了讓野生山蘇在低海拔能健康茁壯，周賢德砍除原本土地上的檳榔樹，改種樟樹、筆筒樹及台灣欒樹等，達到林立遮蔭效果，搭配秀林鄉高溫多雨的溼熱氣候，促使山蘇園一年四季都能生產新鮮山蘇。

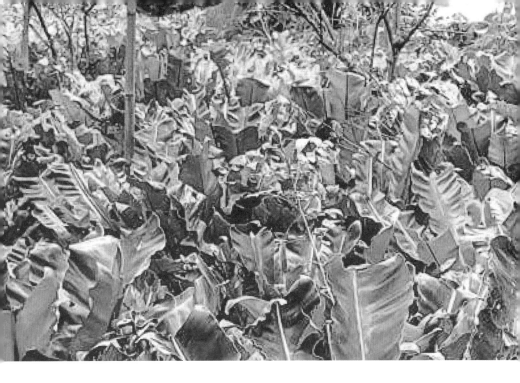

在養護土地、生態及食品安全考量下，山蘇の園堅持以有機方式栽種，目前仍是秀林鄉山蘇唯一的有機種植戶。周賢德強調，「從事有機十多年，堅持到現在不簡單，有機不會賺錢，賺的是健康」，過程中雖然挑戰不斷，他們甘之如飴，如今隨著消費者食安意識提高，通過有機驗證的產品在市場上更為吃香，對於能受到消費者肯定，一路來的辛勤付出獲得回饋，周賢德夫婦除了賺到健康，更心存感激。

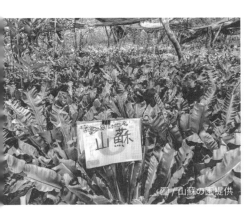

圖／山蘇の園提供

山蘇の園在自家網站、農糧署、農會等協助下打開知名度，固定提供太魯閣大眾餐廳等風味餐廳山蘇食材；生鮮山蘇，則可以在花蓮市農會買得到。

達蘭埠金針
讓國際看見台灣原鄉部落

雲霧中的
達蘭埠

TALAMPO

無毒炭焙金

每年八月時，許多遊客蜂擁前往花蓮富里六十石山欣賞一片金黃的金針花海，美麗景致深印人心。不過，天然無毒的金針花也許顏色不像鮮花般亮麗，但卻是當地阿美族達蘭埠部落（阿美語：Talampo）送上的最大禮物。

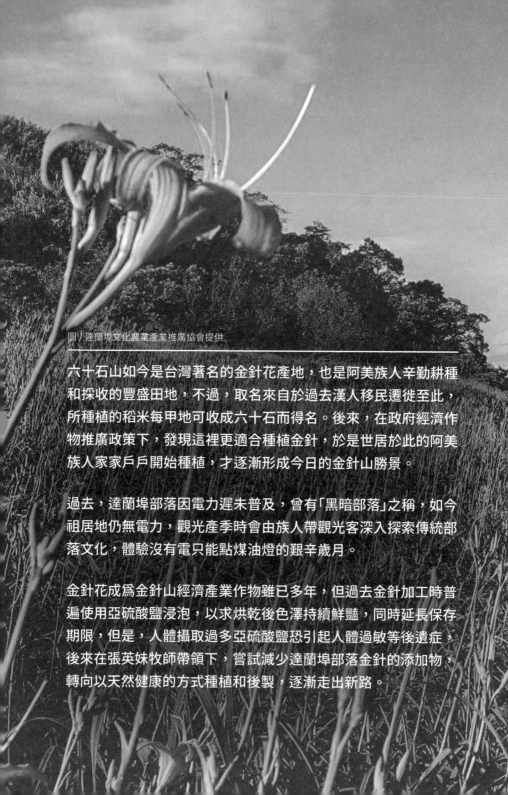

圖／達蘭埠文化農業產業推廣協會提供

六十石山如今是台灣著名的金針花產地，也是阿美族人辛勤耕種和採收的豐盛田地，不過，取名來自於過去漢人移民遷徙至此，所種植的稻米每甲地可收成六十石而得名。後來，在政府經濟作物推廣政策下，發現這裡更適合種植金針，於是世居於此的阿美族人家家戶戶開始種植，才逐漸形成今日的金針山勝景。

過去，達蘭埠部落因電力遲未普及，曾有「黑暗部落」之稱，如今祖居地仍無電力，觀光產季時會由族人帶觀光客深入探索傳統部落文化，體驗沒有電只能點煤油燈的艱辛歲月。

金針花成爲金針山經濟產業作物雖已多年，但過去金針加工時普遍使用亞硫酸鹽浸泡，以求烘乾後色澤持續鮮豔，同時延長保存期限，但是，人體攝取過多亞硫酸鹽恐引起人體過敏等後遺症，後來在張英妹牧師帶領下，嘗試減少達蘭埠部落金針的添加物，轉向以天然健康的方式種植和後製，逐漸走出新路。

而當張英妹牧師啟動帶領族人朝更天然種植與製作金針方式沒多久，花蓮縣政府也於 2003 年開始推動無毒農業，投入許多輔導資源，張牧師與先生哈尼阿木更是二話不說起身響應，並親身投入耕作。

後來也在世展會協助下，邀請當時任職台北生物技術開發中心的研究員吳美貌老師指導部落耕作轉型，力行不噴農藥、不施化肥栽培方式，並取材肉桂、香蕉、蛋殼等自製液肥，融入防治資材，再無償發送給合作夥伴，一起共好。

此外，他們遍尋各種方法，終於找出可烘焙出金針原色的天然秘訣，無毒又能端出好賣相，並通過瑞士生態市場研究所 IMO 國際有機轉型驗證，創建「不日花」品牌，不僅成為台灣第一個獲國際驗證的原鄉有機產品，緊接著也順利爭取到原住民保留地，將能長長久久種植金針。（註：目前國際部分已過期）

2016 年，教會協助部落籌立花蓮縣達蘭埠文化農業產業推廣協會，統籌部落有機金針產銷事務，主婦聯盟合作社也從 2011 年起開始攜手合作，共同把關與推廣優質金針，讓產銷更加穩定安全。

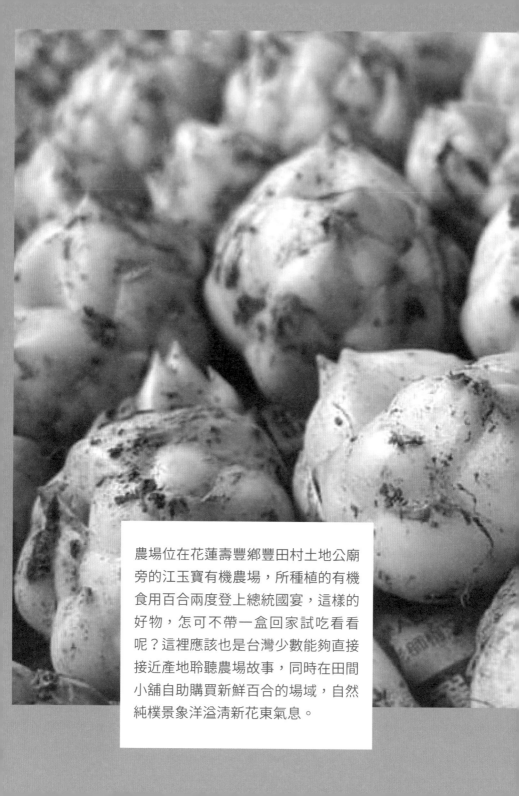

農場位在花蓮壽豐鄉豐田村土地公廟旁的江玉寶有機農場，所種植的有機食用百合兩度登上總統國宴，這樣的好物，怎可不帶一盒回家試吃看看呢？這裡應該也是台灣少數能夠直接接近產地聆聽農場故事，同時在田間小舖自助購買新鮮百合的場域，自然純樸景象洋溢清新花東氣息。

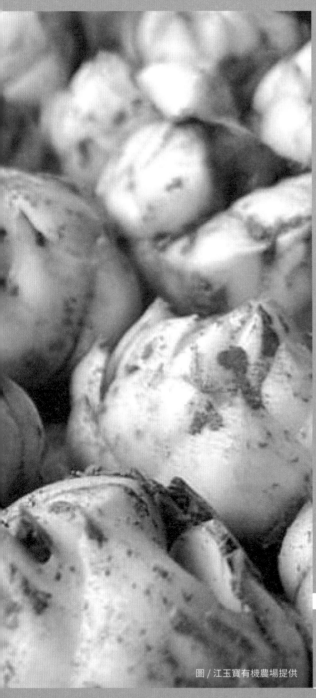

圖 / 江玉寶有機農場提供

江玉寶有機百合

── 兩位總統**國宴都指名**

農場資訊

江玉寶有機農場

⌂ 花蓮縣壽豐鄉四維路 23 號

☎ 0953-224-856

有機這條路，江玉寶已經走了 20 年。31 歲結婚後，他在太太支持下走向吉園圃安全農藥之路，37 歲那年更進一步決心不再噴灑農藥，之後則因姑姑有氣喘問題、在因緣際會下開始試種有機食用百合，歷經 5 年投入百萬元苦心研發，終於成功培育出台灣第一株有機食用百合，不僅幫助姑姑和許多氣喘病友改善症狀，2008 年也在中廣電台朋友的介紹之下因緣際會地讓前總統馬英九先生認識到百合，食用後紓緩了選前久咳不癒的症狀，之後應邀登上國宴。

2016 年蔡英文總統的就職國宴上，農場的有機百合再次獲選花蓮縣代表農產品，可見江玉寶的作物十分獨特，知名度大開，吸引許多人慕名而來。

這些年，隨著技術外傳，越來越多人投入百合種植市場，形成紅海競爭，但江玉寶不以爲忤，反而跨海前去日本學習保存技術，闢出一條新路；更精進研發留種技術，如今已經能自行培育出具在地性的有機百合種子，創造出更長遠的經濟價值。

◀圖／江玉寶有機農場提供▶

如今，江玉寶已由生產者變身視野更宏觀的陪伴師，他說，從荷蘭農業文化中體悟到，產業要走得遠，人才培育刻不容緩，因此他加入百大青農的陪伴師計劃，化身青農的陪伴師。只要有心學習，他都願意教，並安排在農場有薪給學習、協助找地創業等，期待農業價值能被傳承與發揚光大。

寶地紅藜用途多元

紅藜可以做什麼用途？花蓮寶地農場與慈濟科大合作，開發出多元二級產品，從紅藜玄米茶、紅藜片、紅藜油等琳瑯滿目，其中紅藜片可當麥片食用，加入牛奶即可食用，紅藜油則不輸冷榨橄欖油，拌麵、炒菜皆宜外，也能做麵包。

農場資訊

寶地有機農場　🏠 花蓮縣壽豐鄉壽豐村 19 鄰壽豐路二段 25 號　📞 0976-054-416

寶地農場共有 17 甲農地，其中 5 甲地專門種植紅藜，另有專區復育木虌果、接骨木、玉米、花蓮黃豆等原住民部落傳統作物，顯示農場主人卓阿敏及陳月英的一番心意。

過去從事紡織和服裝設計相關工作的陳月英，工作足跡遍及越南、柬埔寨、菲律賓等地，後來因為生病回台，轉型務農從農，勞動操作大量流汗排毒，病痛因此慢慢痊癒，也加深她對於農業的深厚感情。

▲ 圖 / 寶地有機農場提供 ▼

圖 / 花蓮縣政府提供

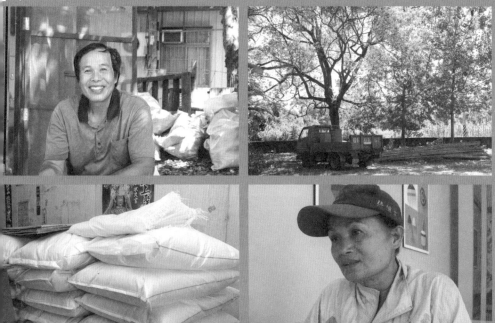

過去紅藜是部落重要的食物來源，但後來卻多數被用來做釀酒、發酵原料，或者是為了防鳥吃主要作物小米，紅藜真正的功效和文化意涵反而被忽略了。這些年，紅藜的好處不斷獲得科學驗證，但是台灣的種植區大多集中在台東、屏東一帶，花蓮相對少量，陳月英因此透過與慈濟科技大學合作，期望開闢出花蓮紅藜新天地，更祈願藉此復振原鄉文化、進行保種育種，再藉由研發創新產品價值，開創原鄉作物的更大利基。

寶地農場的有機紅藜產品，在花蓮縣政府舉辦的聯合豐年祭、國際慢食節等市集上經常曝光，打開知名度，也持續等待生技公司、異業廠商攜手合作。

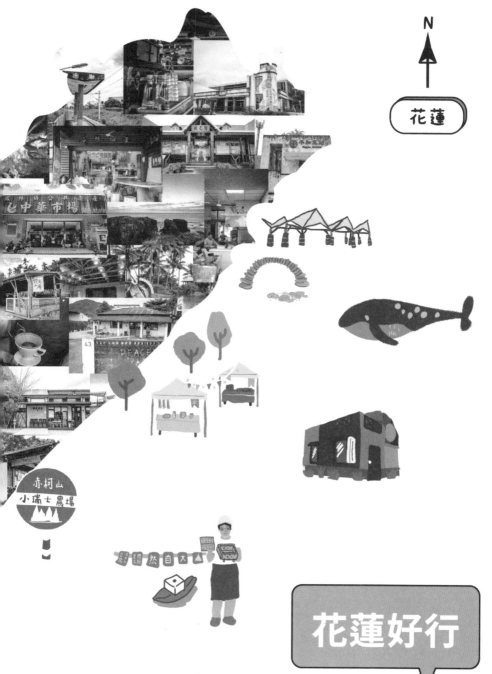

花蓮

花蓮好行

Chapter 04

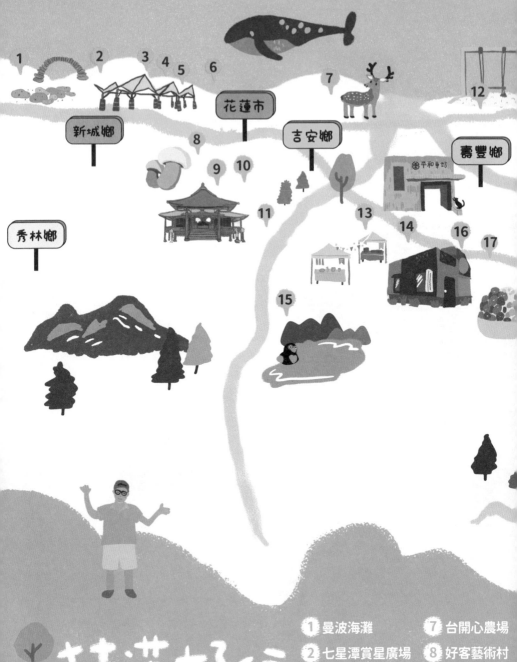

新城鄉

花蓮市

吉安鄉

壽豐鄉

秀林鄉

平和車站

花蓮好行

1 曼波海灘 7 台開心農場

2 七星潭賞星廣場 8 好客藝術村

3 慕名私房料理 9 榮耀有機蕈菇

4 七星柴魚博物館 10 吉安慶修院

5 四八高地 11 楓林步道

6 多羅滿賞鯨 12 漫咖啡烘焙手

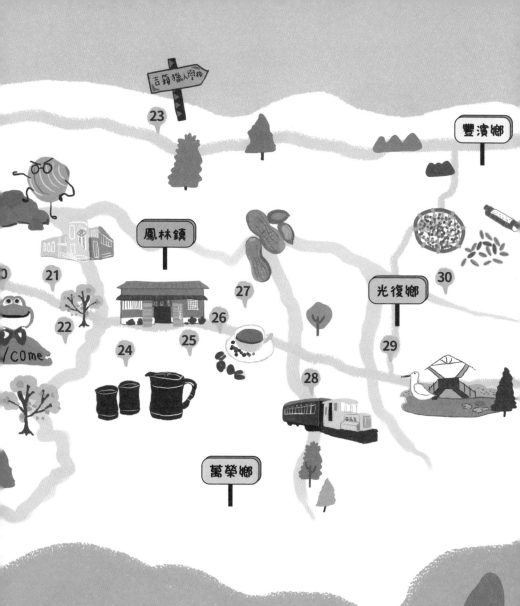

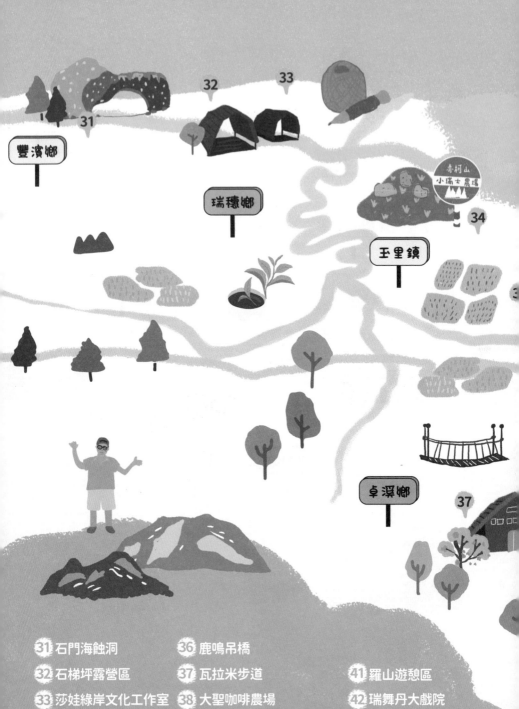

豐濱鄉

瑞穗鄉

赤柯山
小瑞士農場

玉里鎮

卓溪鄉

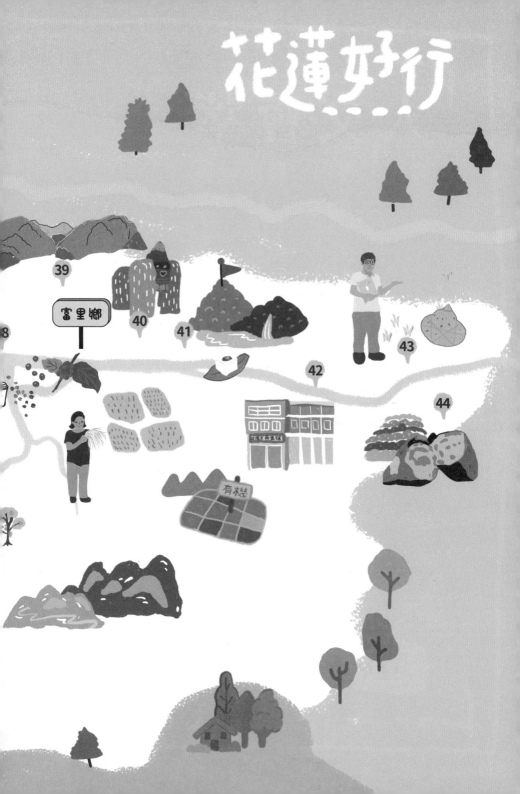

花蓮好行

富里鄉

39

40

41

43

42

44

有機

人文薈萃

壽豐、豐山、豐田社區

Trip 01

REC

圖／小和山谷 - 花蓮縣政府提供

考古博物館
花蓮縣壽豐鄉市場 1 號
03-865-2820

許多人只知道壽豐有好山好水，卻未料想到這裡還有隱藏版考古博物館，館址位在豐田菜市場旁，主要任務為釐清花蓮縣內遺址分布狀況與文化內涵，陸續完成四八高地、花岡山、萬榮平林，掃叭，今 Satokoay（舞鶴）、富源，以及豐濱宮下考古遺址等考古發掘工作，出土數量可觀的珍貴史前遺物，目前館內常設展區展出。換言之，參觀考古博物館可一窺史前時代花蓮遺址和人類文明，亦顯示這塊淨土上早在數千年前已有人類活動紀錄，增添遊山玩水之外，另類的人文思古情懷。

小雨蛙有機生態園區
花蓮縣壽豐鄉魚塘路 36 號
03-865-3808

小雨蛙有機生態農場取得環境教育場域認證，投入自然資源守護，不僅擁有豐富多元的自然生態，園區旁還有落羽松步道，適合騎著單車遊逛，清新舒爽。這裡附設小雨蛙民宿，農場主人曾獲得全國十大傑出青年，可預約夜間生態導覽，在主人阿良帶領下尋找各類青蛙、獨角仙，也可嘗試 DIY 有機蓮花杏仁脆餅、蓮花茶，享受垂釣之樂，體驗不一樣的生態旅遊。

立川漁場
花蓮縣壽豐鄉魚池 45 號
03-865-1333

利用壽豐乾淨的水質，以天然湧泉養殖體型飽滿、味道鮮美的黃金蜆，立川漁場早已成為當地人和過路客必推薦的停留點。園區內設有文化生態館、蜆之館、體驗池、餐廳等，享用美食外，更能認識黃金蜆的一生、養殖的過程，也可安排下水體驗「摸蜊仔兼洗褲」的樂趣，餵食養殖魚群，適合親子同樂。此外，蜆錠、蜆精等生技研發產品，也是最佳養生伴手禮。

樹湖櫻花步道 花蓮縣壽豐鄉山邊路一段（樹湖二號橋）

從台九線大馬路邊循線彎進樟樹湖，剎那間會以為來到了哪個「桃花源」。靜謐的村落，茂密的林相，伴隨老農下田耕種畫面，無論晴天雨天都呈現遺世獨立之美。雖說花蓮已經是世外桃源，但這裡，絕對是個秘境。尤其三月櫻花盛開時，樟樹湖的櫻花步道總是吸引無數賞花客，何妨遠遠停下車，慢慢走上森林步道，感受落櫻繽紛的浪漫美景。

鯉魚潭 花蓮縣壽豐鄉鯉魚潭

因東傍鯉魚山（山形狀似鯉魚蜷臥）而取名鯉魚潭，山光水色、碧波萬頃，吸引無數遊客前往，「澄潭躍鯉」列為花蓮八景之一。這裡匯聚數條步道：健身、賞鳥、野趣、登山、遠眺、野餐觀景等難易程度不同，遊客可依體力及時間安排健行，步道沿途可享受森林浴，低海拔闊葉林及人造林圍繞，當春天櫻花、秋季的台灣欒樹盛開時，山頭色彩熱鬧繽紛，更添美麗，而每年 4 ～ 5 月是螢火蟲季，點點螢光照亮漆黑的鯉魚潭，甚是好看，花蓮獨有。

西麓武嗨法拉斯有機咖啡休閒體驗園區

花蓮縣壽豐鄉中華路一段 36 之 1 號
0926-234-766

壽豐阿美族人林西布法拉斯，十多年前開始在白鮑溪山坡地種植咖啡，一頭鑽進咖啡領域，600 多棵阿拉比卡品種咖啡，面積超過一甲，從採收、去皮、曝曬、選豆全以人工處理，並採全天然日曬法處理，沖泡後放送出獨樹一幟的好風味。

春虫冰工場
花蓮縣壽豐鄉壽豐路一段 3 號
03-865-3339

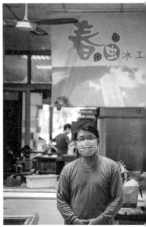

圖 / 春虫冰工場 - 花蓮縣政府提供

若想品嘗大朵的洛神花、芋頭鮮果冰，來這裡準沒錯。堅持天然食材的冰果室，備受在地人肯定，不約而同推薦這裡的冰品。店內外原木裝潢，和花蓮開闊景致穩搭，主打天然及原味食材，不添加化學添加物，精心挑選壽豐當地的水源和農產品爲原料，吃起來健康又美味。老闆也很有佛心，不管哪一種配料，給的份量都很大方，刨冰外還有冰棒、冰淇淋等可供挑選，爽朗的冰品就跟花蓮給人的感覺一致。

.. 平均消費 50-120 元 / 人

小和山谷 Peaceful Valley
花蓮縣壽豐鄉壽文路 43 號
03-865-5172

位在台九線外的偏靜街道內，改造自日式舊平房的小和山谷，已經成爲年輕人旅遊花東必訪景點。不接受預約的店家，對餐點與服務十分自豪，若能順利入內用餐那眞是好運氣啊！屋舍保持原木建築風格，在周邊環境中顯得格外文靑感，復古的收銀台、水晶吊燈增添些許華麗元素和必拍亮點，招牌甜點舒芙蕾每日限量，老饕請早。坐落在山谷間的獨特景致，讓許多人卽使無法入內也總要拍些照片才離開。特別推薦：木屋後的廁所別有風情，值得一訪。

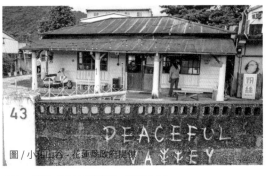

圖 / 小和山谷 - 花蓮縣政府提供

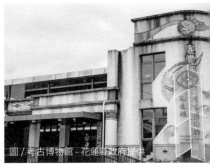

圖 / 考古博物館 - 花蓮縣政府提供

平和車站 花蓮縣壽豐鄉平和路

靜悄悄的小車站，坐落在志學和豐田站之間。從台九線拐彎進來，跨過平交道後，沿著小鎮內小路蜿蜒前行，只見矮房、小巷、慵懶的狗……，顯得有些孤單的小站內收容了隻流浪貓咪，怕生孤僻，但也因此受到在地人關愛，不知不覺成爲了車站「風景」。不過，這裡在特定時候，總會湧進一批愛拍照的鐵路迷，開放的車站空間，據說恰好最能捕抓到珍稀火車過站的絕佳畫面，算得上是秘境等級。此外，車站的另一端隱身一間小和系列的甜點店，肉桂卷炙手可熱。

伍佰戶社區市集 花蓮縣壽豐鄉志學村志學新邨
03-866-2286

「一群人一起做些事情」，位在壽豐東華大學對面的伍佰戶社區很不一樣。這裡不僅聚集了來自全台灣各地想移居花蓮的人，也吸引全世界想移居花蓮的各色人種，居民各擁專才絕技，從烘焙、陶藝、策展等等，臥虎藏龍，在社區委員和在地媽媽熱心籌辦下，每週四固定舉辦小農市集，邀請友善環境和有機理念的小攤到市區擺攤，同時開放給附近的居民一起參與，儼然成爲在地的生活同樂會，若遇上市集日的傍晚，總能見到社區門口大排長龍購買德國媽媽烘製的肉桂卷，或是自備環保碗盤或包裝袋以盛裝來自林田山的鹽滷手工豆腐或豆花、小農青菜等人流，具體落實環保、有機的生活方式。每年的年底，社區還會以社區人爲主題規劃展覽，每個人貢獻自己會的，共同成就一件美事，伍佰戶社區自主成型的互助系統，構築出有機生活樣態，不斷吸引新朋友入住，更成爲在地人的身心靈滋養空間。

縱谷廊道

Trip 02

玉里、富里、羅山村

● REC ７

圖／鹿鳴吊橋－花蓮縣政府提供

六十石山　花蓮縣富里鄉六十石山

海拔約 800 公尺的六十石山，為俯瞰花東縱谷視野絕佳，上坡雖略險峻陡，但嶺頂平緩寬廣，經過一段蜿蜒山路後，眼前豁然開朗，可遠眺無邊無際的田園景致。目前為花東縱谷主要金針栽植區之一，每年 8、9 月金針花開一片金黃，其間散落幾戶紅頂農舍與涼亭，宛如歐洲高山彩墨畫作，吸引無數遊客上山賞花遊憩。

六十石山園區規劃數條自然步道，設置六處觀景亭台，分別以萱草、黃花、鹿蔥、丹棘、療愁、忘憂等金針花的別稱命名，全方位視野可供觀賞日出日落、光影山嵐和風起雲湧等變化多端天候等各難得景致，充滿無限驚喜。

大聖咖啡農場　花蓮縣富里鄉朝寧 20 之 10 號
0933-483-285

位於六十石山的大聖咖啡園主要種植有機咖啡，提供生態導覽，以及獨特的「擂咖啡」體驗。

東豐拾穗農場　花蓮縣玉里鎮東豐里棣芬 71 號之 3
03-888-0181

位在 193 縣道入口的東豐拾穗農場，視野寬闊，農場提供多樣體驗活動，例如柚香手工皂 DIY、農事體驗、米布丁 DIY 和有機雜糧工藝釀造藝術等，過程中均使用在地的有機食材，可放心FUN 一下！農場裡附設阿婆樂餐廳，供應在地農村美食。周邊有多處知名景點：玉長公路、安通溫泉和鐵份瀑布等。

瓦拉米步道、鹿鳴吊橋　花蓮縣卓溪鄉

穿過玉里鎮，行過紅色客城拱橋邊，偶見火車駛過，若巧遇黃澄澄油菜花開時節，即化成一幅明信片美景，若有閒暇可騎著單車優遊玉富自行車道，穿梭田野綠波間，悠閒清雅。循著通往南安方向的路標前進，可選擇拜訪號稱最容易抵達的南安瀑布，車停在路邊即可享受親水之樂，或者探訪通往卓樂國小的鹿鳴吊橋（台 30 線 2.5K 右側），來回約 30 分鐘，兩旁山河壯麗，值得一訪，這也是距離玉里最近，同時海拔最低的八通關古道遺跡，若遇上四月油桐花季，彷彿片片雪花飄落，有種彷彿置身雪景中的錯覺。

喜愛戶外活動者也可選擇挑戰一段瓦拉米步道。瓦拉米為八通關古道的東段，全程需費時幾日，其中最受歡迎段為南安入口到瓦拉米山屋區間，單程約 13.1 公里，最好是夜宿瓦拉米山屋，隔日再折返，惟行前須先辦理相關登記。沿途風景秀麗，路過山風吊橋、山風瀑布等秘境，思古幽情別有一番趣味，堪稱五星級步道。

赤科山　花蓮縣玉里鎮觀音里高寮（臺 9 線 287K 東側轉入）

花東縱谷重要種植金針花區域，以「赤科三景」：三顆火成岩、造型奇特的千噸石龜、汪家古厝，以及金針花海聞名。每年 8、9 月一片金黃花海為最大賣點。在日治時期，赤科山以盛產作為槍托材料的赤科樹出名，後來西部漢人陸續遷入，轉種植玉米、花生等，後再轉種金針，並逐漸轉型為觀光勝景。

羅山遊憩區

花蓮縣富里鄉 9 鄰東湖 39 號
03-882-1725

羅山泥火山又被稱爲「鹽坪」，噴發出的泥漿蘊含瓦斯，也帶有鹹味，傳統上居民卽收集這裡的瓦斯作爲燒水煮飯的燃料，也用火山的滷水製作豆腐，綿密可口，兼具觀光等多功能意象。

曾受風災重挫的羅山瀑布，於 2020 年重新開放，緩步木棧道，感受森林浴，平日造訪格外寧靜。這是海岸山脈斷層形塑出的瀑布，高約 120 公尺，分成上下層，從停車場上行，十分容易抵達，雨季時水量充沛，氣勢磅礡。從遠方眺望羅山瀑布宛如一道細緻銀鍊，懸掛在靑翠山壁之間，增添羅山純樸山村幾許浪漫遐想。

羅山村內有溫媽媽、大自然體驗等多處農家，提供讓遊客體驗製作豆腐的樂趣。農家保存傳統石磨以研磨有機黃豆，在石磨洞口依序放入黃豆後，善用力學一拉一推使厚重石磨得以轉動，琢磨出乳白色的黃豆汁液，再以大灶煮沸成豆漿，緊接著以取自在地天然泥火山的滷水，將汁液凝結成豆腐花，再倒入容器壓模成型，卽可製出傳統素樸又保證安全的板豆腐，口感扎實軟嫩，沾點醬油提味，入口滿是豆香，口齒留香。

圖／天賜糧源 - 花蓮縣政府提供

富里鄉農會羅山展售中心

花蓮縣富里鄉 9 鄰東湖 6 號
03-882-1705

農會二樓提供「富麗便當」，選用富麗米組合成台式傳統便當，另有艾草粿、有機咖啡等餐點可供點用。至於風光明媚的羅山展示中心，運用大量原木妝點空間，陳列商品講究環保包裝，販售數十種有機米等產品，也可坐下來品嘗一杯有機「山點頭咖啡」，遠眺崙天山，舒適愜意。

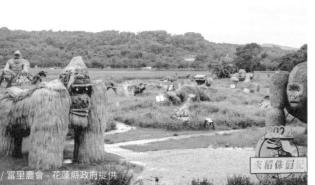

圖 / 富里農會 - 花蓮縣政府提供

圖 / 富里農會 - 花蓮縣政府提供

天賜糧源 & 製造農村實驗基地

花蓮縣富里鄉富里鄉永豐村永豐 25 號之 1
03-883-1789

「天賜糧源」創辦人鍾雨恩返鄉接手家業，落腳永豐村，近期和團隊合作將約莫 2 個足球場大腹地的舊糖廠，重新活化改裝成為當作產銷班「製造農村實驗基地」、「天賜糧緣」辦公室與碾米加工廠，以及「蘗」共用辦公室，搭建地方青年網絡連結的平台，透過農業基礎、實驗精神連結各類職人，建構完整六級化產業鏈。「蘗」讀音ㄋㄧㄝˋ，是水稻在地面下的根或近地面處莖基密集的節，所發出的不定芽，進而成長的分生莖（分枝），藉此命名以期待居民能像水稻「分蘗」的過程，開枝散葉，群力合作，善用藝術、音樂、行銷等方式創生富里新未來。

瑞舞丹大戲院 花蓮縣富里鄉永安街 106-6 號

距今 50 年，1962 年開始營運的瑞舞丹大戲院，位處富里鎮的
大街上，據說富里在 70 年代鼎盛時期曾有四家戲院，但隨著人
口外移，戲院在 1989 年播放完最後夜場電影《黑道情》後停業，
已經閒置 20 多年。整體空間規劃一樓為穀倉，至今依然保存
著，2、3 樓戲院過去除了播映電影，也上演傳統舞台戲曲。

在戲院第四代老闆陳威橋接手後，於 2014 年重新開啟老戲院，
只是上電影院的觀眾少了，目前偶爾搭配活動不定期開放。建築
外觀保存尚好，斑駁的階梯宛如時光隧道，戲院大廳內的黑色布
帘，以及放映的器材、燈箱、舊底片均都還封存。2021 年的時
代大劇《茶金》為了當年描述台灣茶業創造的經濟奇蹟，特別選擇
這裡取景，呈現黃金年代的風華景象。

學田休閒體驗農園 花蓮縣富里鄉民權路 13 號
0919-474-896

隱身花蓮富里鄉的學田村，農園主人張學義和翁小紅夫婦投入種
植有機地瓜，開放挖地瓜、烤地瓜等體驗活動。

圖 / 赤科山 - 花蓮縣政府提供

圖 / 六十石山 - 花蓮縣政府提供

圖 / 大聖咖啡園 - 花蓮縣政府提供

親近太平洋

新城、豐濱

2／ 低溫燻焙室、一層
區域溫度 80～90℃
間歇性燻焙 1～3 天

1／ 烘房、柴薪燃燒區

柴魚工場
分層示意

Trip 03

REC

圖／七星柴魚博物館 - 花蓮縣政府提供

七星柴魚博物館
花蓮縣新城鄉七星街 148 號
03-823-6100

七星潭由於在 2002 年間曾捕獲大量的曼波魚，一躍成爲曼波魚故鄉。七星柴魚博物館爲台灣唯一以柴魚爲主題展示的產業博物館，呈現相關製作的歷史文化與產業技藝。2016 遭受祝融館舍幾近全毀，2019 重新對外開放，全館約 450 坪，區分爲展示區、特產區、DIY 體驗區、簡餐區及熱食區，供應魚丸料理等，舊建築風格中仍保存當年烘焙柴魚的器具及文物，兼具知識性及好玩好吃特色。

慕名私房料理
花蓮縣新城鄉明潭街 10 巷 23 號
03-823-9336

位在七星潭附近的無菜單原民料理，不接受預約，只接受有緣人，致力於將原民料理提升，設計獨特「美式家鄉味」，吸引許多人慕名而來，並提供原民年輕人就業機會，扎根花蓮。

•••••••••••••••••••••••••••••••••• 平均消費 680-850 元 / 人

圖 / 四八高地 - 花蓮縣政府提供

圖 / 吉籟獵人學校 - 花蓮縣政府提供

吉籟獵人學校

花蓮縣壽豐鄉水璉路 179 號
03-851-3990

「吉籟」一詞源自於阿美族的母語發音 CIDAL，意味太陽，也象徵阿美族母系社會中的母親，吉籟獵人學校藉此自許為像母親守護孩子般，守護部落和土地，並本著傳承和守護的初衷，期能將原住民的獵人文化發揚下去，其中包含長輩的知識技能、大自然共存共榮的價值觀等，同時結合休閒旅遊活動，引入新生機，也讓更多人認識山海的奧妙和美妙。體驗活動涵蓋山、海領域，從生火、植物辨識、狩獵陷阱製作、攀樹到無具野炊，或是海上的原民式八卦網捕魚、浮潛等應有盡有。

曼波海灘　花蓮縣新城鄉花 8 鄉道 8 號旁

隱世自然美景，海天一色，蔚藍的太平洋浪潮，拍打灘上石頭，激盪出美妙旋律，造就出夢幻浪漫的花蓮的「天空之境」。

四八高地　花蓮縣花蓮市海岸路華東路

四八高地位在七星潭旁，昔日戰備坑道位在公園深處，如今開放探訪。漫步花園前往坑道，兩旁海天一色開闊美麗，途中經過晴天教堂，網紅必拍。偶爾聽聞戰鬥機升空起飛，巨大的引擎聲，震撼力十足，也算另類花蓮旅遊體驗。

七星潭賞星廣場

花蓮縣新城鄉中興路 134 號
03-823-0751

坐落於石雕公園核心，廣場上滿綴精心雕刻的石雕與大理石拼貼，寬闊海域吸引無數遊客駐足。夜晚星空遼闊，滿天星光一覽無遺，適合有情人駐足聆聽海浪聲。

多羅滿賞鯨

花蓮縣花蓮市華東 15 號
03-833-3821

到了花蓮，怎可錯過賞鯨行程？擁有花蓮最大賞鯨團的「多羅滿」，取名神秘唯美，據說和西班牙人息息相關。話說早年立霧溪口礦產豐富，順流而下的砂金把出海口渲染成金光熠熠，恰好路過的西班牙人見狀驚呼：Turumoan！後取其諧音而來。「多羅滿」透過與黑潮海洋文化基金會合作，提供專業導覽，帶領遊客賞鯨之餘，也希望透過海上回望島嶼，傳遞更多元的在地感動。

圖／石門海蝕洞 - 花蓮縣政府提供

圖／七星潭賞星廣場 - 花蓮縣政府提供

圖／莎娃綠岸文化工作室 - 花蓮縣政所

石門海蝕洞 花蓮縣豐濱鄉

大導演馬丁史柯西斯所拍攝的電影《沉默》曾遠道來此取景，顯見該地景的獨特性。海蝕洞也由於長得類似小汽車外型而充滿童趣，加上周邊佇立大大小小的奇石，拍照別具趣味。循著木棧道可前往「拙而奇藝術咖啡」，適合坐下來喝杯飲料，同時欣賞主人巧思雕塑出的各類奇趣桌椅。

石梯坪露營區 花蓮縣豐濱鄉港口村石梯坪 33 號
0922-211-336

擁有「世界級的戶外地質教室」美名，由風力和海水交互作用石雕而成的壺穴景觀，堪稱台灣第一。另可由此登上單面山看海觀雲，遊賞日出或星光任君挑選。附近潮間帶適合弄潮戲水，或前往石梯坪漁港找家海鮮餐廳，品嘗現烤飛魚和品嘗海鮮。

莎娃綠岸文化工作室 花蓮縣豐濱鄉港口號
03-878-1243

傳承港口部落智慧文化，提供私房美食與編織手作課程等，空間由 Lafay、Labay 兩姊妹和母親共同經營。從日本留學回來的 Lafay 負責接待與策劃活動，同時推動部落文化保存，姐姐 Labay 肩負廚房餐點製作與有機農園的管理，媽媽則專注苧麻編織與巫師樂舞等。

Trip 04

REC

時光隧道

鳳林、萬榮、光復

拾豆屋

花蓮縣鳳林鎮大同街 35 號
0921-865-565

從鳳林火車站出來，沿著站前小路漫遊，午後「慢城」慵懶隨性。
在巷弄裡常常會遇見花貓，不怕生盯著人看，順著走在轉角處遇
見一家日式房子改造的「拾豆屋」，但因爲老闆平日務農，只有假
日才開，偶爾因爲有朋友來訪，可能平日會開門，一切看機緣。

走進去會聞到濃濃咖啡香，但這裡其實眞正想賣的是濃厚豆漿，
自種自煮，並特別挑選復古玻璃杯盛裝，點一小杯品嘗，或者來
碗豆花、豆漿冰淇淋也可以。往屋內走，擺放復古沙發、在地友
善物產或手工肥皂、特製鋼筆、特效防蚊液等，庭院裡擺放琳瑯
滿目的多肉植物，和式木構房間很適合拍照。

· 平均消費 60-150 元 / 人

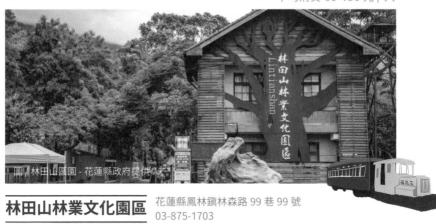

圖／林田山園園 - 花蓮縣政府提供

林田山林業文化園區

花蓮縣鳳林鎮林森路 99 巷 99 號
03-875-1703

林田山林業文化園區是當年日治時期開墾的東部三大林場之一，
全盛時期曾有兩千多人進駐，設有國小、幼稚園、米店、診所及
消防隊等，自成一格，目前展館陳設附帶蠟像，栩栩如生。園區
內規劃有森林鐵道、林田山咖啡館，以及日式平房及展示館，道
路平坦，樹影婆娑，洋溢濃濃懷舊日式風情，是個避暑踏靑的好
去處。

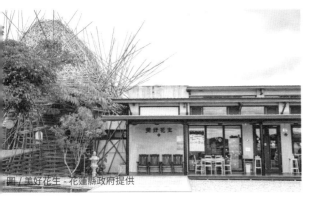

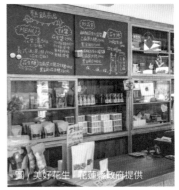

圖／美好花生 - 花蓮縣政府提供

圖／美好花生 - 花蓮縣政府提供

美好花生

花蓮縣鳳林鎮中和路 46 號
0933-528-448

秉持使用在地生產、傳承媽媽炒花生好手藝的「美好花生」，穩定供應好品質花生。從栽種、採收到倉儲的品質管理，堅持一年兩期收成，並透過成立雜糧（落花生）產銷班，實踐在地契作、保證價格出售等產銷模式，提供在地經濟美好願景，也讓消費者吃得安心。除了經典款台南選九號與黑金剛兩款鹽酥花生仁外，還有伴手禮花生醬與花生油等產品，另推出僅提供來店客享用的週末限定、溫潤綿密的花生湯。空間同時也籌劃展覽，激盪食農與藝術之間的無窮可能，傳遞更多小鎮的美好價值。

In joy 漫咖啡烘焙手作

花蓮縣鳳林鎮長橋路 55-1 號
0911 254 025

月眉橋生態農場有機栽植黃豆夫妻特別推薦的小鎮咖啡店，黃色木框門口相當低調，不小心就會晃過去，但許多老饕卻會遠從他方特地來拜訪。老闆親自選豆、挑豆烘豆，進門時想喝哪種咖啡，可從牆上擺放的豆類挑選，手沖質感絕佳，適合途中經過逗留。內有代售鄰居的黑豆茶、手工包等特色產物。

讚炭工房　花蓮縣鳳林鎮正義路 15 號
03-876-3488

台灣雖然處處可見竹林，但真正採集製作工藝品或竹炭的已不多。在鳳林翠綠山林中，有一處堅持以瑞穗虎頭山的孟宗竹為材料，施以 1000 ～ 1200 度的高溫、60 小時的窯燒後，燒製出有黑鑽石之稱的竹炭，耐心果真令人讚嘆。主人是從大榮國小退休的劉校長，從建窯、燒炭技術到產品研發、行銷通路均由全家人合作努力，園區提供導覽解說與 DIY 體驗，高溫竹炭杯、竹酢液、衣物飾品、棉被寢具等伴手禮任君挑選。

圖／讚炭工房 - 花蓮縣政府提供

圖／馬躍咖啡藝術大學 - 花蓮縣政府提供

馬躍咖啡藝術大學　花蓮縣鳳林鎮中華路 140 號中華市場大門口 58 攤
03-876-3588

位在鳳林傳統市場入口處的馬躍咖啡 3 號店，可品嘗到在鳳林山坡上種植的好咖啡，開店時除販售精品咖啡外，也提供在地南瓜起司饅頭、起司蛋糕等。咖啡所在地的傳統市場內外藏有許多道地客家美食，例如草粿等，早起不妨逛逛。

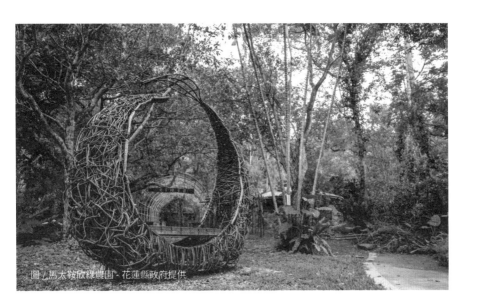
圖／馬太鞍欣綠農園 - 花蓮縣政府提供

太巴塱紅糯米生活館

花蓮縣光復鄉富愛街 15-1 號
03-870-3419

光復鄉太巴塱部落是阿美族重要聚落，近年來在部落人復振下，重新將「部落寶石」紅糯米發揚光大，以阿美族傳統竹編搭建出複合式空間「太巴塱紅糯米生活館」，陳設傳統大鼎等，可事先預約文化或導覽原民野菜風味餐，以及 DIY 薄餅和紅糯米酒釀等，在稻田間望山而坐，感受樸質部落生活。

馬太鞍欣綠農園

花蓮縣光復鄉大全街 60 號
03-870-1861

這裡擁有豐富的四季生態，規劃完善腳踏車道，提供野菜料理，還有豐富的水鳥種類與水生植物陪伴，坐擁獨天獨厚的溼地環境。

尋幽訪勝

———吉安

Trip 05

參拜祈願

賽錢 細善對金錢的執著是一種修行的回味

輕響鰐口一聲 內傳祖打招呼的禮節

合掌參拜一禮 請記得不要拍手

敕選古晴吉祥慶修院

納

奉納

慶修院
花蓮縣吉安鄉中興路 345-1 號
03-853-5479

到了吉安，不進慶修院，似乎少了點什麼。日據時期，隨日本人進駐，日本佛教也隨之深入。爲了撫慰移民思鄉之情，川端滿二在 1917 年（大正六年），於吉野移民村募建了這座眞言宗高野派的「吉野布教所」，期以宗教力量安定思鄉之情。建築設計採攢尖式屋頂的日式傳統規制，流露濃厚江戶風格，寺院內供奉八十八尊石佛，排列有所依據和典故，值得細品。

台灣光復後，這裡改名「慶修院」，日治時期舊地名吉野亦改爲「吉安」。1997 年，慶修院被公告爲花蓮縣定古蹟，原有的神龕、不動明王石刻、百度石、石佛等文物持續留存。

楓林步道
花蓮縣吉安鄉福興村
03-854-2993

楓林步道海拔約 300 ～ 400 公尺，平緩好走，全長約 2.85 公里，共設有 6 個景觀台，來回約 2 ～ 3 小時，由於距離市區不遠，是在地人踏靑運動好去處。沿線顧名思義種植許多楓樹和花草，除了秋天色彩繽紛，一年四季也可觀賞時令花景。登上最高點可眺望花東縱谷與市區夜景，是夜遊熱門景點。

榮耀有機蕈菇場（菇德農場）
花蓮縣吉安鄉慶豐十一街 87 號
0932-651-101

路過吉安，絕不可錯過買包新鮮有機蕈菇回家。產地和銷售點都在同一處，老闆大方開放參觀，有機種植環境潔淨無毒，品質優等價格親民，黑木耳、秀珍菇或鮑魚菇任君挑選，自用送禮均宜。

圖 / 好客藝術村 - 花蓮縣政府提供

圖 / 慶修院 - 花蓮縣政府提供

圖 / 台開心農場 - 花蓮縣政府提供

吉安好客藝術村

花蓮縣吉安鄉中山路三段 477 號
03-854-2993

吉安鄉是日據時期全台第一座官辦移民村，移民大多來自日本四
國的德島縣吉野川沿岸，因此過去稱這裡爲「吉野村」，光復後才
改名爲現在的吉安。「吉安好客藝術村」是當年日人在花蓮興建
的第一座神社和參拜道所在地，如今只剩下「吉野神社鎮座紀念
碑」及「吉野拓地開村記念碑」，還有一棵高齡 200 歲的老樟樹。
園區館舍目前規劃作爲客家文化產業館、文創商品館、移民村史
館、原住民產業生活館等，多元文化共榮。

台開心農場 花蓮縣吉安鄉華中路 100 號

又稱爲洄瀾開心農場，鄰近花蓮溪出海口「洄瀾灣」，位處花蓮光
華樂活園區內，佔地 45 公頃，涵蓋可愛動物區、生態池、畜牧
區和自然農法農場等，並設置水鳥觀景台，也可近距離和馬兒及
梅花鹿互動，親子同樂好選擇。

生活文化 72

有機花蓮
永續環境，純樸返眞

口　　　述—花蓮縣政府
發 行 人—徐榛蔚
照片提供—花蓮縣政府、農友提供、葉思吟
採訪撰稿—葉思吟
總 編 輯—陳淑雯
責任編輯—廖宜家
主　　編—謝翠鈺
企劃統籌—董晉一
企　　劃—陳玟利
美術編輯—張淑貞、謝幸芳
封面設計—董晉一

董 事 長—趙政岷
出 版 者—時報文化出版企業股份有限公司
　　　　　108019 台北市和平西路三段 240 號 7 樓
　　　　　發行專線— (02)2306-6842
　　　　　讀者服務專線— 0800-231-705、(02)2304-7103
　　　　　讀者服務傳眞— (02)2304-6858
　　　　　郵撥— 1934-4724 時報文化出版公司
　　　　　信箱— 10899 臺北華江橋郵局第 99 信箱
時報悅讀網— http://www.readingtimes.com.tw
法律顧問—理律法律事務所 陳長文律師、李念祖律師
印　　　刷—和楹印刷有限公司
初版一刷— 2022 年 11 月 25 日
定　　　價—新台幣 480 元
缺頁或破損的書，寄回更換

時報文化出版公司成立於一九七五年，並於一九九九年股票上櫃公開發行，於二○○八年脫離中時集團非屬旺中，以「尊重智慧與創意的文化事業」爲信念。

有機花蓮：永續環境,純樸返眞 / 花蓮縣政府作. --
初版. -- 臺北市 : 時報文化出版企業股份有限公司,
2022.11.25
　　面；　公分. -- (生活文化 ; 72)
　　ISBN 978-626-335-116-5 (平裝)

1.CST: 有機農業 2.CST: 休閒農場 3.CST: 旅遊
4.CST: 花蓮縣

992.65　　　　　　　　　　　　　　111002276

ISBN 978-626-335-116-5
Printed in Taiwan